FLOWER WRAPPING BIBLE FOR BEGINNER

FLOWER WRAPPING BIBLE FOR BEGINNER

FLOWER WRAPPING BIBLE FOR BEGINNER

不同花材 × 包裝素材 × 送禮主題
140款別出心裁の花禮DIY

愛花人

FLOWER WRAPPING BIBLE FOR BEGINNER

一定要學的
花の包裝聖經

以包裝紙或好看的布包起來、
裝進盒子裡……
本書裡盡是各式各樣的
送花好點子！

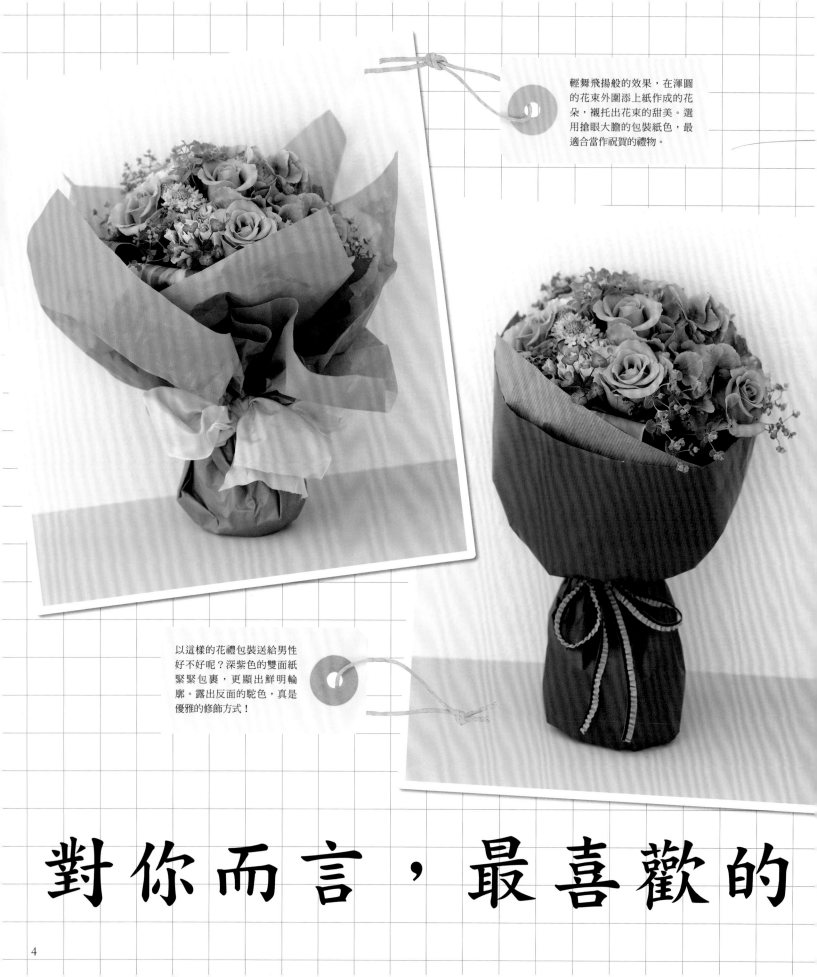

輕舞飛揚般的效果，在渾圓的花束外圍添上紙作成的花朵，襯托出花束的甜美。選用搶眼大膽的包裝紙色，最適合當作祝賀的禮物。

以這樣的花禮包裝送給男性好不好呢？深紫色的雙面紙緊緊包裹，更顯出鮮明輪廓。露出反面的駝色，真是優雅的修飾方式！

對你而言，最喜歡的

Wrapping Magic

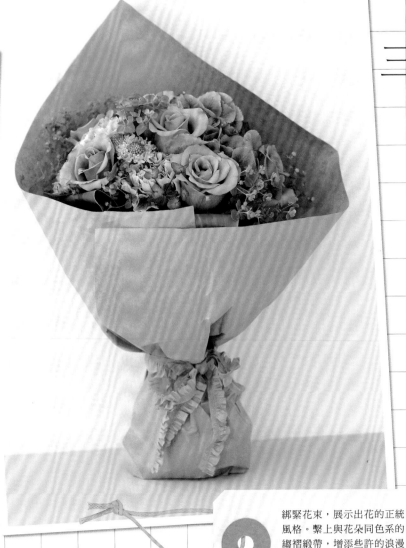

綁緊花束，展示出花的正統風格。繫上與花朵同色系的縐褶緞帶，增添些許的浪漫氛圍。

三束都使用同樣花材。

不同的包裝設計，
讓相同的花束
變身成不一樣的面貌！

「花」的包裝就如同「花」的衣服。

花就像人一樣，穿上不同的衣裳，就呈現出不一樣的感覺。

你瞧！左邊這些花束穿上三套不同的衣服，

就呈現出完全相異的風貌！

祝賀用的花束，就連包裝方法都很華麗；

要送給男性，就希望帥氣俐落！

一邊想著送花的場景或收禮人，一邊研究包裝方式，

你的心情是否開始雀躍了起來呢？

本書一共收錄了140個包裝創意。

希望你在玩花的過程中

可以得到更多樂趣！

三種花束的包裝方法請見P.115

是哪一束花呢？

不同花材×包裝素材×送禮主題
140款別出心裁の花禮DIY

愛花人
一定要學的花の
包裝聖經

Contents

本書使用方法 —— ＊花材名稱以常見的一般名稱記載。
＊製作法中之「準備」,記載了該項作品的使用材料,請作為製作時的參考標準。
＊書中所有的包裝設計,請見P.116的一覽表。
＊花材資訊為2012年2月時的資料。
＊花藝設計者與攝影師只記載其姓氏,詳細資料請參閱P.121&P.122。

Chapter 1

尋找適合的包裝紙
享受親手
設計的樂趣

若從顏色與質感來進行分類，紙的種類非常多樣化。

紙是包裝材料中最容易取得的素材，

可以剪，也可以摺……擁有方便使用的魅力。

趕快來想想如何發揮紙張的長處，

嘗試在常用的包裝方式中，彷彿遊戲般創造出紙的不同風貌吧！

將會呈現不一樣的寬廣包裝世界喔！

剪剪╳摺摺
就變成獨特的
花束了!

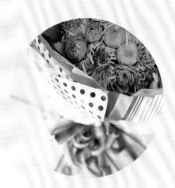

Flower
Wrapping Bible
For Beginner

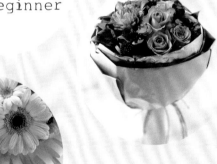

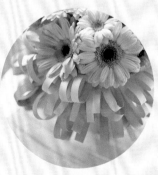

運用顏色
或質感
隨意地創作

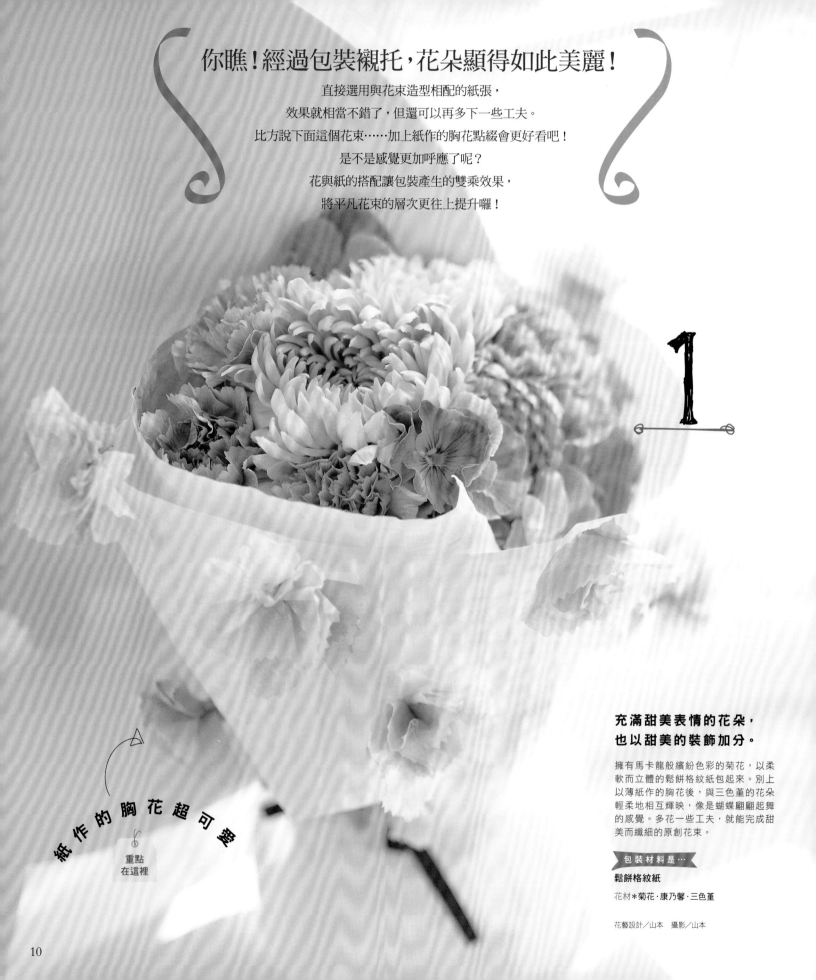

你瞧！經過包裝襯托，花朵顯得如此美麗！

直接選用與花束造型相配的紙張，

效果就相當不錯了，但還可以再多下一些工夫。

比方說下面這個花束……加上紙作的胸花點綴會更好看吧！

是不是感覺更加呼應了呢？

花與紙的搭配讓包裝產生的雙乘效果，

將平凡花束的層次更往上提升囉！

紙作的胸花超可愛

重點
在這裡

充滿甜美表情的花朵，
也以甜美的裝飾加分。

擁有馬卡龍般繽紛色彩的菊花，以柔
軟而立體的鬆餅格紋紙包起來。別上
以薄紙作的胸花後，與三色菫的花朵
輕柔地相互輝映，像是蝴蝶翩翩起舞
的感覺。多花一些工夫，就能完成甜
美而纖細的原創花束。

▶ 包裝材料是…

鬆餅格紋紙

花材＊菊花・康乃馨・三色菫

花藝設計／山本　攝影／山本

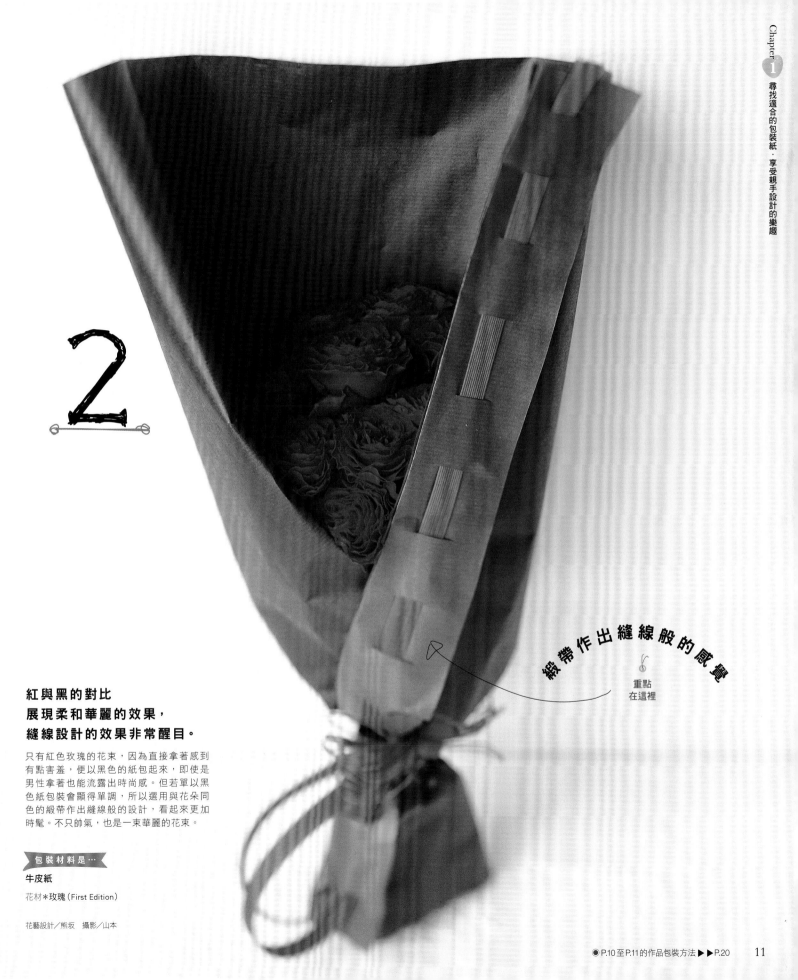

2

緞帶作出縫線般的感覺

重點
在這裡

紅與黑的對比
展現柔和華麗的效果，
縫線設計的效果非常醒目。

只有紅色玫瑰的花束，因為直接拿著感到
有點害羞，便以黑色的紙包起來，即使是
男性拿著也能流露出時尚感。但若單以黑
色紙包裝會顯得單調，所以選用與花朵同
色的緞帶作出縫線般的設計，看起來更加
時髦。不只帥氣，也是一束華麗的花束。

包裝材料是…

牛皮紙

花材＊玫瑰（First Edition）

花藝設計／熊坂　攝影／山本

◉ P.10至P.11的作品包裝方法 ▶▶P.20

選擇與花朵同色系的包裝紙，更能襯托出花的魅力！

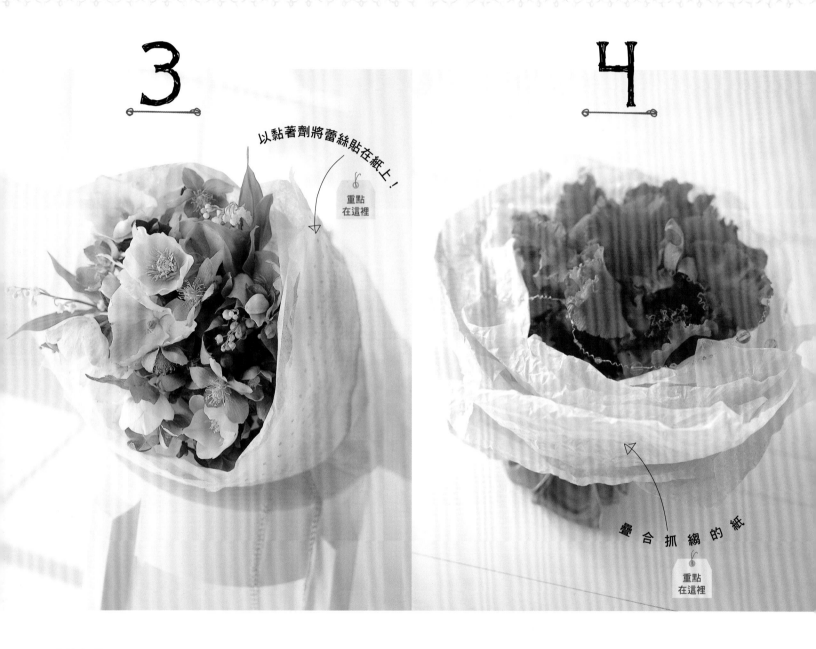

3

以黏著劑將蕾絲貼在紙上！

重點
在這裡

4

疊合抓縐的紙

重點
在這裡

香檳色的
蕾絲圖案
呈現復古氛圍

以白色為底，加入綠色及咖啡色的花材，適合兼具輕盈與豐富度的包裝，就如同在薄紙貼上蕾絲的包裝方式。抓縐的薄紙加上香檳色的蕾絲，給人古董般的感覺。讓容易顯得輕薄的紙，頓時提高了格調。

包裝材料是…

2種薄紙

花材＊聖誕玫瑰 2種·鈴蘭

花藝設計／山本　攝影／山本

以淺色的紙，
溫柔地層層重疊
捲起夢幻的花朵

若要以嘉德麗雅蘭製作出華麗而優質的花束，以簡單的包裝襯托花朵最佳。選用的是充滿縐紋且別有風味的蠟紙。有著些微色差的紙張重覆包裹花束，看起來像是一大朵花。適合在特別的日子裡，把這一份珍藏的禮物送給對方。

包裝材料是…

4種蠟紙

花材＊嘉德麗雅蘭

花藝設計／山本　攝影／山本

採用與花朵同色系的紙材，展現出整體感。
和諧的色調，即使是初學者也很容易上手。如果想要多下點工夫，可加上原創圖案，
或加強包裝紙的質感，一定可以完成充滿魅力的花束。

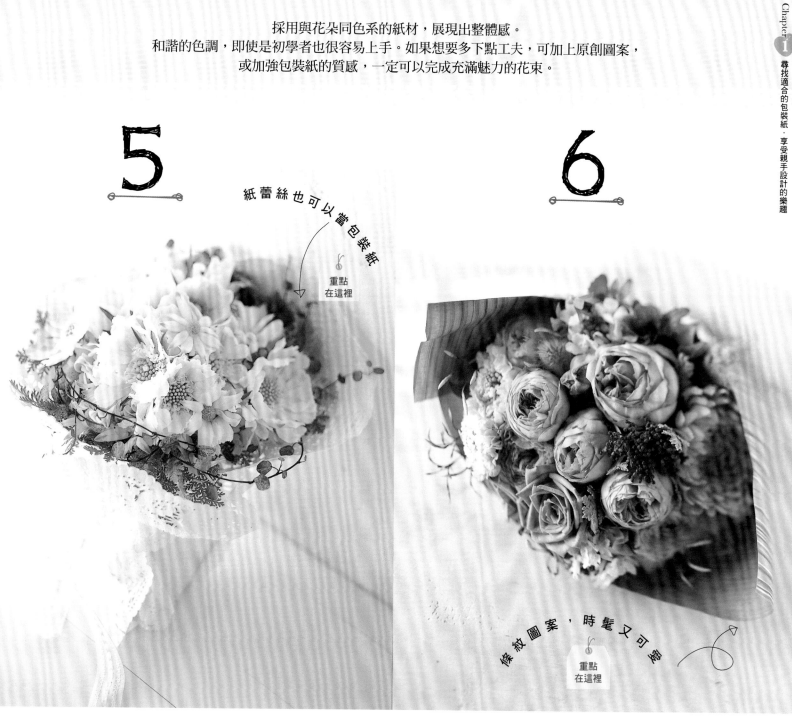

5

紙蕾絲也可以當包裝紙

重點
在這裡

6

條紋圖案，時髦又可愛

重點
在這裡

以紙蕾絲包覆
搖曳生姿的花朵，
彷彿開出紙一般的花朵

仔細看看這束花，花瓣形狀纖細搖曳
生姿，霧面的質感，讓人聯想到蕾
絲。連綠葉的形狀也與蕾絲類似！重
疊幾片紙蕾絲，繫上棉質緞帶後，就
有了蕾絲花的整體感，是女性喜愛的
可愛風格。

▶ 包裝材料是…

紙蕾絲

花材＊松蟲草·白頭翁·雪絨花等

花藝設計／山本　攝影／山本

如果包裝紙的色彩
要配合花朵的顏色，
也可以選擇有圖案的紙

有圖案的紙好像比較難搭配，但若經
過巧妙的選擇，還是可以很討人喜
愛！成功的祕訣在於紙張與花朵同色
系。上圖選的是粉紅與橘色條紋相間
的條紋圖案，具有甜美的感覺，與色
調雅緻的花色相配，即使是複雜的顏
色組合也能產生整體感。

▶ 包裝材料是…

牛皮紙

花材＊菊花·陸蓮花·松蟲草等

花藝設計／山本　攝影／山本

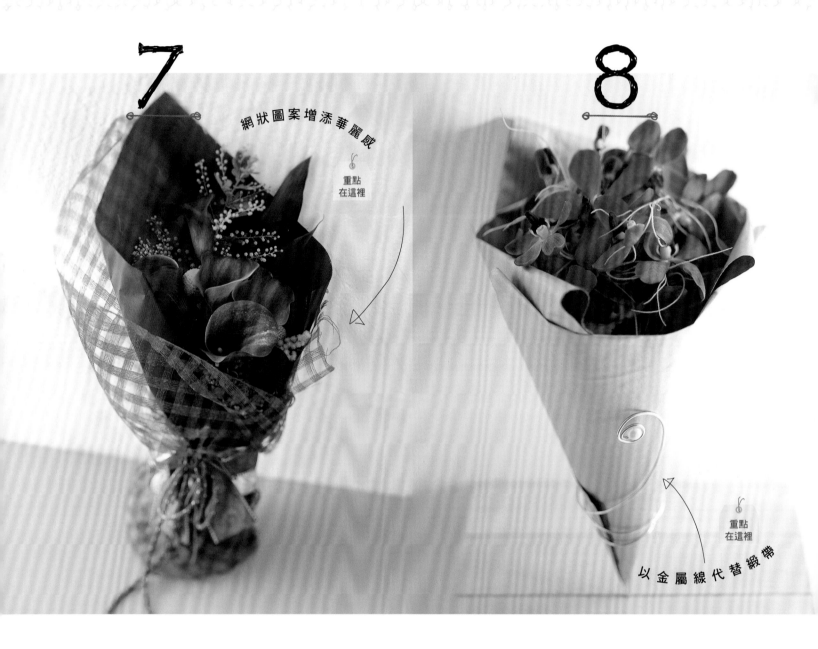

7 網狀圖案增添華麗感

重點
在這裡

8

重點
在這裡

以金屬線代替緞帶

**包覆兩層紙張，
緞帶選用和風色調
呈現日式風情**

長形花束具有獨特的俐落氛圍，搭上
厚質具張力的深色紙，完成後的效果
相當雅緻。若想增加一些明亮的感
覺，可以試試將網狀圖案的不織布捲
在外層，雙層包裝的作法也很特別。
在寬幅緞帶上，再繫上一層腰帶般的
繩子，就成為與和風意象相配的一束
花。

包裝材料是…

（從內側開始）蠟紙·不織布

花材＊海芋·菊花·金合歡等

花藝設計／山本　攝影／山本

**以質感瀟灑的紙張
創造出
獨特花束作品**

別緻的紫色蘭花帶著都會感，最適合
擔任時尚花束的主角。以銀色厚紙迅
速捲起，漂亮地集中在一起。因為想
綁緊一些，所以選用了稍粗的金屬
線，並在末端加上珠子作為裝飾。

包裝材料是…

厚紙

花材＊千代蘭·空氣鳳梨

花藝設計／熊坂　攝影／山本

男性拿著也不會感到難為情的帥氣花束。
使用的紙張是重點所在，以具張力的紙平整地大把包起來，才能呈現出時尚感。
完成時也以繩子等細長物綑緊。

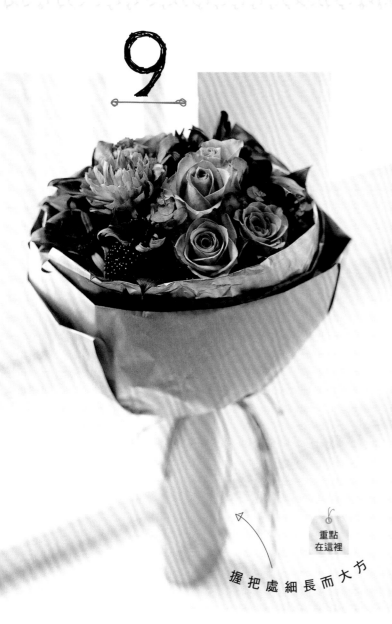

9

重點
在這裡

握 把 處 細 長 而 大 方

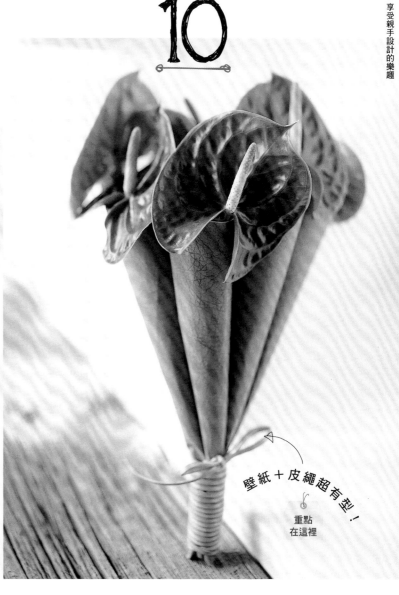

10

壁紙＋皮繩超有型！

重點
在這裡

**瀟灑地拿著
羅曼蒂克的
時尚花束**

圓型花束不僅可愛而且容易整理。若
握把處呈細長形，就會呈現時髦感，
就算男士拿著也很好看。華麗的金色
系包裝紙，也因整體採咖啡色系，意
外產生了雅緻感。這是經由包裝，讓
成熟而浪漫的花材增添時尚感的例
子。

◤ 包 裝 材 料 是 …

（從裡層開始）蠟紙・牛皮紙

花材＊玫瑰・陸蓮花・香龍血樹等

花藝設計／熊坂　攝影／山本

**以皮革質感的包裝紙
讓花的厚度與光澤
呈現完美調和**

將一朵朵分別包裝的花集中在一起，
就成為一束花。不只包裝材質很講
究，選擇的花材也起了作用，怎麼看
都相當有個性。包裝紙材是素面防水
壁紙，質料厚且有光澤，質感與看起
來像皮革的火鶴很相似。以皮繩纏在
握把上更有型。

◤ 包 裝 材 料 是 …

壁紙

花材＊火鶴・綠石竹

花藝設計／熊坂　攝影／山本

● P.14至P.15的作品包裝方法 ▶▶P.22至P.23

擦出火花的花 × 紙組合

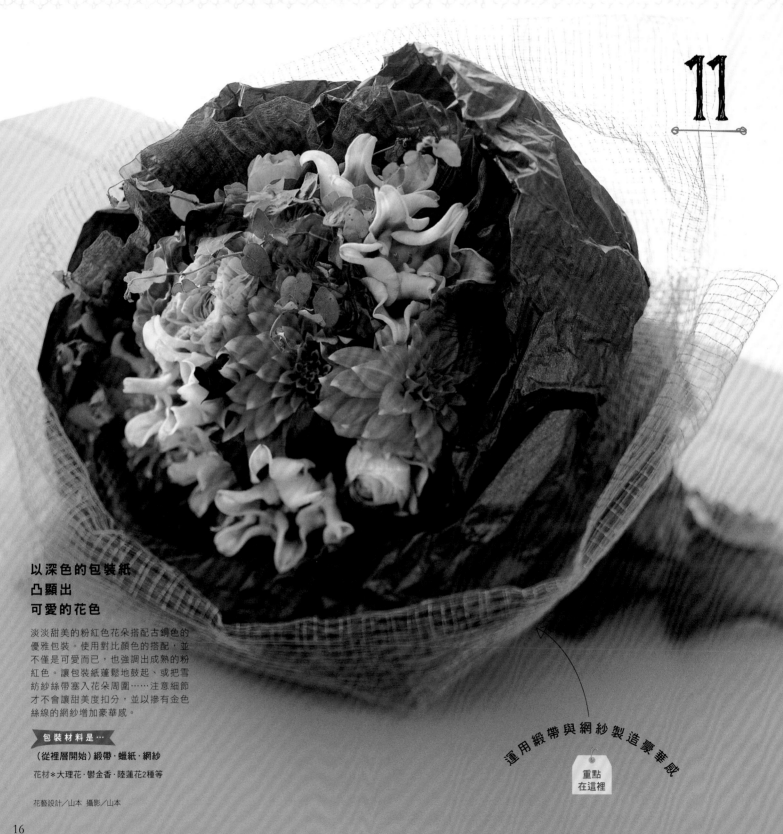

11

以深色的包裝紙
凸顯出
可愛的花色

淡淡甜美的粉紅色花朵搭配古銅色的
優雅包裝。使用對比顏色的搭配，並
不僅是可愛而已，也強調出成熟的粉
紅色。讓包裝紙蓬鬆地鼓起、或把雪
紡紗絲帶塞入花朵周圍……注意細節
才不會讓甜美度扣分，並以摻有金色
絲線的網紗增加豪華感。

包裝材料是…

（從裡層開始）緞帶·蠟紙·網紗

花材＊大理花·鬱金香·陸蓮花2種等

花藝設計／山本 攝影／山本

運用緞帶與網紗製造豪華感

重點
在這裡

在花與紙張的搭配，或質感方面大膽運用反差感，就會產生相互襯托的意外效果。
因為可以使用紙材來增加花材所缺少的顏色，所以沉穩的花色也生動了起來。
少少的花材也能顯得很華麗，真令人開心。

12

重點
在這裡

注意捲曲而閃耀的緞帶

13

搭配各式各樣的包裝紙

重點
在這裡

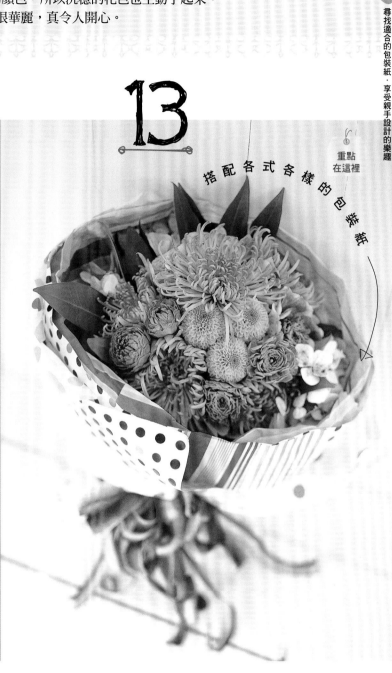

薄紙似的花瓣
插在金屬質感的花瓶中，
這樣的對比相當美麗

就像可愛的野花插在瓶中。花瓶實際
上是以金屬色紙張與閃亮的緞帶，將
紙筒裝飾而成，質感的升級令人訝
異。這是因為顏色或質感造成反差的
緣故，成為了漂亮的一束花。

包裝材料是…

牛皮紙

花材＊虞美人

花藝設計／山本　攝影／山本

將圖案花俏的紙張
湊在一起，
單色的花材也充滿了時髦味

利用各種花樣的包裝紙來襯托，禮物
就有了愉快歡欣的模樣。但繽紛的包
裝裝著同樣鮮艷的花朵，似乎會很難
搭配。這時候可以採用綠色的花束，
與葉子同色的綠色相當百搭，是一種
具有包容力的顏色。所以雖然包裝如
此炫麗，完成的質感卻相當好。

包裝材料是…

（從內側開始）
薄紙・包裝紙4至6種・薄紙

花材＊菊花2種・陸蓮花等

花藝設計／山本　攝影／山本

●P.16至P.17的作品包裝方法 ▶▶P.23至P.24

14

花禮包裝
只要簡單製作
就能很好玩

中間裝的是什麼呢？讓心兒撲通撲通地跳，真令人期待呀！以半透明玻璃紙蓋住整束花，彷彿有了柔焦效果的夢幻花束。光是這樣還不夠，剪出和花朵一樣形狀的小洞，從洞中窺見花朵，雖是平面的花束，卻相當引人入勝。

包裝材料是…

玻璃紙2種

花材＊瑪格麗特‧綠石竹‧春蘭葉‧銀葉菊

花藝設計／熊坂　攝影／山本

花形的洞孔令人驚奇

重點
在這裡

15

略帶休閒風的花兒，
以紙作的花瓣
顯出華麗感

使用多朵非洲菊群聚在一起，作成像一大朵向日葵一般的花束。這個點子如何？紙張採用色彩豐富的彩色圖畫紙，就像日本七夕掛在許願竹上的紙條，將紙切成條狀作成紙環，以此當作花瓣裝飾，花與紙的結合開出了一大朵花。因為紮成可站立的花束，收到後也能直接當成擺設。

包裝材料是…

彩色圖畫紙2種

花材＊非洲菊5種‧陸蓮花‧松蟲草‧秋色繡球花

花藝設計／熊坂　攝影／山本

像花瓣一般的紙環裝飾

重點
在這裡

不管平面或立體效果，包裝紙都能隨心所欲地達成。
只要多花點心思，就可以作出只屬於個人的創意小物。「這是怎麼作出來的？」
一邊想著對方驚喜的笑臉，一邊好好的計畫吧！

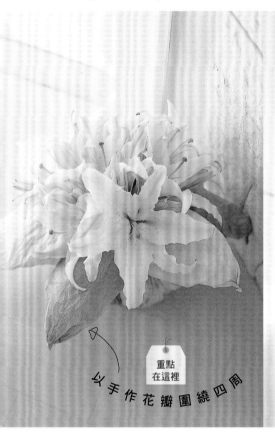

以手作花瓣圍繞四周

重點在這裡

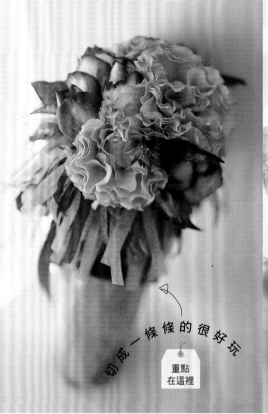

切成一條條的很好玩

重點在這裡

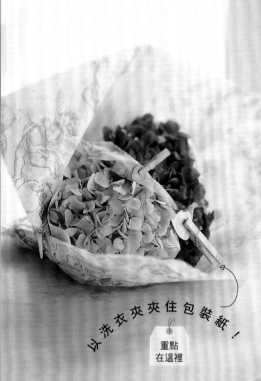

以洗衣夾夾住包裝紙！

重點在這裡

以薄紙重覆作出
百合花形，
是一束引人注目的花束

柔軟的薄紙很適合作成立體形狀。以薄紙逐一作成百合的花瓣，再讓六片花瓣呈放射狀圍繞，整體就像一朵百合花。將百合花剪成一朵朵後，組成圓形的花束。雖是略帶成熟感的花材，但裝飾後就像馬戲團小丑般展現了有趣的一面！

包裝材料是…

薄紙3種

花材＊百合2種

花藝設計／山本　攝影／山本

紙作成的流蘇，
像毛皮圍巾般
圍繞著花

採用花形珍貴獨特的豪華玫瑰。以剪開的紙條圍繞花材，就像毛絨絨的毛皮圍巾般的設計，用來襯托嬌豔的花朵。若選用雙面紙，紙條顏色也會更多一些。將花束放入紙筒中，紙張纏繞起來更方便，也可以悄悄把禮物藏在紙筒底部。

包裝材料是…

縐紋紙・和紙・蠟紙

花材＊玫瑰（La Campanella・Romanesque）
等

花藝設計／山本　攝影／山本

將形狀不規則的花朵，
像嬰兒一樣
輕輕地包裹起來

將花色朦朧的不織布，覆蓋在天使圖案的蠟紙上，呈現出溫柔感覺的包裝方式。因為包裝的素材都很柔軟，所以只需輕輕地將色彩與形狀纖細的繡球花包裹起來，再以洗衣夾夾住就ok了。這個作法很適合初學者。

包裝材料是…

（從裡層開始）不織布・蠟紙

花材＊繡球花・秋色繡球花

花藝設計／熊坂　攝影／山本

● P.18至P.19的作品包裝方法 ▶▶ P.24至P.25

趕快來動手包裝吧！

1 →P.10

紙花隨意製作
就很可愛囉！

準備

材料·工具＊鬆餅格紋紙（白色1張）·薄紙（米色·白色·粉紅色各1張）·緞帶（紫色）·亮片（深粉紅色）·鐵絲·釘書機·木工用黏著劑·鋸齒剪刀·剪刀
花材＊菊花（Silky Girl）·康乃馨·三色菫

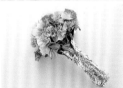

包裝方法

1 先將花材綁成圓形後以紙包捲起來。鬆餅格紋紙的凹凸面朝外，平行捲起花束。

2 將薄紙抓縐，以鋸齒剪刀剪出數個直徑約8cm的圓形。重疊數片後，捏住中心，以釘書機固定。

3 使用木工用黏著劑，一一將步驟2的花貼在步驟1的鬆餅格紋紙上，就像裝飾的圖案般。

4 握把也別上紙花。以串上亮片的鐵絲，像手環般大致纏起。

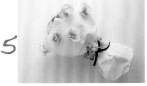

5 最後確認步驟2的紙花是否平均分配。繫上緞帶，整理形狀後就完成了。

2 →P.11

使用強韌的紙張
注意縐褶等細節

準備

材料·工具＊牛皮紙（黑色1張）·包裝用紙帶（紅色＊紙繩般的紙製緞帶）·剪刀
花材＊玫瑰（First Edition）

包裝方法

1 將紙張短邊的光澤面朝外，如圖摺疊約7cm。在摺起的部分，每隔5cm割一道痕，將紙帶穿入其中。

2 將包裝紙的光澤面朝內，花束擺放在中間。若將紙張左右側往中心合攏包起花束，顯露在外的光澤面只有步驟1的部分。

3 將握把的紙帶打成蝴蝶結，順著緞帶纖維，把環狀部分細細地鬆開，展現出蓬鬆柔美的感覺吧！

4 將步驟3紙帶垂下的部分，從步驟1的切口下方塞入，作成環狀。兩邊都以同樣方式處理。

5 將紙帶形狀整理妥當後就完成了。包裝時切記不要在紙上留下多餘褶痕或縐褶，這是完成時尚花束的祕訣。

3 →P.12

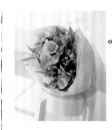

組合蕾絲
發揮創意

準備

材料·工具＊薄紙2種（白色·奶油色各1張）·刺繡薄紗蕾絲（金色）·蕾絲花邊（金色）·蕾絲緞帶（金色）·透明膠帶·鮮花用黏著劑或膠水·剪刀
花材＊聖誕玫瑰2種·鈴蘭

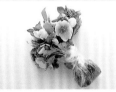

包裝方法

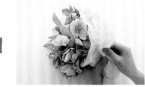

1 花束作好保水處理，以白色薄紙粗略包住根部，大略抓縐包捲起來，以透明膠帶固定，作為花束的襯裡。

2 將三種蕾絲平均排列在奶油色薄紙上，決定配置後，以鮮花用黏著劑或膠水黏住。

3 蕾絲貼好後的樣子。因為薄紙遇黏著劑會膨脹，所以貼合時，將黏著劑薄薄地散在數處即可。

4 將蕾絲花樣與花束呈垂直，捲在花束上面。完成時將剩下的蕾絲花邊繫上即完成。

＊花束的保水 ▶▶P.29

4

→P.12

以縐紋紙
包出蓬鬆溫柔的感覺

準備

材料‧工具＊蠟紙4種（乳
白色‧粉紅色‧淺粉紅色‧
綠色各1張半）‧鐵絲串
珠‧緞帶（粉紅色）‧剪刀
花材＊嘉德麗雅蘭

包裝方法

1 將一張蠟紙裁成兩
半。四色×三張總
共十二張。將蠟紙
一一抓縐。

2 拉起邊角斜斜的搭
在花束上。像花瓣
般相互層疊，一邊
變換顏色，一邊片
片重疊。

3 飽含空氣般蓬鬆、
立體地將花束包起
來。繫上緞帶後，
輕輕地將鐵絲串珠
纏繞在花束周圍即
完成。

5

→P.13

無論是紙或緞帶
都以蕾絲營造一致性

準備

材料‧工具＊紙蕾絲（白色
7張）‧緞帶（白色棉質蕾
絲）‧膠水‧剪刀
花材＊松蟲草‧白頭翁‧雪
絨花‧銀葉菊‧鐵線蕨

包裝方法

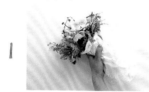

1 以一張紙蕾絲包住
花束底部。再以兩
張紙蕾絲鬆鬆地包
住花莖。

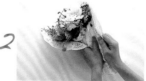

2 以一張紙蕾絲包在
花束上方，握住握
把之後再與其
他紙蕾絲稍微錯
開，露出蕾絲鏤空
的部分。

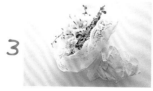

3 花束周圍再包上幾
張紙蕾絲。若紙蕾
絲產生鬆動，可以
從內側黏住幾處固
定。在握把處繫上
緞帶即完成。

6

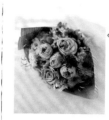

→P.13

使用有圖案的紙張時
繫繩也要採用相同色系

準備

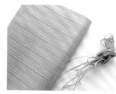

材料‧工具＊牛皮紙（橘色
條紋1張）‧細紙繩（橘
色）‧剪刀
花材＊玫瑰2種‧陸蓮花‧
菊花‧松蟲草‧三色菫‧蘆
莖樹蘭‧地中海莢迷‧兔尾
草等

包裝方法

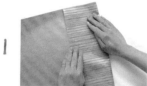

1 將牛皮紙短的邊
緣反摺約10cm，讓
花束內側也看得見
紙張的圖案。

2 將牛皮紙環繞花束
包捲一圈。此時讓
紙張在前方斜斜交
叉，從正面露出些
許花朵。

3 使用與紙張同色的
細紙繩，大把地纏
在握把處打結。將
紙張縐褶處整理後
即完成。

7

→P.14

搭配單色與網格布
顯出特別的氣質

準備

材料・工具＊厚質蠟紙（深
咖啡色1張）・不織布（咖
啡色網格圖案1張）・布
（金色適量）・緞帶（紫色
織紋）・編織繩2種（橘
色・深綠色）・蠟線（金
色）

花材＊海芋・菊花・金合
歡・非洲菊・金杖球・紅竹
葉・扁柏

包裝方法

1 花束綁成長形，斜放
在蠟紙一角的上方。
將花束下方紙張反
摺，摺疊時不要擋住
花朵。

2 合攏步驟1蠟紙的左
右側包起花束。不織
布進行相同步驟，與
紙的角度稍微錯開
重疊後包起來。

3 將金色布料的邊緣
往內摺，在花束握
把處纏成細長條
狀。將緞帶繫在其
上。讓編織帶穿過
繫結。

4 編織帶就像和服腰
帶上的帶締般，三
條繩線疊在緞帶上
打結。打結處繫得
大一些，作成像腰
帶上的裝飾品一樣
顯眼即完成。

8

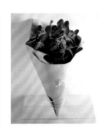

→P.14

選用有光澤的紙與金屬線
作出冷調的美感

準備

材料・工具＊厚紙（銀色3
張）・鐵絲・珍珠串珠1
顆・剪刀

花材＊千代蘭・空氣鳳梨
（松蘿）

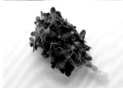

包裝方法

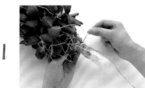

1 將六枝千代蘭綁起
之後進行保水處
理，讓空氣鳳梨交
錯其中。以鐵絲經
輕輕纏住花腳一圈，
剩下的部分垂下備
用。

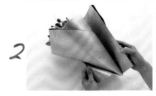

2 正面朝外以山摺法
對摺（對摺包裝紙
褶線向外）。褶痕
朝上後沿著花束包
起。合併三張包成
漏斗狀。

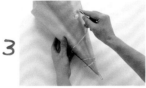

3 將步驟1垂下的鐵
絲由下往上反摺，
一邊壓住包裝紙、
一邊往上纏成螺旋
狀。此時請將花束
包裝整理成圓錐
形。

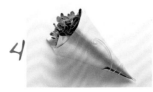

4 讓鐵絲繞兩圈之
後，將尾端捲成漩
渦狀，穿入串珠作
為裝飾即完成。

9

→P.15

細長的握把
看來相當瀟灑

準備

材料・工具＊薄紙（金色1
張）・蠟紙（咖啡色2
張）・牛皮紙（金色3
張）・拉菲爾草（咖啡
色）・蠟線（黑色・細皮繩
也可）・釘書機・雙面膠
帶・剪刀

花材＊玫瑰・陸蓮花・松蟲
草・香龍血樹・百合
＊花束的花莖需稍長。上下
的比例1：1。

包裝方法

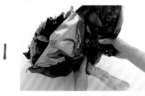

1 備妥金色薄紙及咖
啡色蠟紙，將紙張
往內摺，依序將金
色、咖啡色疊在握
把處之後，將花束
捲起來。

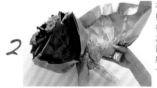

2 在看不見處以釘書
機固定就ok了。同
樣捲上兩張牛皮紙
之後固定。請仔細
調整，讓每張包裝
紙都可以稍稍露出
一些花色。

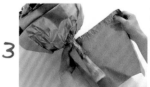

3 牛皮紙的邊緣往內
摺疊，包捲花莖部
分，捲成筒狀並以
雙面膠固定。

4 蠟線與拉菲爾草繫
在一起。使用了兩
種顏色，質感雖然
不同，但是搭配起
來更顯時尚！

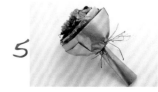

5 這束花的重點在於
細長的握把。拿取
時需注意力道，不
要壓迫到花束的底
部。

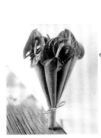

10 →P.15

選擇壁紙
來包裝具有肥厚感的花材

準備

材料·工具＊壁紙（咖啡色3張，盡量選擇具有皮革質感者）·皮繩（咖啡色）·釘書機·雙面膠帶·剪刀
花材＊火鶴·綠石竹

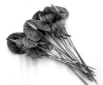

包裝方法

1 可以先使用油性塗料，將壁紙上色。裁剪成符合花材的尺寸，捲成捲筒狀，以釘書機固定。

2 依照花材數量，製作步驟1的捲筒。分別以釘書機從內側固定，並集中在一起，將花材一一插入。

3 下方露出的花莖，一起進行保水處理。以小張壁紙捲起，再以雙面膠帶固定。

4 由下而上一圈圈地，以皮繩捲成線圈狀，將最下方的部分包住，皮繩紮實地纏繞。

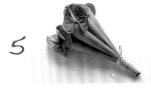

5 重點在於纏緊步驟4的皮繩，直到看不見底部的壁紙為止。在握把部分打一個蝴蝶結即完成。

11 →P.16

不只是打結而已！
緞帶讓花束更醒目

準備

材料·工具＊緞帶（紫色起縐雪紡紗）·蠟紙（古銅色2張）·網紗（綠色混金色線1片）·釘書機·剪刀
花材＊大理花·鬱金香·陸蓮花2種·香龍血樹·薜荔

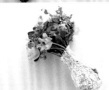

包裝方法

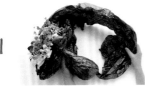

1 以蠟紙包住花束下端。再反摺另一張蠟紙，一邊抓縐、一邊蓬鬆地包住花束。

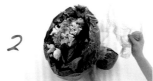

2 反摺網紗的邊緣，由下往上輕輕地包裹花束，此時請將反摺的部分朝上。

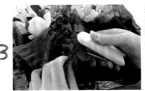

3 將緞帶夾在花與紙張之間。讓緞帶環繞花束一圈之後，以釘書機固定住。

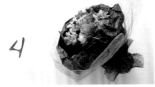

4 將手邊剩餘的緞帶繫成裝飾結。將花束整理成柔美而蓬鬆的感覺即完成。

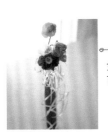

12 →P.17

金屬光澤的紙材
可提升花的分量

準備

材料·工具＊牛皮紙（銀藍色1張）·保鮮膜或捲筒紙巾的中央紙筒（大小各一）·可捲曲的緞帶2種（銀·幻彩）·鐵絲·雙面膠帶·透明膠帶·剪刀
花材＊虞美人
＊花束綁成適合小紙筒的尺寸。

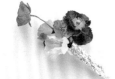

包裝方法

1 在大紙筒邊緣切幾道缺口，將小紙筒塞入其中，合併為一個紙筒，以雙面膠帶固定，作成開口較小的底座。

2 以牛皮紙捲起步驟1的紙筒。在大小紙筒的交界處以垂直角度剪開，藉此讓牛皮紙與大小紙筒都能緊密貼合。

3 將兩條緞帶隨意作成環狀，以鐵絲綁好。緞帶垂下的部分，以剪刀刀背纏繞作出捲度。

4 以緞帶將開口處綁住就完成了。若想要讓捲筒像花瓶般站立，可在紙筒底放入重一點的禮物等，再以紙張蓋住即可。

趕快來動手包裝吧！

13 →P.17

以不同圖案的紙張
作出有趣的拼布風格花束

準備

材料・工具＊薄紙2種（圓點、條紋各1張）、包裝紙4至6種（圓點或條紋花樣）、緞帶3種（多色）、鐵絲・膠水・剪刀
花材＊菊花2種・陸蓮花・秋色繡球花・茵芋

包裝方法

1 首先從條紋圖案薄紙開始。將表面對摺，摺疊時褶痕向外，將花束整把包住。

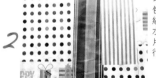

2 可以先蒐集商店的包裝紙或彩色印花紙等碎紙片，以膠水隨機組合成一片。依個人喜好自行配置使用。

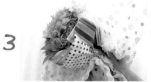

3 於步驟1將花束包妥之後，第二層以步驟2的原創包裝紙快速地捲起後，再以圓點薄紙包覆。

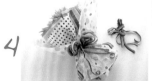

4 準備三種多色條紋的緞帶，各作成一個蝴蝶結。

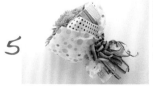

5 將蝴蝶結的打結處綁上鐵絲，再將此鐵絲固定在花束上面。將三個裝飾緞帶各固定於一處後就完成了。

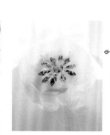

14 →P.18

與花朵相同造形的開口
效果相當獨特

準備

材料・工具＊玻璃紙2種（厚且透明、半透明各1張）、紙線（白色或彩色皆可）、紙・鉛筆或筆・美工刀・剪刀
花材＊瑪格麗特・綠石竹・春蘭葉・銀葉菊

包裝方法

1 確定想要的形狀之後（在此為花朵的形狀），在紙上畫出底稿，將半透明的玻璃紙疊在底稿上，以美工刀裁出形狀。

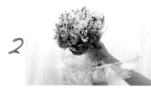

2 將厚的玻璃紙對半橫摺成兩層，褶痕朝上與花朵高度對齊，平行捲起花束。

3 將步驟1的半透明玻璃紙，覆蓋在步驟2的花朵上。之前所挖出的孔洞視喜好加以調整。

4 沿著先前捲好的透明玻璃紙，以步驟3的玻璃紙一直包到最下方。鬆鬆軟軟地包起來並繫上紙繩。

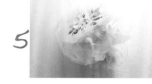

5 若半透明玻璃紙尺寸過大，可將多餘的部分裁掉。因平整的表面是這束花的重點，將形狀整理好後即完成。

15 →P.18

像是七夕許願竹上的紙條
輕鬆地作成環狀

準備

材料・工具＊彩色圖畫紙2種（橘色1張、米色2張）、細皮繩（淺咖啡色）、鉛筆・圓規・釘書機・剪刀
花材＊非洲菊・陸蓮花・松蟲草・秋色繡球花

包裝方法

1 紙張橫放，預留花束握把的長度（在此為10cm）後，每間隔1cm裁切一條，裁切範圍的長度約為保留長度的三倍（30cm）。

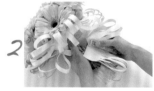

2 米色紙可以將保留未裁切的部分稍微剪短，將裁好的紙捲成環狀，繞在花托的部分。以釘書機在幾處加以固定並整理。

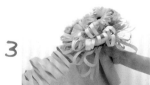

3 橘色紙則預留握把的長度後開始纏捲，裁切的起點處往內側彎曲，沿著花莖在上方作出紙環，呈現衣領般的展開。

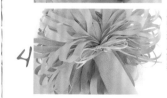

4 以皮繩纏起紙環底部後綁起來。下方形成筒狀，因為使用了強韌的紙張，讓花束可以站立著。

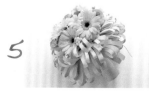

5 整理形狀，讓紙環呈放射狀展開即完成。若採用與花朵同色系的彩色圖畫紙，更能呈現出整體感。

16 →P.19

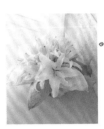

紙作的花瓣
交疊成花朵的形狀

準備

材料‧工具＊薄紙3種（白色‧米色‧灰色各4張）‧鐵絲（金色）‧緞帶（銀灰色）‧透明膠帶‧剪刀
花材＊百合兩種
＊將花剪成單朵，短短的綁成一束。

包裝方法

1 薄紙直放摺成三褶。每色各兩張，一共六張，準備作成百合花瓣。

2 將剩下的薄紙，塞入步驟1的紙內讓其鼓起。將其中一端扭緊，以鐵絲纏起，前端作成尖細狀。

3 以步驟2的方法，作出六片花瓣。將花瓣的尖面朝上，未扭緊的一端鬆鬆地靠著花束底部。

4 對角放置相同顏色的花瓣，以花束中央為中心，呈放射狀圍繞。一邊以透明膠帶固定、一邊進行。

5 底部由薄紙重疊而成，完成後成為稍具分量的圓形。在握把部分輕輕繫上緞帶遮住膠帶即完成。

17 →P.19

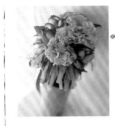

以剪開的紙
層層纏繞

準備

材料‧工具＊縐紋紙（深綠色1張）‧和紙（芥末黃色與橄欖綠色的雙面紙1張）‧蠟紙（紫色1張）‧紙筒（直徑10公分大小）‧緞帶2色（深綠色‧紫色，可選擇百褶樣式）‧雙面膠帶‧鐵絲‧剪刀
花材
＊玫瑰（La Campanella‧Romanesque）‧紅葉木藜蘆
＊花材整理成適合裝入筒內的大小。

包裝方法

1 將所有紙張重疊之後，對齊長邊。從邊緣算起，每間隔1cm剪入，長度依個人喜好決定（花束周圍飄逸的效果）。

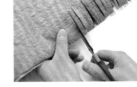

2 花材插入紙筒中。以步驟1剪妥的紙材，直接平行重疊地捲在紙筒外面，剪開的部分在花托處反摺。

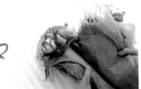

3 捲到紙張末端時以雙面膠帶固定。將兩條緞帶稍稍錯開之後重疊，讓兩種顏色都可以被看見，像腰帶般纏在紙筒上，以膠帶固定。

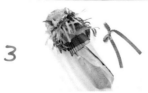

4 以深綠色緞帶打成蝴蝶結後，在打結處裝上鐵絲，綁在花束上即完成。也可以剪短花莖，在底部放入禮物。

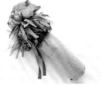

18 →P.19

大致捲起後
以洗衣夾固定

準備

材料‧工具＊不織布（漸層七彩色1張）‧蠟紙（天使圖案3張）‧心形小卡‧木製洗衣夾‧剪刀
花材＊繡球花‧秋色繡球花
＊繡球花莖插入吸水管中以保持水分。

包裝方法

1 剪開一張蠟紙，夾在花與花之間。藉此區分每枝花的邊界，具有強調的效果。

2 兩張蠟紙背面相對，讓正反面都可看見圖案。疊上不織布，接著放上花束。

3 順著繡球花的形狀包裹起來，以洗衣夾固定紙張重疊的部分，作成花束的形狀。卡片也一起夾上。

4 順著花束的形狀整理之後，約略包起即可。夾在花間的紙張，也以洗衣夾固定住即完成。

Chapter
2

包裝花束の
基本作法
紙材&緞帶使用Lesson

保護花材，並維持其良好的外觀，
徹底滿足這兩種需求的「包裝基本技巧」。
本單元利用初學者也很容易上手的紙材，
學習基礎的包裝方法。
還有包裝與裝飾結製作的總複習應用，
提高質感的祕訣，盡在其中！

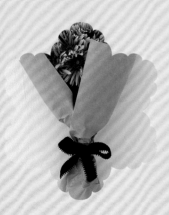

6種基本
包裝類型

Flower
Wrapping Bible
For Beginner

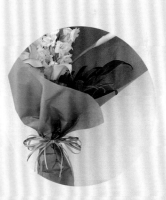

打出好看
裝飾結的祕訣

Lesson 1

著手「包裝花」之前
要了解的知識

花束包裝
的必需品

包裝花束時，一定會用到的就是「紙」與「緞帶」。雖然稱呼為紙與緞帶，卻包含了各種類型與特徵。首先認識了基本的類型之後，妥善運用各種素材的特性，埋頭努力學習吧！

花束

大致分為以下兩種類型

一般花束大致分為兩個種類。一是將花材整理成圓的「圓形」，這是相當受歡迎的花型，大人氣的巴黎風格花束也包含在此類型中。另一種將花材呈長形交疊，組合出高低差的「長形」，這是一種從正面看上去很美的形狀。

圓形　　　**長形**

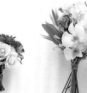

◎圓形花束包裝方法 ▶P.94

◎先準備好的道具

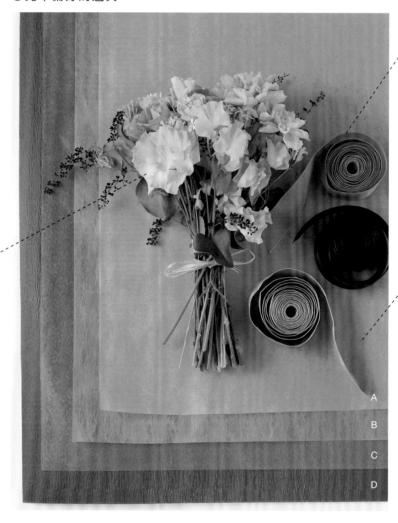

A
B
C
D

緞帶

不僅要注重顏色圖案，質感同樣也很重要

緞帶是用來綁緊包裝的材料。不同的緞帶就會給花束營造出不一樣的形象，因此顏色與圖案都要慎選。有一種含有鐵絲的緞帶，比較容易處理，即使是初學者也可以打出漂亮的結。

◎繫出漂亮裝飾結的方法與祕訣 ▶P.42

包裝紙

活用每種紙張的不同特性

紙張不同於布料，因為比較堅韌，捲一圈就能定形，很適合初學者使用。包裝紙不僅可美化花束，也兼具保護的功能。以下介紹主要的四種紙材，請配合想製作的造型或目的使用吧！

◎包裝方法1
　運用在圓形花束時 ▶P.30
◎包裝方法2
　運用在長形花束時 ▶P.36

蠟紙　　　Ⓐ

因為塗蠟加工的緣故，對摺處會殘留白色線條，成為有趣的效果。防水、不易破是其特徵，厚度不一。也有印有花紋或英文報紙圖案的產品。

←縐褶感是魅力所在。薄的（左）不容易破。厚的（右）可以作出深刻褶痕，只使用一張就很有存在感。

紙張硬度

軟 ●━━●━━●━━●━━ 硬

不織布　　　Ⓑ

花店愛用的材料，質感像布料的優雅產品。不易破、不易縐、透氣性佳。因為使用透明膠帶或膠水時難以黏合，所以請使用釘書機固定。

←像布料一樣，在邊緣處打結，包裹成包袱的形狀。一般常用於圓型花束。

紙張硬度

軟 ●━━●━━●━━━━ 硬

薄紙　　　Ⓒ

既薄且軟、價錢也便宜。只用一張或重疊數張，都給人柔軟蓬鬆的感覺。顏色多樣、也有各種花色圖案。遇水時會變軟，必需作好花束的保水處理。

←薄紙像複寫紙般透明，將之疊放在漂亮的顏色或圖案上面，顯出溫柔色調。

紙張硬度

軟 ●━━●━━━━━━ 硬

和紙　　　Ⓓ

手感柔和，種類也豐富。有縐褶的手揉和紙、及纖維糾纏風味獨特的手漉和紙。花束使用的和紙，質地較厚且包起來形狀很好看。

←給人輕薄且涼爽的印象，具張力的紙張可呈現出乾淨簡潔感。想享受包裝的樂趣時，可以使用顏色與圖案均為上選的千代紙。

紙張硬度

軟 ●━━●━━●━━━━ 硬

在開始包裝前，先認識素材的種類。
掌握花束、包裝紙、緞帶的基礎使用方法！
在最後的裝飾階段，花束與紙張的色彩協調也成為關鍵所在。

◎「花」與「包裝紙」顏色之間的關係

1. 同色系最好搭·對比色印象鮮明

若選用與花束相同顏色或同色系的紙張，第一步就不會失敗了，是任誰都覺得很搭配的顏色組合。如果是混色的花束，只要配合主花的顏色就沒有問題了。想要賦予花束強烈的存在感時，則可以採用對比色製造效果。花束有了反差感，看起來是相當大膽的嘗試。

2. 即使顏色相同，也可依其深淺改變印象

淺色花束選用淺色的包裝紙，能營造柔和的感覺；使用深色紙則看起來可愛。深色花束搭配淺色紙，增添了柔和氣氛，將花朵襯托得更加美麗；採用深色紙創造出強烈的衝擊感，讓包裝呈現完全不一樣的感覺。

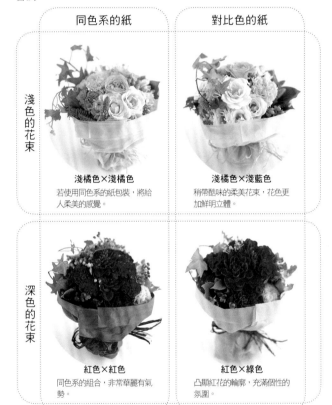

	同色系的紙	對比色的紙
淺色的花束	**淺橘色×淺橘色** 若使用同色系的紙包裝，將給人柔美的感覺。	**淺橘色×淺藍色** 稍帶酷味的柔美花束，花色更加鮮明立體。
深色的花束	**紅色×紅色** 同色系的組合，非常華麗有氣勢。	**紅色×綠色** 凸顯紅花的輪廓，充滿個性的氛圍。

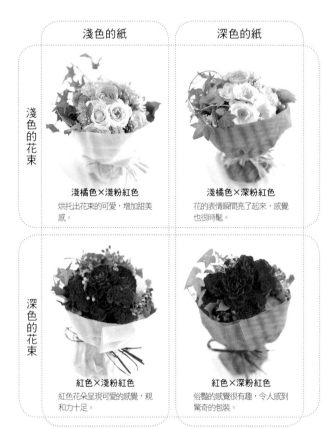

	淺色的紙	深色的紙
淺色的花束	**淺橘色×淺粉紅色** 烘托出花束的可愛，增加甜美感。	**淺橘色×深粉紅色** 花的表情瞬間亮了起來，感覺也很時髦。
深色的花束	**紅色×淺粉紅色** 紅色花朵呈現可愛的感覺，親和力十足。	**紅色×深粉紅色** 俗豔的感覺很有趣，令人感到驚奇的包裝。

花／渋沢 攝影／山本

MEMO

學會保水的基本功
保持花材的元氣

無論多麼出色的包裝，如果讓花朵枯萎就功虧一簣了。為了讓送人的花束保持在生氣蓬勃的狀態，一定要好好學習保水的方法。此外，若是沒有瀝乾，讓紙張濕掉也會失敗，所以要謹慎地進行作業。

❶將餐巾紙鋪放在鋁箔紙上，放上花束。鋁箔紙的大小需足以包覆住花束細綁的位置。

❷將花莖以餐巾紙捲起來，使用噴霧器噴水，讓花莖充滿水分。鋁箔紙由下往上摺疊，再從左右蓋上。

❸緊握握把的部分，讓鋁箔紙密合。為防止滲漏，請緊密地包妥。

Lesson 2

從每個角度看都蓬鬆飽滿
輕輕鬆鬆包出圓形花束

筒狀包法
是圓形花束的基礎

可愛的圓形花束輪廓圓潤蓬鬆。因為花朵不會凸出於花束，若可以捲成筒狀，只需防範其他傷害花朵的因素即可。在基本筒形包裝中，進一步介紹兩個提昇質感的方法，兩種都是可以輕鬆完成包裝柔美花束的方法。

包裝這束花！

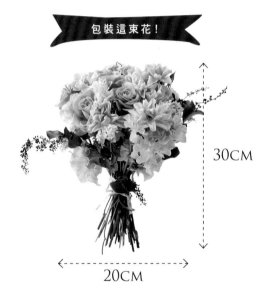

30CM

20CM

在兩種玫瑰之間插入洋桔梗、香豌豆花、紫花薊香薊……蒐集各種暖色系的甜美花朵後，再加入顆粒狀的果實作為裝飾，成為一束溫柔氛圍的作品。因為都是纖細而花瓣單薄的花朵，要如何包裝才能展現最佳效果呢？

Lesson 2-1　筒形包裝

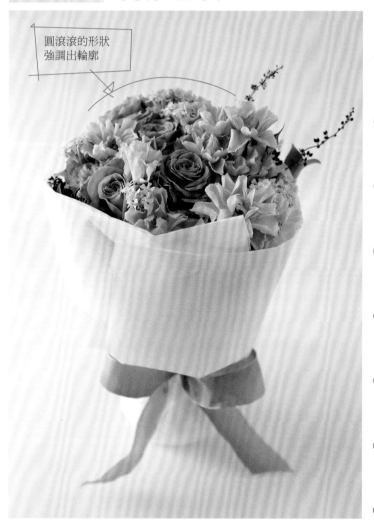

圓滾滾的形狀
強調出輪廓

好看的要訣

讓花束與紙張平行包捲起來的方法。有趣的是會因為花朵露出的程度而改變其形象。就像圖片中露出大部分的花朵，渾圓的形狀顯得格外立體，非常可愛！

保護的要訣

祕訣在於將紙張上端往內摺，讓側面成為兩層。即使使用的紙張稍薄了些，但還是可以穩固地保護花材，將花束裝到手提袋內運送也很方便。是一種小巧且充實，令人感到開心的包裝。

推薦用紙

軟 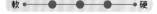 硬

包裝方法 P.32

（P.30至P.40基礎花束與包裝方法）花藝設計／森　攝影／落合

了解基本知識後，開始進入「包裝方法」的課程吧！
首先從廣受歡迎的圓形花束開始，
要像用小被子包裹嬰兒般，輕柔又仔細地進行。

Lesson 2-2　花瓣形包裝

多出來的花瓣
感覺很豪華

好看的要訣

將紙張邊角當作花瓣包起來，宛如大朵鮮花。因為包裝的效果很華麗，很適合運用在慶祝派對、或發表會等盛大的場合。也可以讓平常送人的迷你花束，顯得更大一些。

保護的要訣

用來包裹花束的紙張，不僅防風而且可避免摩擦。包裹了兩層紙，所以即使側面有些擦撞，還是有保護的作用。藉著立起的紙張邊角，才能達到保護效果，所以請使用較有張力的紙張。

推薦用紙

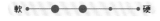
軟 ●————————● 硬

包裝方法 P.34

Lesson 2-3　開窗式包裝

中間是？
充滿玩心的作法

好看的要訣

雖然樣式看來簡單，但卻是充滿玩心的設計！往下摺的紙張邊角，彷彿作出了淘氣的表情，花束被深深地包在包裝紙裡，但從反摺的邊角可以窺見花朵。這樣的包裝，讓人不由得心跳加快了呢！

保護的要訣

將花束完全地包起來，所以能將室外空氣或風吹確實阻隔加以保護。如此一來，在人潮擁擠的地方或搭車時拿著也很放心。與筒形包裝不同，紙張沒有從上緣反摺，因此要選用強韌且硬的紙張才能具體表現。

推薦用紙

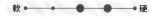
軟 ●————————● 硬

包裝方法 P.35

Lesson 2-1 筒形包裝

確實對齊
紙張接縫處的邊角

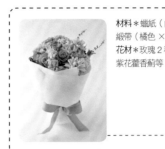

材料＊蠟紙（白色64×77cm 1張）・
緞帶（橘色×綠色）
花材＊玫瑰2種・洋桔梗・香豌豆花・
紫花薑香薊等

P.30

包裝方法

1 將長方形蠟紙橫放，作好保水處理的花束放在中間。花束的尺寸約為直徑20×高30cm。若花束為其他尺寸，請在紙張上下各留約15cm，左右各留花束寬度的3.5倍。

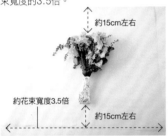

約15cm左右

約花束寬度3.5倍

約15cm左右

2 紙張依照最頂端的花朵高度，從上向下摺。若反摺的部分較窄，會降低側面的強度，但若分量太寬，在完成後會過於硬挺，請留意。

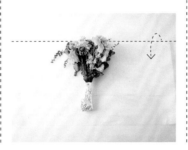

3 從左右兩端往中間合攏紙張，在花束支點處將紙張包緊。確認已經看不見鋁箔紙之後，對齊蠟紙接縫處並整理妥當（請參考下方Check!OK範例）。

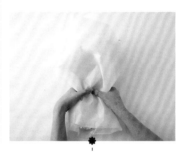

4 在花束支點處繫上緞帶。若綁太鬆時，花束朝下可能會脫落，雖然為了保護花莖而不想綁得太緊，但還是要適度綁緊。

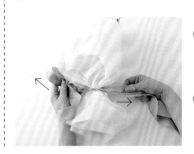

Check!

如果隨便包起來，可能會造成紙張邊角移動，看來不美觀。先對準花束最寬處捲起，在扭緊時拉開紙張下緣，同時讓邊角保持水平。

對齊 ------ OK

NG

Check!

請注意不要讓花與紙張間的空隙過大，特別是較薄的紙，有時會因受風吹而捲縮。若空隙大到可以放手進去，就表示還未完成（右圖），空隙約以手指頭粗細為準。

NG

[One Rank Up↑] 即使只是一點點不同也會大大改變花束的樣貌

上面介紹的是「筒形包裝」。學會基本的包裝方式之後，可以嘗試稍微改變紙張的運用方法，也會非常有趣喔！右圖的花束就是範例，即使選用一樣的紙張與包裝，也可以輕鬆改變外觀，以後就可以舉一反三了！

花藝設計／山本　攝影／栗林

Case 1　如果改變邊緣的摺法……

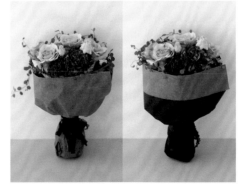

依照基本作法（左）的簡單包裝，只要運用雙面紙的特性，將紙張往外反摺，完成的結果就會截然不同（右）。表裡都可以看見不同的顏色，給人時尚的感覺。

Case 2　如果改變花的能見度……

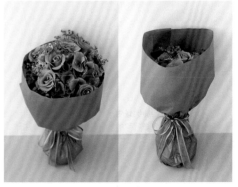

上面兩束花都沒有反摺上緣直接包裝。要讓全部花朵都被看見呢（左）？還是隱藏起來呢（右）？稍微不同的設計就能營造不一樣的氛圍。

Variation
變化款

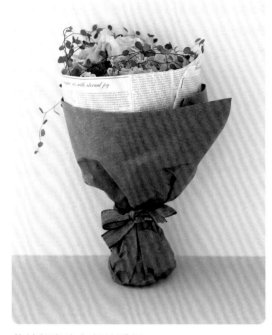

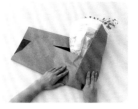

Point

使用英文報紙圖案的紙張，採基本方式包裝。將圖案紙疊在素色紙上，將素色紙的上緣往內摺，稍稍露出圖案紙的花樣，包裝之後繫上緞帶。

Point

將花束包得稍微深一些，以打洞機在紙張邊緣打出洞孔。將緞帶穿過孔內，打上蝴蝶結。為避免打洞造成破損，可將紙張上緣往內反摺成雙層使用。

穿過緞帶打結
超可愛變身

使用隨處可見的牛皮紙包裝。即使採用基本包裝法，但只要增加一些緞帶裝飾，可愛度就大幅提升。雖然看似有些難度，卻只需在紙張邊緣打洞，穿過緞帶之後打結即可，就像右上方的圖片所示。
材料＊牛皮紙（咖啡色）・緞帶2種（粉紅色・咖啡色）
花材＊玫瑰・百日草・菊花等

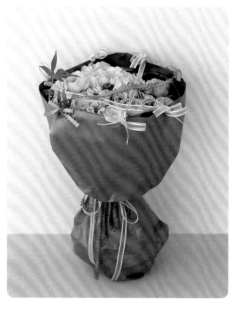

花紋紙與素色紙的重疊
提升時尚感！

從外側的咖啡色紙張窺見英文報紙的圖案，是不是感覺很時尚呢？需要準備的是英文報紙圖案紙與咖啡色素色紙。只要錯開高度，將兩張紙分別採用筒形包裝，就可以包出花店的專屬味道。
材料＊牛皮紙2種（咖啡色・英文報紙圖案）・緞帶（灰色）
花材＊玫瑰・康乃馨・洋桔梗・鐵線蕨等

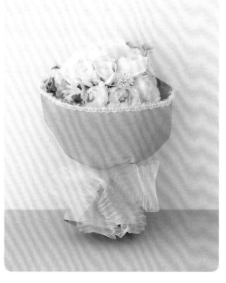

以夢幻的花邊裝飾
為白色花束穿上禮服

花朵四周閃耀生輝，就像戴上項鍊一樣。乍看像是特殊的紙，其實只要在一般牛皮紙貼上亮片緞帶就ok了。使用蕾絲或緞帶搭配，享受改造的樂趣，也是個應用的好主意喔！
材料＊牛皮紙（淺藍色）・亮片緞帶（白色）・緞帶（白色）
花材＊玫瑰・松蟲草

Point

花束採基本法包裝。沿著紙張邊緣，以雙面膠帶固定亮片緞帶。若讓花朵露出紙張會更好看，但黏貼時請注意不要損傷花朵。

花藝設計／山本　攝影／栗林

錯開紙張的邊角
摺疊起來
就像是花瓣一般

材料＊不織布（粉紅色65×80cm 1
張）・細紙繩3種（淺粉紅色・深粉紅
色・紫色）
花材＊玫瑰2種・洋桔梗・香豌豆花・
紫花薑香薊

P.31

包裝方法

1 將紙張直放之後斜著摺疊，重點為保持錯開的四個邊角。花束放在紙張中間時，不超出紙張的範圍即可。

2 緊握並扭緊花束的支點處。紙張間的接縫不需在意，扭緊之後確認握把底部是否露出。

3 在支點處繫上緞帶就完成了。紙張雖為雙層且稍具厚度，但以細繩狀的紙繩就可綁得相當紮實。

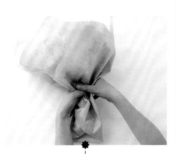

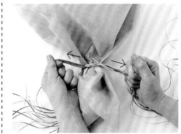

Check!

想把紙張扭緊，但只要稍一離手，扭緊的部分就會鬆開（尤其是不織布），此時可使用像皮筋暫時固定住。繫上緞帶後，別忘了取下喔！

Variation
變化款

**如果採用雙面紙
只要一張就炫麗多彩**

即使採用一樣的包裝方法，但若使用表裡不同色的紙張，就會給人相當講究的感覺。藉著邊角交錯使色彩交疊，就算只用一張紙，也顯得鮮豔多姿，成為一束相當豪華的作品。
材料＊雙面紙（黃色與咖啡色）・細紙繩3種（黃綠色・淺綠色・深綠色）
花材＊玫瑰2種・洋桔梗等

花藝設計／森　攝影／落合

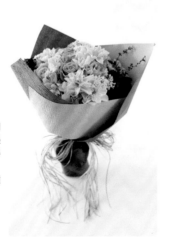

**以不同顏色的兩張紙
作出華麗的花瓣襯托**

若在基本包裝的紙上，多疊上一層不同顏色的紙……就升級為滿滿花瓣的華麗包裝了！因為多了一層紙張保護花束，不只避免花束損傷，也兼具趣味的設計感。
材料＊不織布兩種（粉紅色・黃色）・緞帶（粉紅色×綠色）
花材＊玫瑰2種・洋桔梗等

花藝設計／森　攝影／落合

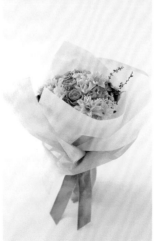

Point

首先準備一張紙，使用基本包裝方法包裝。將邊角錯開摺疊後，再疊上另一張紙包起來。紙花瓣瞬間多了起來，看起來更加華麗了！

Lesson 2-3 開窗式包裝

充滿裝飾味道
將紙張反摺

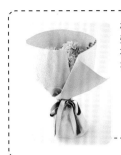

材料＊和紙（綠色48×88cm 1張）・緞帶兩種（綠色・咖啡色）
花材＊玫瑰2種・桔梗花・香豌豆花・紫花薊香薊等

P.31

包裝方法

1 在紙張上方預留10cm左右的空間，將花束放在紙上。反摺包裝紙邊時，考量花束長度，取其充足的寬度為作業重點。

大約10cm左右

2 對齊紙張接縫處捲起成矮胖的筒形，將疊在上面的紙張斜斜反摺。此時重點在於精確地反摺到紙張下方處。

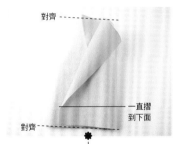

對齊
對齊
一直摺到下面

3 將紙張摺到下方之後，扭緊花束支點處，反摺的部分將會完美重疊，完成後相當美觀。扭緊之前，請一邊拉下緣，一邊再次整理上緣，讓上緣部分呈平行。

4 將兩條顏色不一的緞帶，繫在花束支點處打出裝飾結。繫結後再次確認反摺的部分，將花束整理得更漂亮一些。

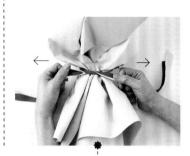

Check!
摺成筒狀包裝花束時，若重疊的寬度過少，則在扭住握把之後，會出現奇怪的空隙，造成紙張捲曲。請保留紙張空間，最少重疊10cm。

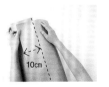

10cm

Check!
此種包裝方式，要先將紙整成帶圓的筒形，反摺效果才好。最後可伸進花束深處整理形狀，修整一下歪斜或凹陷處。

Variation
變化款

非常簡單的方法
也可以露出花朵

右邊為圓形花束，但其花莖稍長。這一款也是露出花朵的包裝方式，將花束放在紙上，決定細綁位置之後扭緊，再將紙張上緣兩端整理妥當即可。可以隱約見到可愛的花朵喔！
材料＊牛皮紙（淺咖啡色）・緞帶（深咖啡色）
花材＊非洲菊・大理花

花藝設計／山本　攝影／栗林

Point
讓花與紙呈垂直放置之後，決定細綁的位置（如上方上圖），將紙張兩端往中間合攏，扭緊之後整理形狀（如上方下圖），最後繫上緞帶。

MEMO

先以膠帶等暫時固定
以便繫上緞帶

以手緊扭花束根部的紙張，只要稍一離手就會鬆開，繫不出好看的裝飾結。此時可使用雙面膠帶或橡皮筋等暫時先固定住，再開始打結。可使用緞帶遮住透明膠帶，若採用橡皮筋，完成之後就可取下。

剛剛好的長度超有型
包成時髦的長形花束

露出花朵的同時，
將花束緊密地包起來

就像階梯式座位一樣，越後面越高的長形花束。這種作法在露出花朵的同時，也將花束緊密地包起來。可以展現出花束的個性，包裝效果也相當豪華，是別具格調的作法。學會了之後，就可以輕鬆作出適合派對的花束包裝，所以趕快開始我們的課程吧！

包裝這束花！

65CM

25CM

這束花讓海芋長長的花莖，高高地往上伸展，下方搭配紅豔的大理花，給人成熟而豪華的感覺。依不同的三種方法包裝看看，隨著大理花與葉片展現方式的變化，造型也隨之改變。

Lesson 3-1　嬰兒式包裝

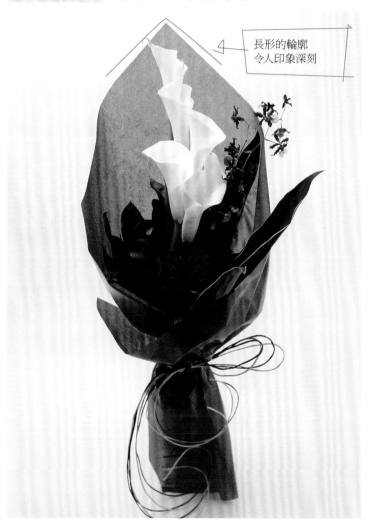

長形的輪廓
令人印象深刻

好看的要訣

花束前端的大大開口，由高至低的花材都清晰可見。紙張的膨脹感讓花束完成時更具立體度，因而存在感更鮮明。這是將左右側的紙張，拉低到正前方，宛如使用嬰兒包巾般的作法。

保護的要訣

盡管讓花材大膽顯露出來，但後面和側面還是可以受到嚴密保護。雖然長形花束多半被擱在胳臂上捧著，但這束花只有紙張接觸到環抱的胳臂，所以並不會有損傷花材的疑慮。

推薦用紙

軟　　　　　　　　　　　硬

包裝方法　P.38

改變花材高度組合而成的長形花束，形象俐落瀟灑。
要讓長形並列的花朵顯得好看的祕訣，
就在以下三個充滿流行感的包裝方法！

Lesson 3-2 **立體綯褶包裝**

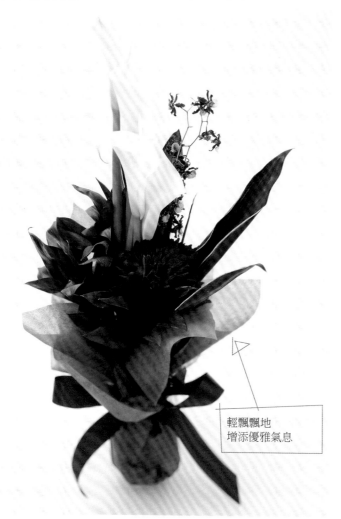

輕飄飄地
增添優雅氣息

好看的要訣

適合宴會或發表會等場合，相當耀眼奪目的包裝。在花束下方綑綁位置，作出輕飄飄的綯褶，顯出優雅氛圍，個性化的花材也變柔和了。如果使用有適度張力的不織布，綯褶會更加華麗。

保護的要訣

輕飄飄的綯褶不只是裝飾，也有保護的功能。即使橫放在桌上，因花束未直接接觸到桌面，所以不會傷及花材。在華麗外表下的底蘊，隱藏著無微不至的細心呵護。

推薦用紙

軟 ●━━●━━●━━●━━● 硬

包裝方法 P.39

Lesson 3-3 **V形包裝**

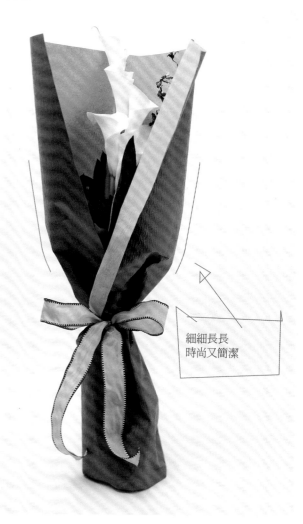

細細長長
時尚又簡潔

好看的要訣

前開的V形細而長，花束的樣式相當清爽，所以就算男士拿著也很好看，女性拿在手上也很瀟灑。使用裡外不同顏色的紙張，反摺的部分，更增添時髦味。

保護的要訣

即使花束的前面打開著，但整束花被完全裹住，收納在筒中，無論是不宜受風的脆弱花朵或易折損花莖的花材，都可受到嚴密保護，這是一種令人放心的花束。花束背後的紙張，讓有著柔軟花莖或易彎折的花朵，都能得到支撐。

推薦用紙

軟 ●━━●━━●━━●━━● 硬

包裝方法 P.40

37

從下方支撐花束，
引人注目的邊角。

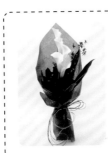

材料＊蠟紙（紅色60×83cm 1
張）．含鐵絲的細紙繩2種（紅
色．米色）
花材＊海芋．大理花．文心蘭．香
龍血樹．紅竹葉

P.36

包裝方法

1 將紙張攤開橫放，花束對準紙張邊角斜放。花束位置稍往內側擺放，讓包裝完成後，花材不致從紙張中露出。

2 這個步驟最重要。以紙張輕輕捲起花材，從綑綁處由下往上捏緊。將紙張的邊角拉開，形成花束的形狀。

3 使用容易造型的鐵絲細紙繩代替緞帶。兩種色彩的細紙繩準備五條交錯整理成一束，在綑綁處環繞一圈之後綁起來。

4 不繫緞帶結而使用活結，讓花束顯得簡單又整齊。以手指頭輕撫細紙繩捲出捲度。這是運用鐵絲細紙繩獨有的訣竅，能大幅提升時尚感。

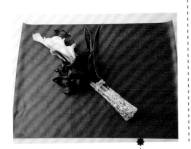

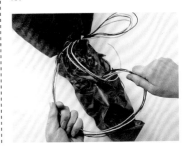

Check!
紙張橫放或斜放其實都可以。但斜放需要較大的空間，因此在這裡採用節省空間的橫放包裝方式。

Check!
為了讓較短的花材也可以被看見，請留意紙張重疊的方式。重點在於將紙張從綑綁處下方往上捏之後，邊角要往下拉（OK）。一旦失去這種立體感，下方的花朵被蓋住，就會魅力減半（NG）。

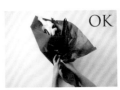
OK

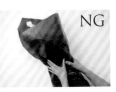
NG

Variation
變化款

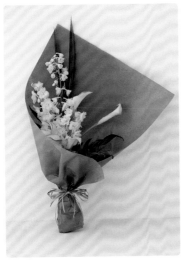

紙張只有單邊摺起
表現鮮明的存在感
像是風吹過的效果，這是一種非常新潮的包裝方法。在包裝紙的對角放置花束，捲起紙張時一側的紙大片地疊在花束上，營造出相當具有衝擊感的花束設計。
材料＊蠟紙（咖啡色）．拉菲爾草2種（黃綠色．咖啡色）
花材＊大飛燕草．海芋等

花藝設計／山本 攝影／栗林

Point
花束放置於紙張對角處（如上方左圖）。將花束左側的紙張，用力拉往花束底部之後捲起來，與右邊紙張稍微重疊（同上方右圖），繫上細紙繩即完成。

Lesson 3-2 立體縐褶包裝

均勻地抓出縐褶，
作出漂亮的握把。

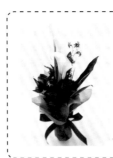

材料＊不織布（藍色30×30cm 2張）・緞帶（紅）
花材＊海芋・大理花・文心蘭・香龍血樹・紅竹葉

P.37

包裝方法

1 使用正方形紙張，將花束放在紙張邊角，讓花材前端凸出紙張範圍後斜放。對角線長度，以花束中間到握把底端長度的兩倍為準，以此決定紙張大小。

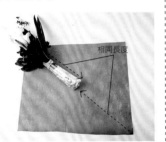

相同長度

2 從下往上包起，從握把下方往上抓，就會在花束周圍形成鬆鬆軟軟的縐褶。不要讓縐褶偏斜，將前後左右的分量平均分配，完成時就會很好看。

3 將步驟2放在另一張紙上，進行包裝。紙張尺寸與包裝方法都與步驟1相同。若同樣也進行步驟2的抓縐，皺褶的厚度就可以成為花束橫放時的保護。

第二張紙

4 繫上緞帶。因包裝稍具分量，所以採用大蝴蝶結取得平衡。因為使用了兩張紙較具厚度，請確實纏緊打結。

Check!
第一張與第二張紙的邊角要錯開後，才擺上花束包裝。藉此讓花束展現飄逸的華麗感。

Check!
不織布很容易在手鬆開時回復原狀，所以使用像皮筋暫時固定一下是必要的（參考P.35Memo）！繫上緞帶之前，先將縐褶的部分整理妥當，就不需擔心形狀跑掉的問題。

[One Rank Up↑]

立體縐褶包裝最適合短花莖的小花束

以上介紹的立體縐褶包裝方法，對於短花莖的小花束來說，也是重要的包裝法。如果花莖較短，使用紙張捲起的方式會讓花材從中掉落。但是從底部往上包的作法就令人安心多了。使用薄且柔軟的紙張，初學者也很容易上手。

❶準備正方形紙張。花束放在邊角。從對角處往上包，繫上緞帶。若花莖較短時，將緞帶繫在花朵下方處。

❷稍加調整，讓花束更加賞心悅目。先由上往下看，一邊拉開四個邊角一邊整理形狀，讓花束顯得更有分量。

❸使用立體縐褶包裝方法，不僅可將迷你花束包得很好看，分量也會顯得大上一圈，外觀更有氣勢。

MEMO

當花朵從包裝紙露出時請使用玻璃紙保護

花朵露出包裝紙外時要特別注意。如果馬上就要交給對方，保持原狀也OK，但若要帶著走或長時間放置，可能會傷及暴露在外的花葉，此時請在包裝之後，以玻璃紙先輕輕地罩在花束上面吧。

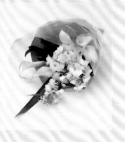

花藝設計／森 攝影／落合

精確地
將紙張單側反摺至下緣，
顯露時尚感。

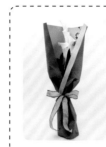

材料＊和紙（黃色＆咖啡色的雙面
和紙75×90cm 1張）・緞帶（淺
咖啡色×黑色）
花材＊海芋・大理花・文心蘭・香
龍血樹・紅竹葉

P.37

包裝方法

1 若要讓反摺部分顯得好看，可
採用雙面紙包裝。紙張尺寸為
花束長度＋5cm左右。在握把下方保
留約5cm的空間後，將花束放置其
上。

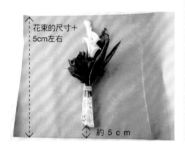

花束的尺寸＋
5cm左右

約 5 cm

2 紙張從花束最寬處左右合攏，
捲成筒狀。此時注意不要讓接
縫處錯開。將紙張單面斜摺至下方，
露出紙張反面的顏色。

一直反摺
至下方

3 抓緊花束綑綁處時，也注意不
要讓接縫處錯開。在步驟2確實
地將紙張反摺至下方，是花束維持美
觀的祕訣。

4 若是選用較硬的紙張，會比較
不容易抓緊，而該處形成的縫
隙，經常是讓花束脫落的原因，所以
請繫上兩圈緞帶，稍微綁緊一點。

Check!

一般來說長形花束上方會比較
細。如果在上方對合紙張，則下
緣會顯得太開，包裝之後比較不
好看。所以請在花束最寬處將紙
張對合吧！

Variation
變化款

使用網紗
不但時髦也提升保護力

準備透明且具彈性的網紗。如果可以
先使用網紗包住花束再包裝，花束內
的空間就會比較寬鬆。不僅可以保護
花材，也加上了若有似無的顏色，成
為一束有著細微變化的花束。
材料＊和紙（黃色＆咖啡色的雙面和
紙）・綠色網紗・緞帶（淺咖啡色
×黑色）
花材＊海芋・大理花・香龍血樹等

花藝設計／森　攝影／落合

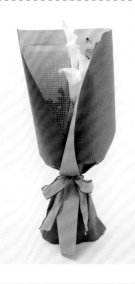

Point

以上下寬度略小於包裝紙的網紗捲
起（如上圖）後，以V形包裝法包
起來（下圖）。網紗接縫請朝內
。

如果反摺兩端
就像是襯衫的領子

這是反摺紙張兩端之後的樣式，展
開V形的開口像不像襯衫衣領呢？
此為單色的紙張也可以使用的花式
變化，即便是薄紙也不會捲曲。
材料＊薄紙（酒紅）・拉菲爾草
（深綠）
花材＊海芋

花藝設計／長塩　攝影／栗林

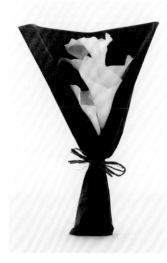

Point

紙張直放，花束放置其上。將紙張
一端斜斜地反摺之後，將花束蓋起
來。另一邊以同樣方式疊在一起，
繫上拉菲爾草。

Lesson2&Lesson3的應用篇

花束包裝創意idea連發，充滿無限樂趣！

若想享受包裝的樂趣，唯有運用自己獨有的風格，
活用身邊題材。完全不需要困難的技巧，
以創意一決勝負！

Column

Idea 1　直接放入紙袋！輕便的花禮

就算新手也不會失敗的超簡單
包裝方法，只需將花束放入紙
袋中，再繫上緞帶即可，紙袋
請搭配花色及氛圍來選擇。發
現好看的紙袋就預先收藏起
來，等到需要使用時就可派上
用場囉！

將花束放入紙袋中，繫上緞帶。先
將紙袋形狀整理妥當，再包裝成禮
物，以免袋底破裂。

花藝設計／森　攝影／落合

Idea 2　以紙蕾絲環繞在花束旁作成一朵花

紙蕾絲常被墊在蛋糕下面使
用。將花束握把放在紙張中
間，往上包起，讓蕾絲花樣包
住花束。花束邊緣彷彿多出了
盛開的花朵，非常討人歡心。

 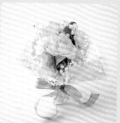

如圖所示，將花束握把的底部，放
在紙蕾絲中間，往上包後繫上緞
帶。

花藝設計／森　攝影／落合

Idea 3　就像信封一樣拆開有驚喜感的反摺包裝

可以讓受贈者感覺驚喜的花禮
包裝。將紙張摺疊之後，將花
束包起來，貼上附有留言的小
標籤來封口。打開些微縫隙，
露出一點點花朵是重點所在。

在花束上方預留大片空間，合上紙
張兩端後，抓緊細綁處，繫上緞
帶。摺疊上方或邊角之後，以雙面
膠帶黏妥標籤。

花藝設計／山本　攝影／栗林

Idea 4　將小張的碎紙當作拼布一般使用

尚未扔掉的包裝紙或剩下的紙，
正是適合享受包裝之樂的調味
料。即使無法包住整束花，若用
來層層纏住握把處，就成為超可
愛的拼布風，也有原創的精神。

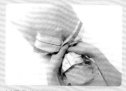

以層疊的紙在握把部分纏一圈便足
夠。包好之後，再次將包裝紙抓
緊，以便繫上緞帶。

花藝設計／森　攝影／落合

Lesson 4 掌握緞帶用法，提昇花束價值感。

包裝作法裡的打結，就是指緞帶的運用。
以提升質感為重點，確實掌握繫結的祕訣，
以高完成度的修飾為目標！

顏色或素材是必需的
用一種繫結法自在造型

緞帶有各種質感與顏色，光是選擇頭就快昏了吧！實際上，就算使用相同的緞帶，但使用不同的繫法，給人的印象就完全不一樣了。就像大家都知道的蝴蝶結，在掌握基礎之後，就可以試試進階的作法！掌握繫結法的差異，好好推敲包裝的美感吧！

（P.42至P.45）花藝設計／筒井　攝影／山本

最後修飾的祕訣：
稍微使力往兩邊一拉

在印花布料包裝的花束上面，繫上寬幅緞帶打成蝴蝶結。大大的蝴蝶結雖然簡單卻呈現出立體感，讓包裝更加華麗。重點在於打結處要小，用力拉住緞帶之後，讓兩側翅膀膨脹往上，更添優美感覺。

緞帶＊1種（淺粉紅印花・67mm寬）
材料＊布（深粉紅底印花）
花材＊海棠・垂筒花等

基本篇

雙重固定且具蓬鬆感的蝴蝶結

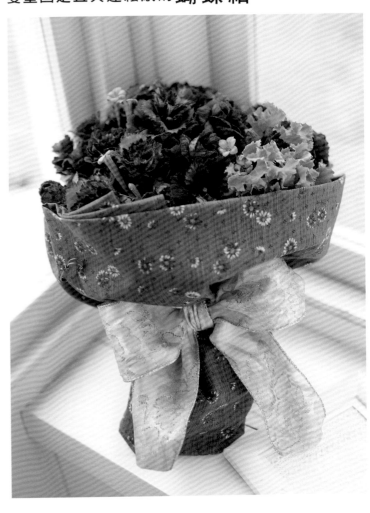

繫結法　在打結處繞兩圈，完美地固定住

❶在花束綑綁處繫上緞帶，打一次結。像綁頭巾一樣，稍加使力一抽即可！這樣作就不會有脫落之虞。

❷摺疊垂在右邊的緞帶，以姆指和食指夾住打結處，這是蝴蝶的「左翅」。

Point

❸將左邊的緞帶，從食指繞到前方，在右邊翅膀上繞兩圈。這個「兩圈」，就是好看的祕訣。

❹將纏妥步驟❸餘下的緞帶摺疊作成「右翅」。將此穿過食指與雙重圓圈的空隙中。

❺以姆指與食指抓住打結處，整理左右翅膀，直接往外一拉，呈現出輕飄飄的立體感。

❻整理形狀。此時將打結處調小一些，然後小心地整理出漂亮的形狀。切齊緞帶兩端，調整翅膀鼓起的部分。

加倍華麗的 **法 國 結**

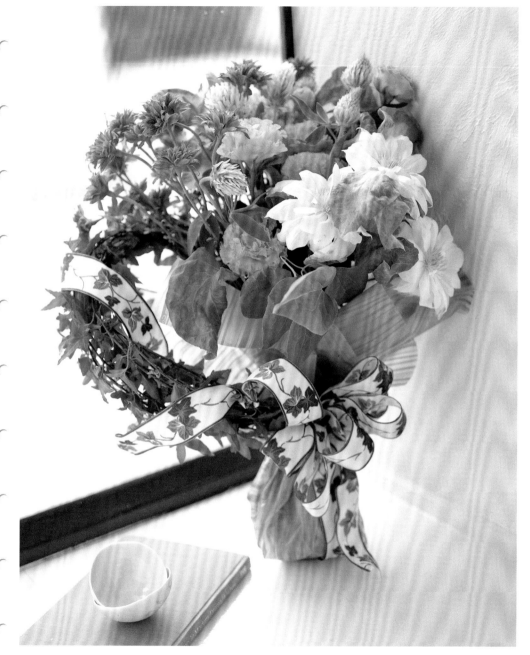

繫結法
在作成環結之前，一定要緊緊按住！

❶讓緞帶表面朝外，左手拿住緞帶，作成環狀。以姆指與中指夾住重疊的部分。食指和無名指靠在中指旁邊。

Point

❷緊緊按住環狀正下方。作好環狀後以中指夾住。再次以食指與無名指靠攏中指，按緊緞帶。

❸以同樣的順序，另一頭同樣作成環狀。如此反覆操作，在左右作成許多環狀。此時請注意持續讓緞帶保持正面朝上。

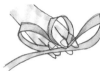

❹作到設定的數量後，最後作出一個大環，中指夾住加以固定。以姆指與中指固定之後，使用剪刀從左圖所示的部分剪開。

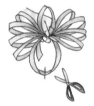

❺在姆指與中指夾住的部分，穿入細緞帶與鐵絲，牢牢繫緊。如果單手操作不易，可以請別人幫忙。

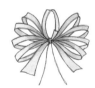

❻整理好緞帶環之後，將❺綁妥的鐵絲及細緞帶，繫在花束上，打結之後即完成。

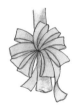

選用喜愛的緞帶
再開出一朵花

法國結是花店的王道技巧。隨著不同緞帶或繫結法產生不一樣的變化，是一種應用範圍廣泛的緞帶結。使用喜愛的材料讓花束盛開，宛如變成另一朵花。而因為緞帶環的數量或大小，改變其華麗度，也是很大的魅力。

材料＊1種（白底綠花·40mm寬）
材料＊玻璃紙（綠色）
花材＊玫瑰·鐵線蓮等

[One
Rank
Up↑]

結合幾種緞帶
作成法國結
華麗感瞬間提升

掌握了基本繫結法之後，可以試著增加兩或三條緞帶，結果更出色。即使同類不同色、或同色不同材質的緞帶，都可以自由組合，呈現出單條緞帶所無法表現的複雜變化，讓包裝的表情瞬間豐富了起來。

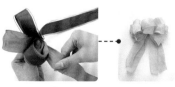

重疊緞帶後，一起交錯作成環結的方法。顏色繽紛相互交雜，呈現豪華感。

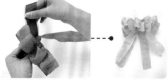

此種作法，是將緞帶分別作成法國結之後再重疊。突顯出緞帶不同的色彩，展現出流行的氛圍。

讓花與緞帶合為一體的
直式結

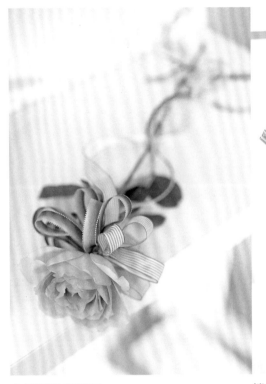

在握把部分捲上細繩的
和風結

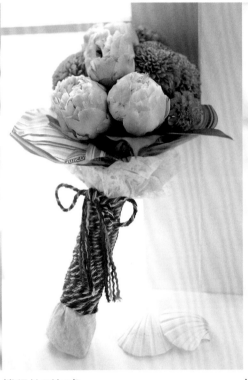

充滿動感的 捲曲緞帶

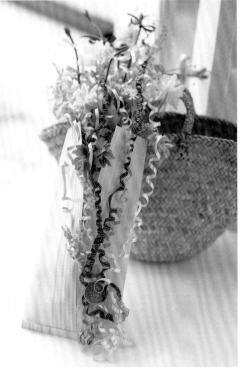

在層層的花瓣下
添上緞帶作成的花瓣

讓人動心的一朵花。若以緞帶作成環狀，直接固定在花托正下方的話，將會讓花與緞帶成為一體。一邊將緞帶貼在花莖上、一邊調整出平緩的線條。緞帶流洩的線條相當優美，這是以緞帶就可以完成的精緻演出。

緞帶＊2種（藍色×白色16mm寬・紫色10mm寬）
材料＊無
花材＊玫瑰

捲得恰到好處
充滿日式風格的綿密感

繩索狀的細繩，是一種比起寬幅緞帶，更易呈現細部表現的材料。一層層纏在花束的握把部分，包裹緊密且貼合，具有日式風味的繫結法，也同樣適合西式花束的設計，充滿了玩心。

緞帶＊細繩1種（紅色×橘色×紫色×粉紅色・直徑5mm）
材料＊玻璃紙（紅色）・不織布（白色）
花材＊芍藥・菊花等

捲一捲就完成！
充滿派對氣氛的愉悅包裝

捲曲緞帶，只需纏繞就可以作出來，充滿動感的捲曲緞帶是一種很好玩的材料。在這裡以一顆釘子固定繽紛動感的緞帶，整理之後讓緞帶垂下。

緞帶＊可捲曲的緞帶4種（黃色・淺咖啡色・深咖啡色・藍色・各5mm寬）
材料＊紙（黃色×藍色）
花材＊柳穿魚（姬金魚草）・蕨芽等

繫結法

打好法國結後，不需製作最後的大環，只需把緞帶長長的尾端垂下，再以鐵絲集中即可。以鐵絲將緞帶固定在花托下方與花莖處。

繫結法

將繩索一端沿著握把往上捲，最後打上蝴蝶結。好看的祕訣在於緊密地往上捲，不要留下空隙。

繫結法

將包裝紙作成信封，在信封下方縫一顆釘子。先把緞帶繫在花材上，再將緞帶捲成捲曲狀，纏繞在釘子上。

Point

以鐵絲將緞帶長長的下緣，固定在花莖處。盡量選用不顯眼的鐵絲。也可以扭轉的方式固定。

Point

為了防止紙張撐開、或是破壞了捲好的部分，在預備打結處，先繫上一條橡皮筋。

Point

將緞帶以直角的角度，緊貼在剪刀或小刀的刀刃上緊密纏繞，離手後緞帶就會變成捲曲狀，形成美麗的捲度。

纏繞+交叉的進階技巧

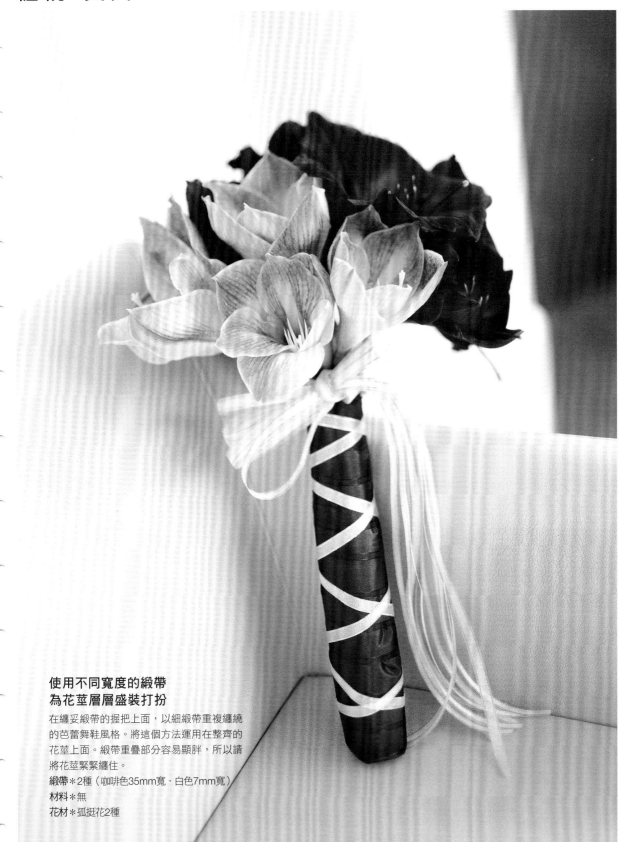

繫結法

❶為了將花束底端遮住，選用寬的緞帶，用來完全包住底部。使用約3mm的緞帶，放在作好保水的花莖底端往上摺。

❷緞帶由下往上呈螺旋狀纏繞花莖，在花托正下方打一個活結固定。使用細緞帶往上作交叉編織，最後繫成結。

Point

最後將十條細緞帶綑成一束，以活結固定在花托正下方即可。讓細緞帶邊交叉邊往上編織後打結固定。

使用不同寬度的緞帶
為花莖層層盛裝打扮

在纏妥緞帶的握把上面，以細緞帶重複纏繞的芭蕾舞鞋風格。將這個方法運用在整齊的花莖上面。緞帶重疊部分容易顯胖，所以請將花莖緊緊纏住。

緞帶＊2種（咖啡色35mm寬・白色7mm寬）
材料＊無
花材＊孤挺花2種

Chapter 3

創意滿點の出色花束！

3 STYLES
花禮設計

花的包裝，沒有特殊的規定。

在這一章節裡，從使用紙張開始逐步進階，

試著運用想像力吧！

可以使用盒子、身邊的物品、

或是將葉子當作包裝材料。

都是超簡單的作法，你一定要試看看！

在盒子裡
放入花材

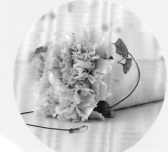

Flower
Wrapping Bible
For Beginner

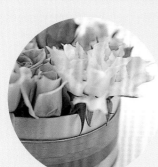

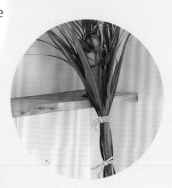

以葉子
包住花朵

提升鮮花
的價值感

簡單又時尚！

花禮盒の

以紙張・布料・緞帶改變造型！

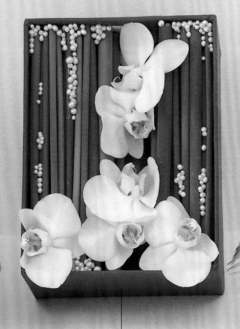

在盒子上
放上裝飾

配合顏色甜美的玫瑰，以粉紅天鵝絨與緞帶，將禮物打扮得漂漂亮亮。將切短的鐵絲夾在兩條緞帶之間，以雙面膠帶固定作好配件。在整個盒上貼妥布料之後，貼上裝飾配件，以膠水黏妥。光是這樣，浪漫度就大大提升了！

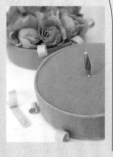

花藝設計／吉田　攝影／落合

在盒子上
貼上布料

想讓蝴蝶蘭呈現出現代感，舞台作成綠色的。先在盒中放置吸水海綿，之後放上太蘭，以鮮花黏著劑貼妥珍珠裝飾，並將花朵插在太蘭之間。盒子與花莖皆為綠色。單純協調的色調是顯現質感的祕訣。

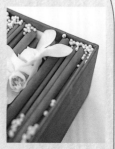

花藝設計／吉田　攝影／落合

在盒子上
貼上毛皮

玫瑰與可愛的淡紫色花朵，幫陽光百合加上羽毛展現正式感。以黏著劑將人造毛皮貼在盒子四周，讓禮物更顯特別。使用無損花色的米色系搭配，呈現低調的奢華感。

花藝設計／內海　攝影／落合

如果要送花，就特別為花朵打造個祕密基地吧！運用盒子進行裝飾，只要花些工夫就可以輕鬆作好。裝入盒中的花禮不僅可以拿著移動、也不會損傷花朵。在設計中注入只屬於你的品味，馬上試試看吧！

包裝搭配

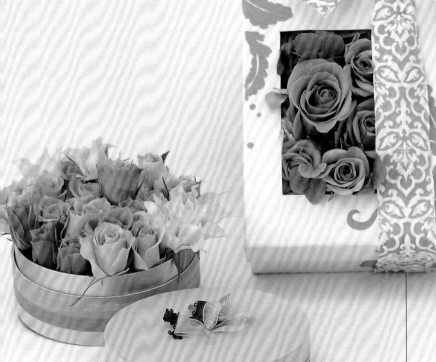

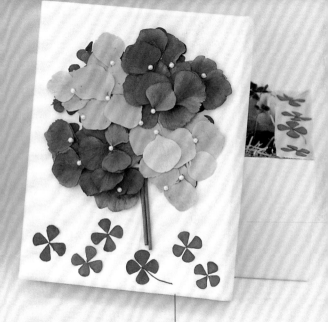

在盒子上
塗上顏色

如果裝的是色彩繽紛的玫瑰，為盒子上色也是方法之一。貼上紫色圖畫紙之後，使用顏料畫出條紋。以深色為重點，襯托出整體色調，花色會顯得更清新。包裝與禮物的色彩相互輝映，收禮者也能感受到愉快的氣氛喔！

花藝設計／井出(恭) 攝影／落合

在盒子上
描繪圖案

切開盒蓋，作出可以窺見花朵的窗戶。融合典雅的玫瑰與繡球花，搭配古典的葉形圖案。建議用快乾、顏色純粹的壓克力顏料描繪，以圖案的色彩與緞帶製造出一致感。

花藝設計／內海 攝影／落合

在盒子上
貼上花瓣

這個設計是為了在開啟禮物前，營造更加期待的心情。盒中放置的是運用繡球花瓣作保護，種植了幸運草的花盆。盒蓋上貼滿了以繡球花瓣所組合成的幸運草圖案與幸運草押花。在開盒前後都能聽到對於可愛裝飾的讚賞，讓人製作時更感到雀躍呢！

花藝設計／井出(恭) 攝影／落合

新鮮嬌嫩的盒中花束

迷你花束放入盒中後，質感更升級！
並且具有保護花朵的效果。運用適合花束氛圍的現成市售盒子，
可直接使用，或以玩樂的心情改造一下也很好玩喔！

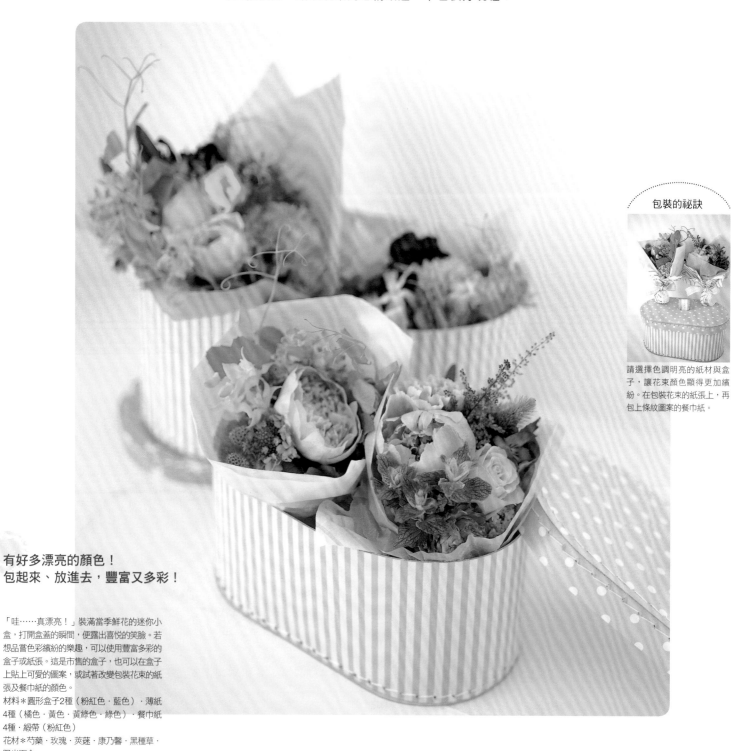

包裝的祕訣

請選擇色調明亮的紙材與盒子，讓花束顏色顯得更加繽紛。在包裝花束的紙張上，再包上條紋圖案的餐巾紙。

有好多漂亮的顏色！
包起來、放進去，豐富又多彩！

「哇……真漂亮！」裝滿當季鮮花的迷你小盒，打開盒蓋的瞬間，便露出喜悅的笑臉。若想品嘗色彩繽紛的樂趣，可以使用豐富多彩的盒子或紙張。這是市售的盒子，也可以在盒子上貼上可愛的圖案，或試著改變包裝花束的紙張及餐巾紙的顏色。

材料＊圓形盒子2種（粉紅色・藍色）・薄紙4種（橘色・黃色・黃綠色・綠色）・餐巾紙4種・緞帶（粉紅色）

花材＊芍藥・玫瑰・莢蒾・康乃馨・黑種草・陽光百合

花藝設計／井出（恭）　攝影／落合

貼上不織布的葉片
是個充滿庭院氣息的花盒子

以緞帶編織作出豪華感
一朵玫瑰也能表現奢華感

想要把庭院裡盛開的鮮花送給對方的心情……切開盒子的一部分，作出一扇可窺見花朵的窗戶，常春藤從中垂下，並在窗口四周貼上不織布裝飾。常春藤的藤蔓纏繞的模樣，像是將庭院中的綠意複製下來，最適合送給喜歡大自然的人。

材料＊長方形盒子（淺咖啡色）・繩子（咖啡色）・不織布2種（黃綠色・深黃綠色）・薄紙（淡藍色）
花材＊玫瑰・松蟲草等

花藝設計／內海　攝影／落合

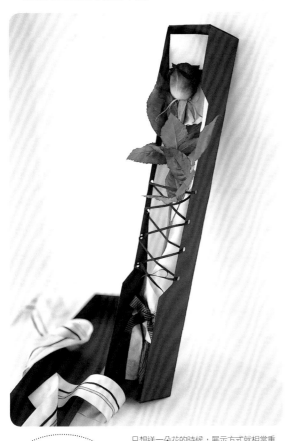

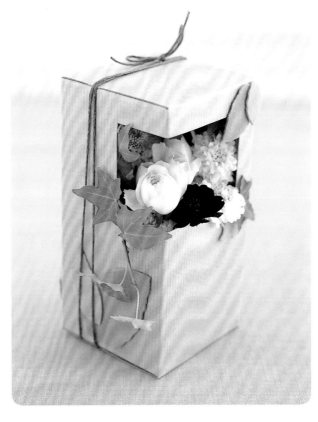

花束以白色與綠色為主體，箱子選擇自然風的款式。以雙面膠帶將剪成各種形狀的不織布葉片貼在箱子上，再使用咖啡色繩子綁好。

只想送一朵花的時候，展示方式就相當重要了。先準備黑色有襯墊的盒子，讓深紅色玫瑰顯得更加奪目，以白紙將花材包妥放入盒中。先以打洞機在盒邊打出洞孔，再將黑色緞帶穿插其間之後打結。彷彿穿上禮服的玫瑰，露出微微的性感。就算只有一朵看起來也很豪華，是令人印象深刻的花禮設計。
材料＊細長形盒子（黑色）・緞帶4種（黑色・深灰色・米色・乳白色）・薄紙（白色）
花材＊玫瑰（寶石紅色）

花藝設計／井出（恭）攝影／落合

可以透視花束的透明盒子
淡然地展現清新姿態

貼在外側的緞帶，同樣選擇能襯托黑色盒子的色調。以黏著劑將黑與米色緞帶，貼在寬幅白緞帶上面，呈現優雅的氛圍。

採用若有似無的搭配裝飾，樸素地品嘗饒富韻味的花束。如果使用透明盒子，就可清楚地觀賞花朵的風情。可先用紙蕾絲包裝再裝入其中，讓花朵沒有損傷之虞。緞帶則在箱子邊角打洞後穿入，打成蝴蝶結。
材料＊箱子（透明）・緞帶（白色×米色）・紙蕾絲（白色2張）・繩子（咖啡色）
花材＊聖誕玫瑰・迷迭香・薄荷

花藝設計／內海　攝影／落合

因為用了透明的箱子，所以要思考如何將緞帶反面藏起來。重疊兩條緞帶之後再穿過小孔。以收禮者觀看的角度裝飾花束，這個小小的用心讓禮物更加出色。

發揮獨特風格的盒子包裝法

就算只在盒中裝入花朵，只要在外盒多下點功夫，
也可以有漂亮的效果，直接裝飾也是令人開心的點子。

在小盒子裡放一朵花
直接透視花的姿態

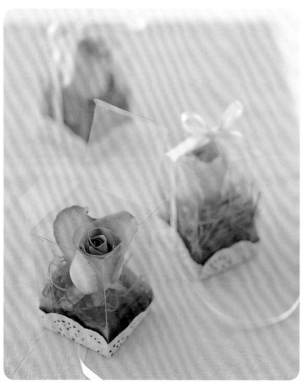

初綻放的玫瑰非常美麗，裝進透明盒子裡傳達迷人氛圍。將精心挑選的每一朵花，都分別小心地塞入裝有填充物的小盒子裡。就算只有少少的素材，也可以打扮得漂漂亮亮。以紙蕾絲包住盒子底部，繫上緞帶就完成了。

材料＊盒子（透明3個）‧紙蕾絲2種（粉紅色‧藍色）‧填充的碎紙（咖啡色）‧緞帶（白色）

花材＊玫瑰（Halloween）

花藝設計／內海　攝影／落合

包裝的祕訣

紙蕾絲是很好利用的素材，有各種顏色尺寸。在這裡使用與玫瑰氛圍符合且色調優美的色紙。

心形盒子增加甜味
顏色成熟的甜美花束

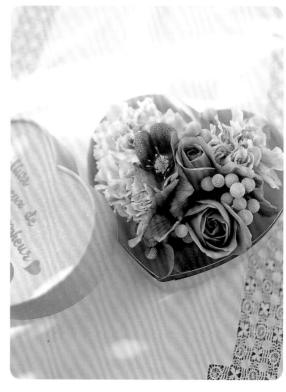

充滿成熟色彩的花兒們散發著甜味，就像糖果一樣。最適合搭配的就是自然風味的心形盒子。將花臉輕輕地排列組合，讓每朵花的個性更加出眾，光是欣賞就是一種享受。

材料＊心形盒子（淺咖啡色）‧顏料（咖啡色）‧畫筆

花材＊玫瑰‧聖誕玫瑰‧康乃馨等

花藝設計／內海　攝影／落合

包裝的祕訣

打開盒蓋前的心情充滿期待。在蓋子上挖出心形的窗，可以窺見盒裡的花朵。以咖啡色顏料寫下留言，增添溫暖的感覺。

打開封面看看
裡面是花的標本？

包裝的祕訣

封面的部分使用印有古典圖案的紙，貼在盒蓋上。將緞帶像書籤般夾在其中，薄的瓦楞紙當作書背貼上。

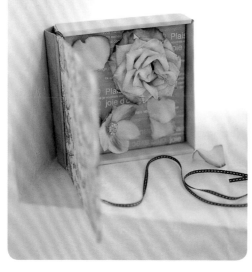

一打開印有古典圖案的書本封面……進入眼簾的是帶著枯萎色調的美麗花朵。書本的封面，是使用花紋紙貼出的成品，綁上書籤般的緞帶送給對方。以玻璃紙包住吸水海綿，然後將花材插入保水吧！

材料＊四方形盒子（咖啡色）‧紙2種（花紋）‧緞帶（深藍色）‧瓦楞紙

花材＊玫瑰‧聖誕玫瑰

花藝設計／內海　攝影／落合

不同色系混合搭配
有趣的盒中盒設計

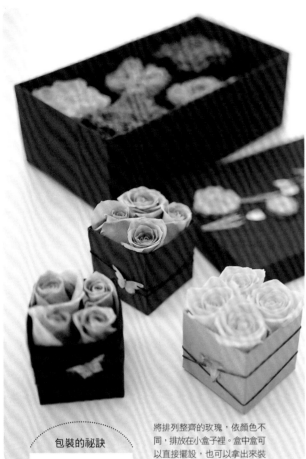

包裝的祕訣

盒蓋貼上原創裝飾。剪下卡片或包裝紙的圖案，取同樣圖案兩張，中間夾著一片瓦楞紙，作出立體感，完成時將呈現特別的感覺。

將排列整齊的玫瑰，依顏色不同，排放在小盒子裡。盒中盒可以直接擺設，也可以拿出來裝飾。深咖啡色的盒子，是以雙面膠帶將布料貼在鞋盒作成的。選擇可以搭配花色的布料，另外貼在小盒子上吧！
材料＊鞋盒·盒子（小的8個）·布料5種（深咖啡色·紫色·黃色等）·線圈緞帶4種（與布料同色）·包裝紙或卡片·瓦楞紙
花材＊玫瑰3至4種

花藝設計／吉田 攝影／落合

盒蓋較高，很適合盛裝小花的蛋糕盒裡，作出春季熱鬧花田的景象。盒蓋繫上花朵圖案緞帶，貼上蝴蝶裝飾。
材料＊長形蛋糕盒（白色）·緞帶（白色）·軟木塞·緞帶4至5種·印台·蝴蝶裝飾·紫羅蘭（人造花）
花材＊三色菫·葡萄風信子

花藝設計／吉田 攝影／落合

圓形盒子裡小小的花圈
運用蕾絲裝飾更可愛

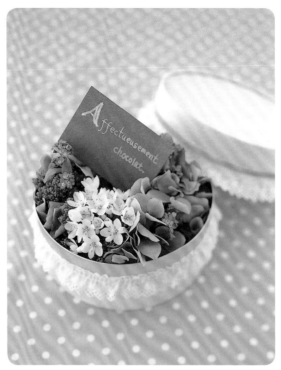

收納在圓形盒中的花圈。白色與藍色花朵相互搭配，散發清爽的色調。可以將純白棉質蕾絲與水藍色緞帶，以雙面膠帶貼在盒上，與可愛的花朵很搭配。花圈的作法則是在圓形容器裡放置吸水海綿後，插入花朵再放入盒中。
材料＊圓盒（乳白色）·蕾絲（白色）·緞帶（淡藍色）
花材＊天鵝絨·秋色繡球花·勿忘我

花藝設計／內海 攝影／落合

包裝的祕訣

將蕾絲貼在盒蓋上的邊緣處，裝飾起來非常可愛。並將淡藍色緞帶重疊貼在上面，遮住蕾絲的上緣。

令人期待的春天
以野花作出蛋糕

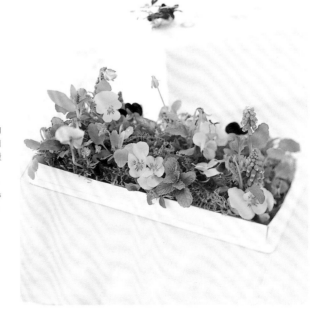

包裝的祕訣

善用紅酒的軟木塞，將軟木塞當成印章使用。以雙面膠帶將形狀可愛的釦子貼在軟木塞上就變成印章了。

53

運用手邊的材料，

本單元介紹的都是1000日圓以內購買的花材，感覺相當平易近人。簡單的花束卻隱藏著讓人與人的心更靠近的力量。藉著包裝設計傳達心情，也讓禮物有升級的效果！利用隨手可得的素材，快速製作出色的作品，讓禮物抓住收禮者的心吧！

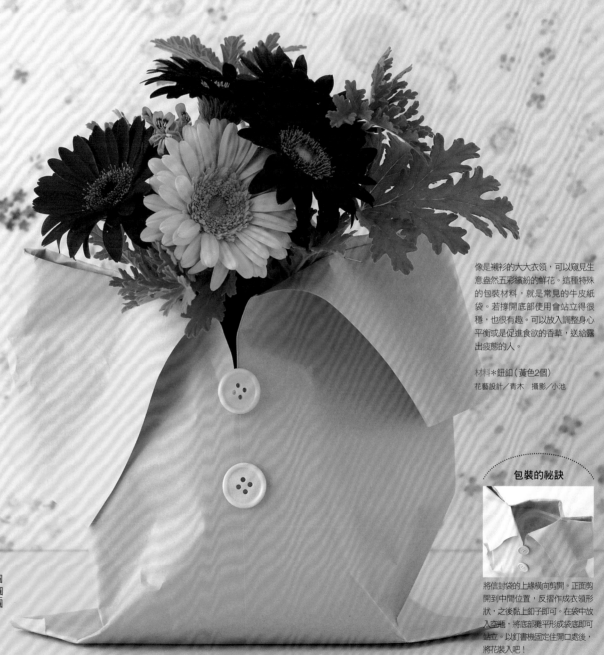

像是襯衫的大大衣領，可以窺見生意盎然五彩繽紛的鮮花。這種特殊的包裝材料，就是常見的牛皮紙袋。若撐開底部使用會站立得很穩，也很有趣。可以放入調整身心平衡或是促進食慾的香草，送給露出疲態的人。

材料＊鈕釦（黃色2個）
花藝設計／青木　攝影／小池

牛皮紙信封

包裝的祕訣

將信封袋的上緣橫向剪開。正面剪開到中間位置，反摺作成衣領形狀，之後黏上釦子即可。在袋中放入空瓶，將底部攤平形成袋底即可站立。以釘書機固定住開口處後，將花裝入吧！

花材…
非洲菊	150日圓×5枝＝	750日圓
天竺葵	200日圓×1枝＝	200日圓
Total		950日圓

＊花材價格已含消費稅。價格可能依季節或地點有所變動，僅供參考。

54

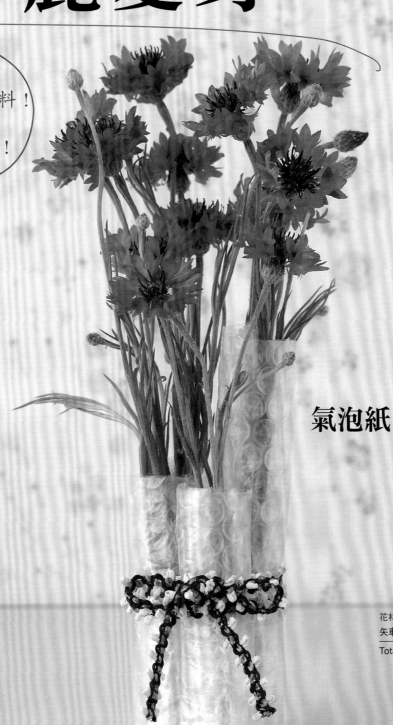

讓低價位的花朵
華麗變身

意想不到的素材
搖身一變為包裝的材料！
讓小小的花束
看起來更有價值了！

創意十足的包裝法。將分成小束的花材以氣泡紙層層捲起後，像試管般紮成一束。因為可以站立，所以直接當成擺設也OK。花與花之間留著通風的空隙，令人心情舒暢。

材料＊緞帶（白色×咖啡色×綠色）

花藝設計／青木 攝影／小池

氣泡紙

包裝的祕訣

將作好保水程序的矢車菊，以一枝或兩枝為一組，以氣泡紙將花莖捲起來，並使用透明膠帶固定。氣泡紙的高度，配合花莖長度或花的高度加以改變，呈現出韻律感，展現自然的氛圍。將花束底部對齊，整理成一整束，繫上緞帶即完成。

花材…

矢車菊	100日圓×9枝＝	900日圓
Total		900日圓

超人氣的可愛小花束

大方而可愛的花束，讓人瞬間感覺幸福，是送禮的最好選擇。
包裝不用花太多時間，也不需過度裝飾，
馬上就能完成的節奏讓人開心，這種心情也能傳達給收禮者！

餅乾袋

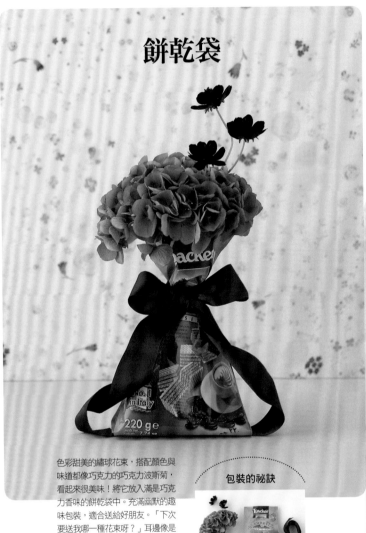

色彩甜美的繡球花束，搭配顏色與味道都像巧克力的巧克力波斯菊，看起來很美味！將它放入滿是巧克力香味的餅乾袋中。充滿幽默的趣味包裝，適合送給好朋友。「下次要送我哪一種花束呀？」耳邊像是聽到了朋友催促的聲音。

材料＊緞帶（深咖啡色）
花藝設計／相澤　攝影／小池

包裝的祕訣

巧克力波斯菊像是從繡球花間飛出一樣。將花材裝入餅乾袋中，扭緊袋口，以緞帶綁成蝴蝶結固定，使用與波斯菊同為咖啡色的緞帶呈現呼應效果。依照花材的色系選擇袋子顏色。

包裝的祕訣

稀疏纖細的花材，透過包裝就可以增加分量。若將圖畫紙作成扇狀後再插入花束，立體感就會瞬間呈現，並可使用流行的顏色在圖畫紙塗鴉。因為經過摺疊才使用，所以即使碰撞到也沒問題。可以在紙上寫上留言，打開時更有趣味喔！

材料＊緞帶（黃色×橘色×綠色）、色鉛筆

花藝設計／青木　攝影／小池

以色鉛筆在兩張圖畫紙上大略畫上圖案。畫的色彩與花朵同色，就會顯出整體感。將圖畫紙摺成曲折的扇狀，兩張紙合起來以釘書機固定住下方，再使用雙面膠帶連接紙張兩端。花束插入扇狀紙之間，繫上緞帶即完成。

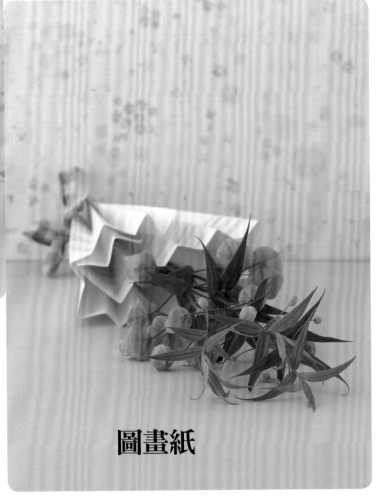

圖畫紙

花材…

秋色繡球花	500日圓×1枝＝	500日圓
巧克力波斯菊	200日圓×3枝＝	600日圓
Total		1100日圓

花材…

宮燈百合	350日圓×3枝＝	1050日圓
Total		1050日圓

＊花束保水處理 ▶▶P.29

餐巾

去拜訪友人時，選用的是彷彿從自家庭院摘下的小花，配上好聞的薄荷當作禮物。強韌的麻布材質的餐巾，很適合用來包裝具休閒感的花束。大把地包起來，繫上棉質蕾絲緞帶，爽快地送給對方吧！薄荷也可以作成茶飲喲！

材料＊緞帶（乳白色）
花藝設計／青木　攝影／小池

包裝的祕訣

將分枝開花的花材剪開使用，搭配薄荷綁成花束，並進行保水處理。將麻質餐巾摺成兩個三角形，花束放在中間。餐巾先由下往上蓋住花束底端，再將兩側蓋上包起來。繫上緞帶繫成蝴蝶結就完成了。

花材…

迷你菊花	150日圓×3枝＝	450日圓
孔雀草	250日圓×1枝＝	250日圓
蘋果薄荷	400日圓×1盆＝	400日圓
Total		1100 日圓

將紮得圓鼓鼓的花放進圓錐筒裡，簡直像冰淇淋一樣！這是小朋友也喜愛的送禮方式。先以厚紙作成圓錐形，再貼上手感佳的和紙。和紙是一種任何人都容易處理的材料，給人溫暖的感覺。

材料＊厚紙
花藝設計／相澤　攝影／小池

包裝的祕訣

將厚紙捲成圓錐形，貼上和紙（撕碎邊緣會更有味道）。花材綁成圓形後，將愛之蔓的藤蔓長長地伸展出來作為搭配。花束放入圓錐筒中，纏妥愛之蔓的藤蔓，以U形鐵絲在幾處加以固定。

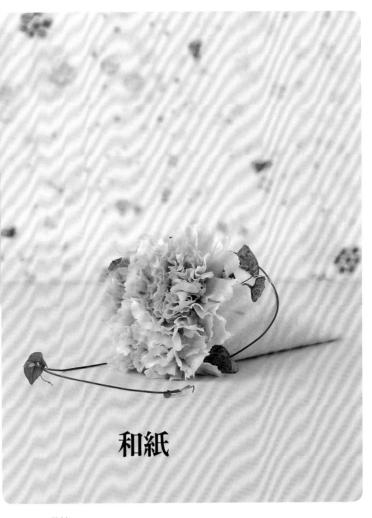

和紙

花材…

康乃馨（Deneuve）	250日圓×3枝＝	750日圓
愛之蔓	250日圓×1盆＝	250日圓
Total		1000日圓

專業風格的時尚花束

只有少少預算，也可以作出瀟灑又成熟的花束嗎？
其實重點就在於包裝。即使是初學者也不會覺得困難的法子，
借重專業智慧，先試試從模仿開始吧！

手提袋

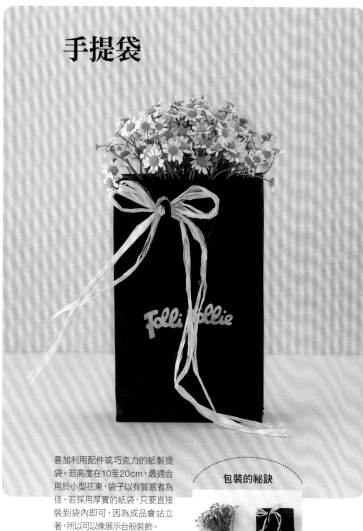

善加利用配件或巧克力的紙製提袋。若高度在10至20cm，最適合用於小型花束。袋子以有質感者為佳。若採用厚實的紙袋，只要直接裝到袋內即可，因為成品會站立著，所以可以像展示台般裝飾。

材料＊拉菲爾草（米色）
花藝設計／相澤　攝影／小池

包裝的祕訣

將分枝的花材剪成數枝，花材剪成足以探出紙袋的長度。對齊花臉之後紮起來，進行保水處理。以拉菲爾草繫在小提袋的握把，放入花束之後就OK了。讓花莖的部分藏在紙袋中，呈現禮物般的氛圍。

典雅的銀灰色紙其實是彩色圖畫紙。想要呈現日式風格時，這種具有張力的彩色圖畫紙就派上用場了。若能精準地摺疊之後加以包裝，小花束也可以馬上提高水準吧！最後繫上和服腰帶般的粗繩，以和風取得整體感。

材料＊繩子（深綠色）

花藝設計／相澤　攝影／小池

包裝的祕訣

在青龍葉的葉片疊上鐵線蓮的花，依高低順序紮起來。剪下些許彩色圖畫紙邊，纏在作好保水程序的底端，將保水部分隱藏起來。將花束放在圖畫紙上，紙張兩端斜斜反摺，合攏左右時保持平整不要弄縐，以繩子綁妥。

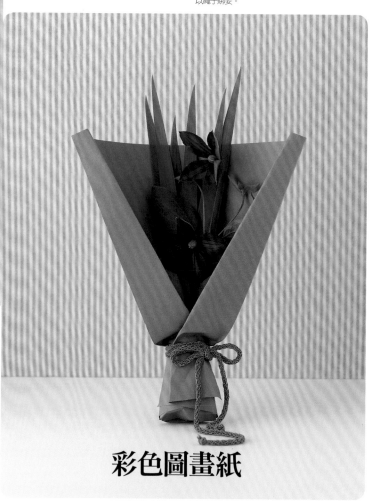

彩色圖畫紙

花材…

小白菊	250日圓×4枝	=1000日圓
Total		**1000日圓**

花材…

鐵線蓮	300日圓×2枝	=600日圓
青龍葉	150日圓×2枝	=300日圓
Total		**900日圓**

月曆紙

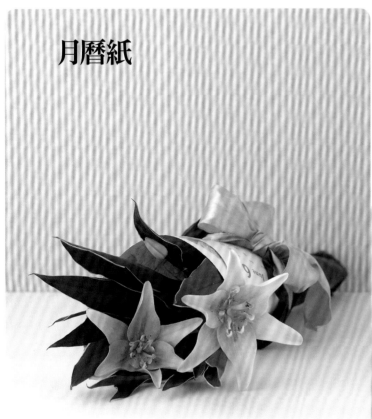

這一把具透明感的有趣花束，是以廚房瀝水網作成的。這種材料因呈袋狀且具張力，用來包裝小形花束也很方便。選用圖案鮮明的布料貼在圓筒上，成為裝飾重點，讓人可以從網子透視圓筒是這個作品的重點。

材料＊保鮮膜紙筒‧布（深藍色×白色）‧緞帶2種（紅色‧灰色）
花藝設計／青木　攝影／小池

包裝的祕訣

以布料將保鮮膜紙筒等筒狀物包妥，再將作好保水程序的花束裝入其中。瀝水網邊緣配合花束的高度反摺，罩在花莖上，繫上細緞帶就完成了。選擇深色或圖案鮮明的布料，隔著網子觀賞顯得非常漂亮。

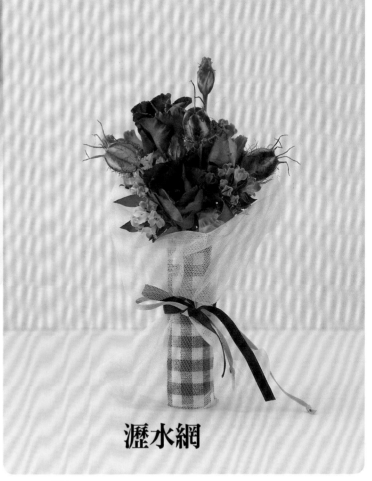

瀝水網

想贈送百合時，使用存在感不遜於花朵的月曆紙如何？紙質厚且富有質感，數字排列的設計也很時尚，不但流行也帥氣。花束下方以色調雅致的書店塑膠袋包起來。最後修飾時，要留意把手是否拿得順手。

材料＊書店購物袋‧緞帶（淡紫色）
花藝設計／青木　攝影／小池

包裝的祕訣

將寬幅的緞帶，穿過書店購物袋的提把。使用月曆紙，將作好保水處理的花束，捲成圓錐狀，在底部套上購物袋之後，繫上緞帶。購物袋使用深藍色、咖啡色或灰色等充滿知性氛圍的色調，將有助於提升質感。

花材…

透百合	300日圓×1枝	＝300日圓
龍血樹（巴西鐵樹）	300日圓×2枝	＝600日圓
Total		900日圓

花材…

洋桔梗	600日圓×1枝	＝600日圓
寒丁子	250日圓×1枝	＝250日圓
黑種草的果實	200日圓×1枝	＝200日圓
Total		1050日圓

以葉材包裝

說到包裝，就讓人想到紙張或布料。但是，自然界中花與葉本為一體，既然如此，這個組合就有嘗試的價值。包裹著葉片的花束顯得活潑充滿生氣，只要了解葉材的特性，初學者也能輕鬆完成的包裝方法。

這朵玫瑰，若是使用右邊 **3** 種不同的葉子包起來……

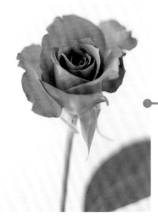

玫瑰（Purple rain）
略帶粉紅的紫色，尺寸稍大。獨特的花色依照所搭配的顏色，可以呈現素雅也可甜美，優雅的香氣也很受人們喜愛。

以不同的葉片包裹

花朵的表情也截然不同了！

以葉片包裝好玩又簡單！來看看每片葉子獨特的包裝方法

可愛

用來包裝的是 **小的圓形葉片**

心形的葉片為銀荷葉。寬約10cm的小形尺寸，邊緣呈鋸齒狀，看起來可愛並具有光澤。葉身強韌、容易捲曲，耐久度也很好。

直接包裝一朵玫瑰的花臉部分，可運用銀荷葉作出貼合包覆的效果。偏圓形的葉子很適合捲繞，裝飾在衣領上非常可愛。讓人忍不住去在意的玫瑰，因為很靠近臉龐，花朵清新的香氣也會一直飄散過來。運用銀荷葉的莖來固定葉片，效果很自然。這樣一朵花只有手掌大小，更能強調玫瑰的甜美可愛感覺喔！

花束，呈現深刻印象

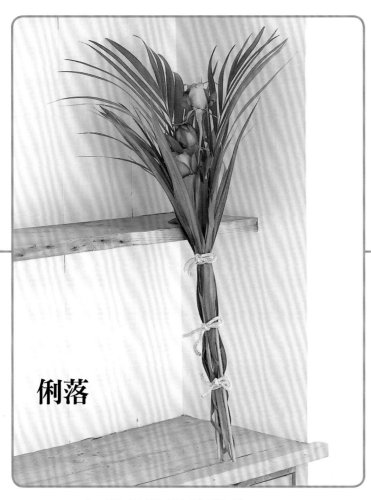

俐落

華麗

用來包裝的是細長且展開的葉片

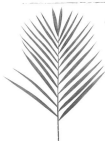

讓纖細的葉片張開成 V 字形，呈現俐落感的黃椰子，有各種不同尺寸，有的生氣蓬勃、有的尺寸較小。請依照花朵的大小選擇吧！

主花為三朵玫瑰，運用黃椰子讓鮮花長莖恣意伸展。將玫瑰擺放在葉片上方，下方分成幾處固定，成為一束時髦有型的作品。玫瑰花臉從旁邊看去呈橢圓形，帶有幾分成熟感。以深綠色葉片為背景，玫瑰的色調也清楚了起來。即使數量不多，也帶給人深刻的印象。

用來包裝的是大片的船形葉子

具有鮮豔的黃綠色斑點，層次豐富的葉片。長約20至30cm，不會很厚，但因有彈性，所以其特性為容易揉成團狀。使用斑葉高山榕或類似的船形葉片皆可。

融合深綠及淺綠的大形葉片，將玫瑰優美的姿態與柔和的顏色襯托出來。讓綁得短短的玫瑰，乘坐在船形葉片上，清爽的綠意緊靠著鮮花。你看！紫色的玫瑰頓時變得更加明亮華麗，質感光潤的葉片，能為玫瑰沉鬱的花色帶來清新力量。

以一片大形的葉片包裝花束

顏色不同、形狀各異的葉子，是大自然賜予的禮物。
就算手工不是很精細，但可以賦予花束新的表情。
試著捲繞或是摺疊一片大形的葉片，勇敢地嘗試看看吧！

花材…

橘或粉紅色的鮮豔大理花，搭配帶白色斑點的玉簪花葉片，緊緊地包起來。莖部剪成比葉蘭的寬度稍長。尺寸Φ15×L15cm

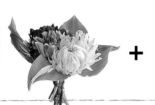

包裝的葉片　葉蘭

葉片長約60至80cm，寬約10cm。葉片堅韌且厚度較薄，所以捲曲成圓或彎曲都可隨心所欲，推薦給初學者使用。選用有斑點的葉蘭更增添悠閒的氛圍。

* 加上緞帶（白色）

若是薄且具張力的葉片，
處理起來也很輕鬆。
捲成圓形固定之後，
放入花束就完成了！

即使不習慣處理葉片的人，也可以流暢地運用葉蘭。若去除支撐葉片的葉脈，就可以輕鬆捲成圓形。這束花的美麗色彩也是其魅力，用深綠色葉片包裹，會讓花色更加鮮明。讓大片葉子包起多餘的葉片或粗糙花莖，完成得清清爽爽。乍一看，傾向日式風格的花材，搭配棉質緞帶顯得更可愛。

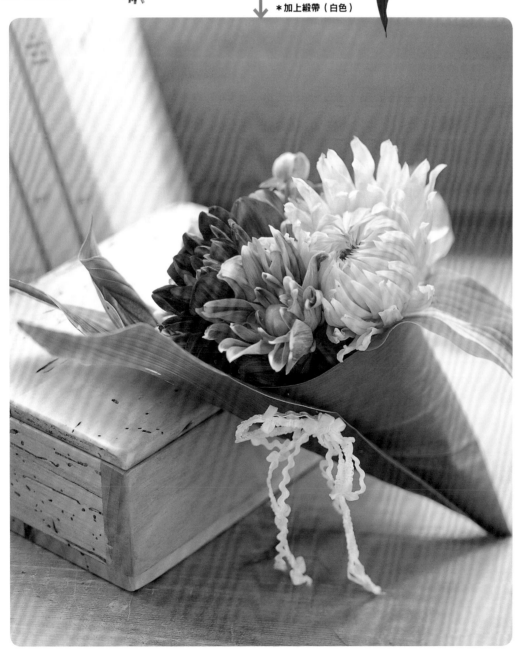

包裝步驟

❶剪掉葉蘭的葉柄，將葉片翻到背面，以刀子等工具，削掉葉脈最粗的凸出部分，為捲成圓形進行準備。

❷抓住葉蘭兩端，合併重疊葉尖作成V字形之後，捲成圓錐狀。葉片內側朝外捲成圓形。

❸以釘書機將兩條緞帶固定在葉片接縫處，繫成蝴蝶結。將作好保水處理的花束裝入。

花材…
將深紅色的向日葵，改變高度加以組合後，搭配雞冠花而成的花束。色調雅緻，給人成熟的印象。尺寸W17×L28cm

包裝的葉片　電信蘭(龜背芋)
葉片的部分長度約35cm寬約30cm，是熱帶植物的代表。葉片有深深的缺口，質感很厚，可利用其獨特的造型好好發揮創意。

花材…
宮燈百合的長度稍長，下面搭配稍短的束亞蘭。這種高矮交錯的作品，只有搭配大形葉子才能發揮最好的視覺效果。尺寸W20×L53cm

包裝的葉片　芭蕉
葉片的部分長度約50至60cm，也有超過1公尺的。花莖粗且葉片薄，過一段時間會往後捲，帶銀色調的葉片背面也有其風情。

＊加上民族風織帶（米色）

＊加上拉菲爾草2種（米色・深綠色）

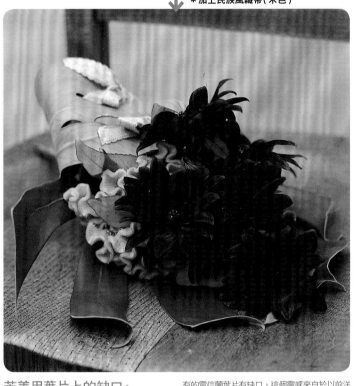

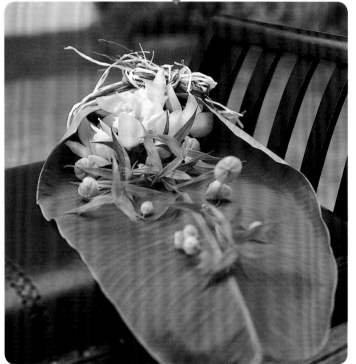

若善用葉片上的缺口，就可以一條緞帶快速地包妥。

有的電信蘭葉片有缺口，這個靈感來自於以前洋裝上的橋狀蕾絲，若將民族風織帶穿過葉片缺口，再試著打結看看，就成為花束的包裝了。樸實的氛圍，讓人想起田園中的向日葵，是一束具成熟風且親切的花束。

活用葉片長長的形狀，將葉片底部當成小花束的袋子。

很適合當作花束背景的長形葉片。若使用芭蕉葉，即使長的花束也可以伸展開來，就像圖片所示。將花束收納在葉片下方反摺而成的口袋裡，如此一來，美觀的銀色調背面就會露出來。將口袋部分的中心葉脈去除，讓葉片變軟之後包起來。

包裝步驟

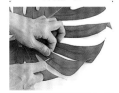

❶讓緞帶穿過葉片的缺口。若無缺口，可使用美工刀或小刀劃出。

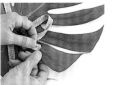

❷若步驟❶的缺口比緞帶還小，當緞帶穿過缺口往外拉時，會讓葉片產生裂痕，請特別留意。

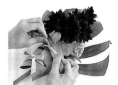

❸將花束作好保水處理之後，放置在葉片中間，將葉片從兩側往中間合攏。穿過缺口的緞帶，由下往上打成蝴蝶結即可。

包裝步驟

❹同P.62的葉蘭作法，剪掉芭蕉的葉柄，削除葉片背面的中心葉脈。此時只要削到足以蓋住花束下端即可。

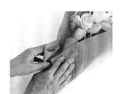

❺將已進行保水的花束放在葉片上方，以下→右→左的順序往內側摺，每摺一次都使用鮮花黏著劑黏住。

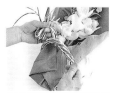

❻已固定部分，以拉菲爾草稍微打結。因芭蕉葉容易順著葉脈裂開，處理時請小心。

使用兩片以上的葉子更好玩！

不可能這樣包起來……將很難聯想到可用來包裝的綠葉重疊兩至三片，
或是增加分量捲起來，享受新奇又有趣的包裝方法，
隨著創意展現出無限可能的綠色威力，讓花束散發出耀眼的光芒。

花材…

採用鮮豔的火炬鳳梨與金杖球。這是一種可以透過葉片看到花朵的包裝方法，花材選擇的顏色形狀都很鮮明，將其短短地紮起來。尺寸 Φ15×L18cm

包裝的葉片　春蘭葉

長度為40至50cm。厚度適中，葉片呈線形，輕而薄，可以捲成漂亮的圓弧狀，價格實惠而且很好利用。下列作品約使用40枝。

花材…

以白色玫瑰為主角，一顆顆黑色的地中海莢迷搭配白色的大伯利恆之星，組成巴黎風格的花束。搭配的色彩雅緻，將是成功的關鍵。尺寸 Φ23×L19cm

包裝的葉片　姑婆芋

姑婆芋的葉片長約45cm，寬約30cm。因柔軟具彈性，是一種優質的包裝材料。這裡使用的是略帶白色斑點的葉片，也可使用單色葉片。下列作品使用兩片。

*加上緞帶（淺橘色）

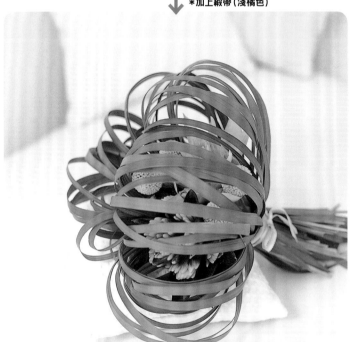

*加上緞帶（黃綠色）

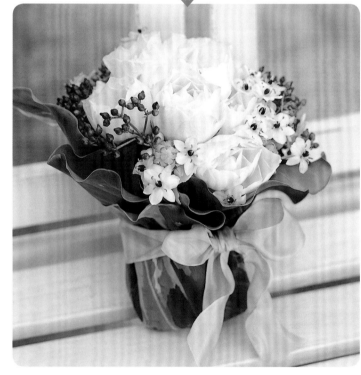

朝氣蓬勃的花朵，
從捲成圓形的線狀葉片縫隙中
閃耀著光芒，
像似棒棒糖般的花束。

花的光芒彷彿從葉片間的縫隙透出來了是嗎？棒棒糖風的花束，是以春蘭葉捲成的圈圈所包裝而成，這也是活用纖細線形葉片的一種方式。雖然看起來好像很難，卻只需先綁好葉片，再捲成圓形即可，請嘗試看看吧！包裝的重點在於葉片的分量，因為葉片過多會搶去主花的風采。葉片底端不需整理，隨意即可。

將兩張葉片重疊，
自然的縐褶
給人時髦的印象。

姑婆芋是觀葉植物中常見的品種，出人意料的輕薄且柔軟，稍加觸摸就可知道，非常適合包裝之用！大形的葉片，只要一片就足以包裝成迷你花束，若重疊兩片使用，邊緣處層疊的荷葉邊，展現縐褶的感覺也很棒，不僅發揮其自然的姿態，而且也為花束增添嬌嫩的裝飾。

包裝步驟

❶由準備包裝的葉片開始。為方便將春蘭葉捲作出圓形，每次各取四至五枝春蘭葉，從下往上捲曲備用。

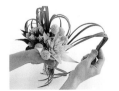

❷單手握住花束與葉材，先在花束後方作出一些環狀。取四至五枝為一束，彎成圓弧形。

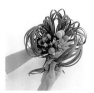

❸讓葉片從花束後方繞到前方蓋住花朵。鬆鬆地拿著葉片，捲出寬鬆的環狀。以橡皮筋固定，繫上緞帶。

包裝步驟

❹與P.62同，先將兩片姑婆芋的葉柄剪掉，刮除背面的中心葉脈後，將兩片葉子頭尾朝相反放置。

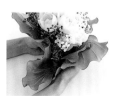

❺將作好保水處理的花束，立在步驟❶中間，先合起兩側葉片，接著再將其他部分的葉片也合起來，包起花束。

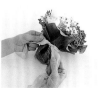

❻將花朵周圍整理成縐褶的樣子，以橡皮筋固定之後，繫上緞帶。寬幅緞帶搭配具有分量的葉片，可營造極佳的平衡感。

花材…
好像蒐集野花般，圓圓可
愛的菊花與千日紅，搭配
花穗盡情伸展的長蔓鼠尾
草。讓長長的花朵舒展開
來。尺寸W20×L30cm

+

包裝的葉片　山蘇
長約70cm寬約15cm。深
綠且結實的葉片，呈現塑膠
般的質感。葉片背面的筋亦
為特徵。下方作品使用兩
片，並採用鐵線蕨代替緞帶
（圖右）。

花材…
大波斯菊、薊花、雪
柳，將日式庭院盛開的
花朵蒐集起來，作出鬆
散的花束，彷彿風可吹
拂其中，將花莖保留長
度，鬆鬆地包起來。

+

包裝的葉片　木賊
長約50至60cm，像
吸管般中空，很輕的綠
色植物。因為質地較
硬，使用時就像製作手
工藝一樣即可，可以剪
也可以固定。

↓＊不需其他素材

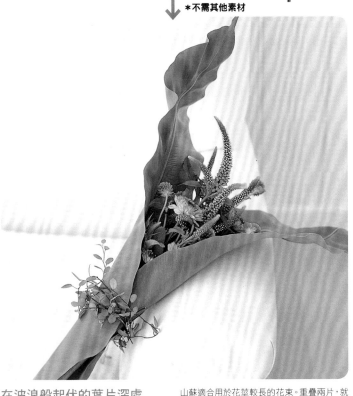

↓＊緞帶（藍色×白色）

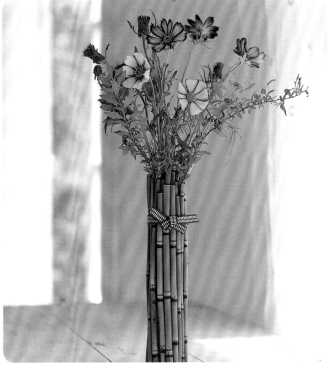

在波浪般起伏的葉片深處
窺見花朵，
能穩穩地保護野花。

山蘇適用於花莖較長的花束。重疊兩片，就
可以讓可愛的花朵受到妥善保護。因大片且波
浪起伏的葉片令人印象深刻，格外突顯出花朵
嬌媚的風情。以鐵線蕨藤蔓代替緞帶，營造花
束的整體感。生氣蓬勃的動感，正是充滿魅力
的包裝。

把直線串聯起來，
作成捲簾形狀，
很適合日式風情
的綠色籬笆風花束。

這條盡情伸展的直線，就是美麗的木賊。雖無
法直接包裝，但以鐵絲連接數枝木賊之後，就
成為了一整片的綠意。若像捲簾般捲起來，感
覺很有味道，漫過矮樹籬笆的花兒，就像在複
製這樣的風景。完成時的繫結，作出像腰帶般
的感覺。因為可以直接擺設，所以收禮者一點
都不費事。

◠ 包裝步驟 ◠

❶花束作好保水處理之後，放
在一片山蘇葉上，再疊上另一片
合起來（葉片表面朝內），像是
夾住一樣。

❷接縫處以像皮筋或鐵絲固
定。因為山蘇的葉片不易滑動，
所以處理起來很方便。

❸一邊讓鐵線蕨纏繞步驟❷的
部分，一邊慢慢地捲起來，如果
山蘇寬度較窄，可以使用三片包
裝。

◠ 包裝步驟 ◠

❹將木賊剪成約30cm之後排
列，在上下約5cm處，分別以
鐵絲穿過。

❺以剪刀將準備當成包裝下緣
的莖部修齊，藉此增強穩定度。

❻將作好保水程序的花束，放
在步驟❷中間捲起來。將木賊
兩端探出的鐵絲，整理到正面之
後扭好固定住，繫上緞帶。

Chapter 4

漂亮又有品味！
呈現日系的包裝風格
就選用「和紙」吧！

乾淨清爽的品味，是日式風格給人的印象。

雖然很想模仿，但對於初學者來說似乎有點難。

話雖如此，只要準備質地柔和強韌、有著優美特色的和紙，

任誰都可以簡單作出好看的作品。

運用和紙，創造出獨特的和風氛圍，

而且作法相當簡單，就能呈現美麗效果喔！

和紙
獨有的
包裝方法

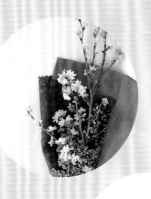

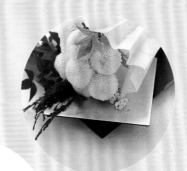

Flower
Wrapping Bible
For Beginner

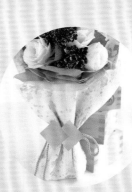

加在
禮物上的
小創意

點綴些許金箔的白紙　真豪華

包裝方法好簡單

Let's Do Wrapping

準備材料

和紙（白色底灑金箔1張）．薄紙（淺紫色1張）．貼紙2種（金色2張．銀色1張）．繩子（金色）．印台（紅色．黑色）．透明膠帶．剪刀．花束

包裝方法

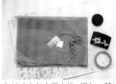

❶和紙直向對摺。此時稍微錯開邊角，露出內側白色部分。花束直放在略低於紙張中央的位置。

❷以看得見花朵為原則將和紙摺起。將剪成小張的薄紙捏皺，一邊稍微錯開，一邊疊起來，摺成一半夾在花托下方，這是用來保護花材的材料。

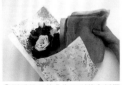

❸在和紙覆蓋部分的下方約1/3處抓出縐摺，捲上透明膠帶固定，纏妥繩子後打結。在繩子上貼上一枚貼紙，花束左上方另貼一枚印有截記的貼紙。

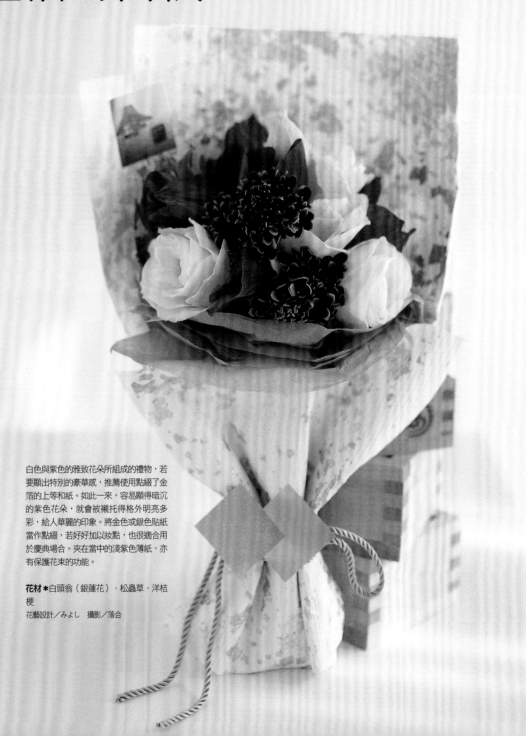

白色與紫色的雅致花朵所組成的禮物，若要顯出特別的豪華感，推薦使用點綴了金箔的上等和紙。如此一來，容易顯得暗沉的紫色花朵，就會被襯托得格外明亮多彩，給人華麗的印象。將金色或銀色貼紙當作點綴，若好好加以妝點，也很適合用於慶典場合。夾在當中的淺紫色薄紙，亦有保護花束的功能。

花材＊白頭翁（銀蓮花）．松蟲草．洋桔梗

花藝設計／みよし　攝影／落合

和紙花色不但豐富且質地強韌，手感相當獨特，可立即將任何花束變換為日式風格。
雖然日式風格通常讓人聯想到素雅的氛圍，但隨著不同包裝方法與配色，
也可以變得相當可愛，令成熟的感覺產生變化，變化也出乎意料地多喔！
就算有些許縐褶，也有另一種味道，所以和紙真的是初學者的好幫手！

重疊的日系色彩 展現嬌豔

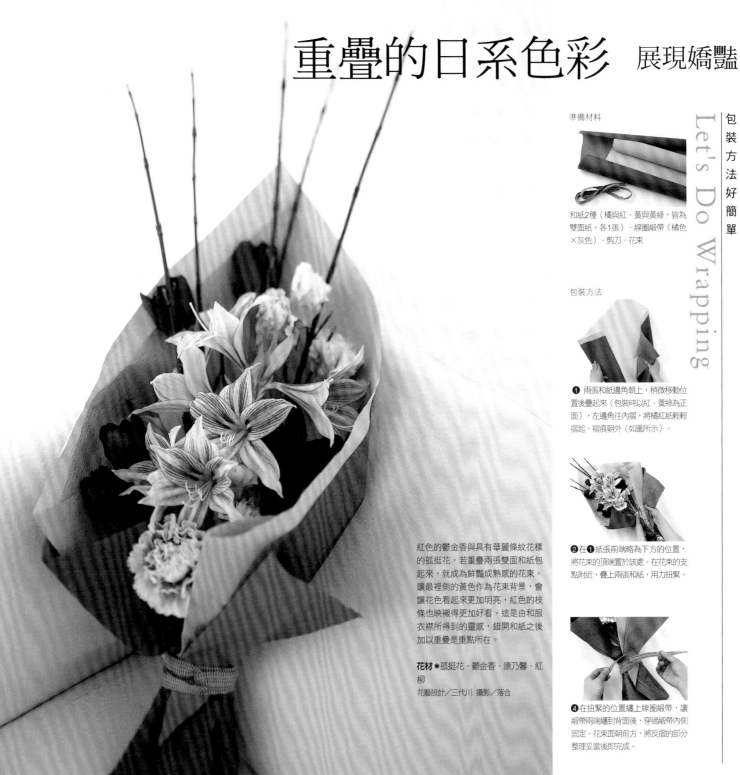

紅色的鬱金香與具有華麗條紋花樣的孤挺花，若重疊兩張雙面和紙包起來，就成為鮮豔成熟感的花束。讓最裡側的黃色作為花束背景，會讓花看起來更加明亮，紅色的枝條也映襯得更加好看。這是由和服衣襟所得到的靈感，錯開和紙之後加以重疊是重點所在。

花材＊孤挺花・鬱金香・康乃馨・紅柳
花藝設計／三代川 攝影／落合

Let's Do Wrapping 包裝方法好簡單

準備材料

和紙2種（橘與紅・黃與黃綠，皆為雙面紙，各1張）・線圈緞帶（橘色×灰色）・剪刀・花束

包裝方法

❶ 兩張和紙邊角朝上，稍微移動位置後疊起來（包裝時以紅、黃綠為正面），左邊角往內摺，將橘紅紙輕輕摺起，褶痕朝外（如圖所示）。

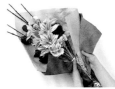

❷ 在❶紙張前端略為下方的位置，將花束的頂端置於該處。在花束的支點附近，疊上兩張和紙，用力扭緊。

❹ 在扭緊的位置纏上線圈緞帶，讓緞帶兩端纏到背面後，穿過緞帶內側固定。花束面朝前方，將反摺的部分整理妥當後即完成。

和紙特有的
花束包裝方法

說起和紙，有厚的，也有薄的，依照紙張不同的張力，給人的印象也不一樣。
所以除了顏色圖案，也要善加利用素材的特性，
就能賦予花束不同的表情！

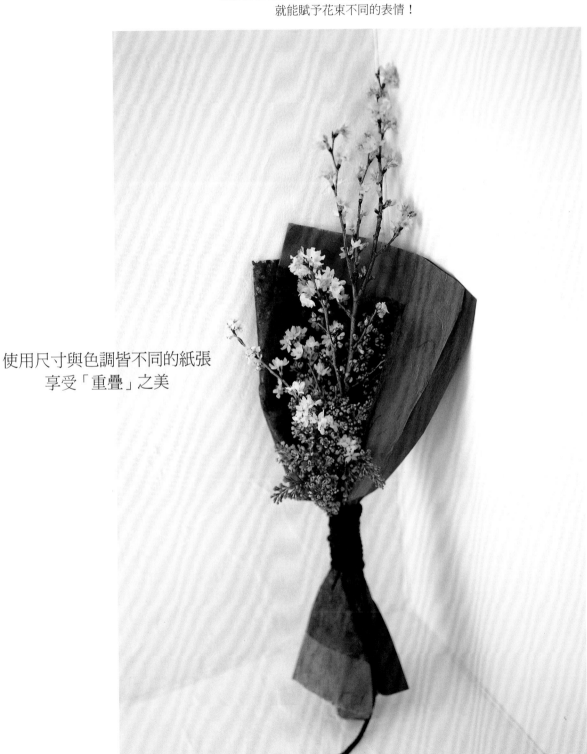

使用尺寸與色調皆不同的紙張
享受「重疊」之美

舉例來說，這束讓人聯想到春天的粉紅花朵，若要襯托出成熟柔美的花色，以略帶紅色的紫色和紙來包裝最為適合。但若只是單純包起來，總是少了些特殊感覺，所以準備了三種不同色調與厚度的和紙。若是改變紙張大小之後，再稍加挪動重疊使用，馬上就變得不一樣，而花朵的細緻表現也受到注目。完成後以深色的粗繩綁妥，更能凸顯出花材的纖細。

花材＊櫻花‧紫丁香
花藝設計／マニュ　攝影／山本

◎P.70至P.71的作品包裝方法 ▶▶P.76

在高雅的紙材上緊緊綁上手巾
讓人心情愉悅的純淨感

鬆鬆軟軟地鼓起
有花樣的千代紙真討人喜歡

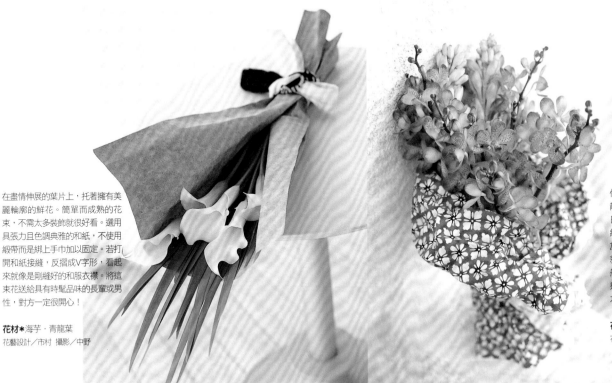

在盡情伸展的葉片上，托著擁有美麗輪廓的鮮花。簡單而成熟的花束，不需太多裝飾就很好看。選用具張力且色調典雅的和紙，不使用緞帶而是綁上手巾加以固定。若打開和紙接縫，反摺成V字形，看起來就像是剛縫好的和服衣襟。將這束花送給具有時髦品味的長輩或男性，對方一定很開心！

花材＊海芋・青龍葉
花藝設計／市村 攝影／中野

像蝴蝶般在花間飛舞的蘭花，搭配散發著甜香的蓓蕾，營造出可愛的日式風格。具有復古花樣的千代紙，作出像紙氣球般的蓬鬆感之後放入花束，是充滿趣味感的設計！就像在對摺的紙張之間注入空氣般，讓紙張保持蓬鬆地包裝起來。這樣充滿童趣的安排，也只有和紙才作得出來！

花材＊千代蘭・晚香玉
花藝設計／浦沢 攝影／落合

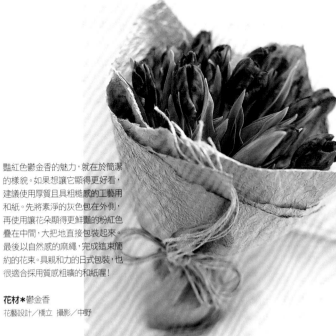

豔紅色鬱金香的魅力，就在於簡潔的樣貌。如果想讓它顯得更好看，建議使用厚質且具粗糙感的工藝用和紙。先將素淨的灰色包在外側，再使用讓花朵顯得更鮮豔的粉紅色疊在中間，大把地直接包裝起來。最後以自然感的麻繩，完成這束簡約的花束。具親和力的日式包裝，也很適合採用質感粗曠的和紙喔！

花材＊鬱金香
花藝設計／橋立 攝影／中野

擁有清新透明花瓣的可愛花朵，夾在厚質和紙當中更能顯出存在感。映襯著白底的樣子，像是和服上的鳶尾花樣。擔任主花的陽光百合有著粉嫩的香氣，彷彿將香味隱藏在紙張內側中，將臉湊近時可以聞到溫和的氣味，非常有趣。緞帶保持寬度，綁成太鼓結腰帶般，固定之後即完成。

花材＊青龍葉・陽光百合
花藝設計／熊坂 攝影／山本

使用厚質和紙大把地包起來
強調出花朵的簡潔感

穿著和服，綁上腰帶
包裝花朵就像打扮和紙人形一樣

摺疊×剪貼……
動動腦，研究包裝個性花束的方法吧！

自由地變換形狀，享受隨手創造的樂趣，也是和紙的魅力之處。只需剪刀與黏著劑，
發揮創意，設計將無限寬廣。有時摺疊，有時剪，有時黏貼。
將花束的形像，運用別具風格的包裝賦予差異。

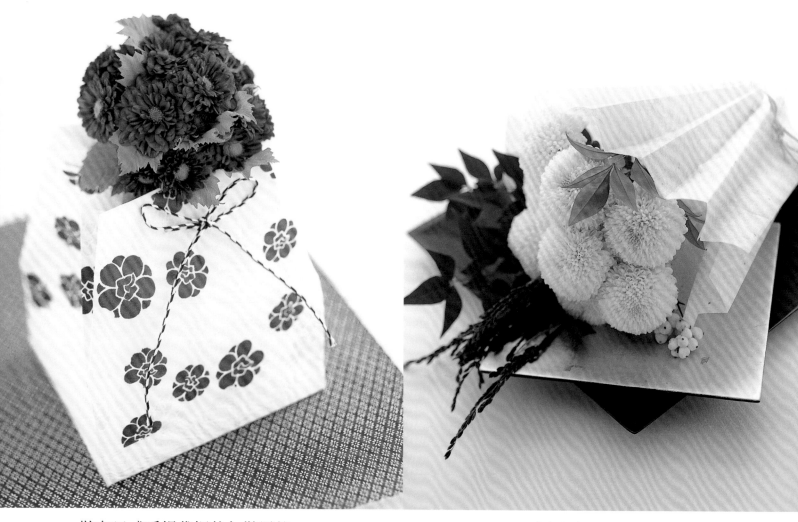

裝在日式手提袋裡的包裝風格
彷彿小皮球般的花束

以穿著和服時所拿著的小提包（巾著）
為靈感所製作的包裝。盛滿茂密的圓形
花朵，打造出正式的感覺送給對方吧！
主花是形似千代紙圖案的菊花。若都採
用深粉紅的圖案和紙張相互搭配，更能
顯現與眾不同的時尚感。在袋口繫上紅
白相間彷彿弓箭尾羽圖案的繩子，完成
後相當可愛吧！

花材＊菊花・非洲鬱金香・英蒾的葉子
花藝設計／みよし　攝影／落合

以和紙摺成扇狀
作成像燈罩般的模樣

想像一下吧！圓圓的菊花是電燈泡，扇狀的
紙是燈罩，這是從照明所擷取而來的靈感。
花與包裝都採用清爽的白色，為了增加禮物
的華麗感，在花束的握把繫上銀色的繩子。
就算只使用一種簡單的和紙，只要多下點工
夫，就能創造出新鮮的趣味。

花材＊菊花・稻子・雪果（白蘋果）・南天
竹
花藝設計／井出（綾）　攝影／落合

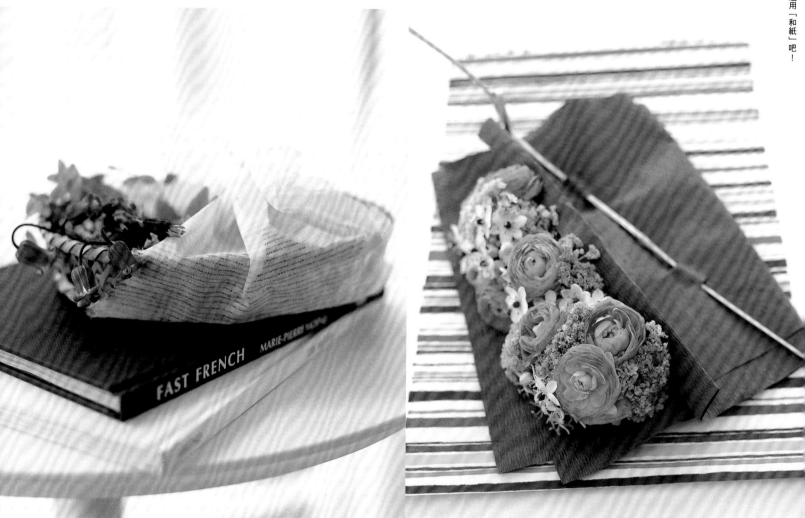

極薄、極輕的感覺
優雅地傳遞花朵風情

讓風情萬種的花束躺在竹籃裡。因禮物較為纖細，所以請小心包裝後，送到對方手中吧。和紙會悄悄地讓花朵顯得更美，極薄者尤為上選。發揮其柔軟的質感，只需把它像包袱般綑起來，就有正襟危坐的趣味。若在夏天時，讓它像陽傘般保護花朵隔絕陽光傷害也很開心。推薦用於季節問候。

花材＊鐵線蓮‧粉紅筒型花
花藝設計／市村 攝影／中野

以雙面和紙夾住
再以竹籤固定

只需將花束插入對摺紙張的簡單包裝方法。選用雙面和紙，將不同色調的紫色重疊起來。雖是一束由橘色與綠色組合而成的迷你作品，但藉著紫色的層疊，看起來更加沉穩。固定用的竹籤，更顯出濃厚的日式風格。

花材＊陸蓮花‧莢蒾‧大伯利恆之星
花藝設計／みよし 攝影／落合

想在禮物上多加一點裝飾
運用鮮花點綴

在季節問候或禮物上加以點綴，和紙與鮮花的搭配，
即使只有一朵也可以傳遞心意。好好地研究紙張花樣與手感，
加上這樣一個小小的裝飾，就能作出令人印象深刻的作品喔！

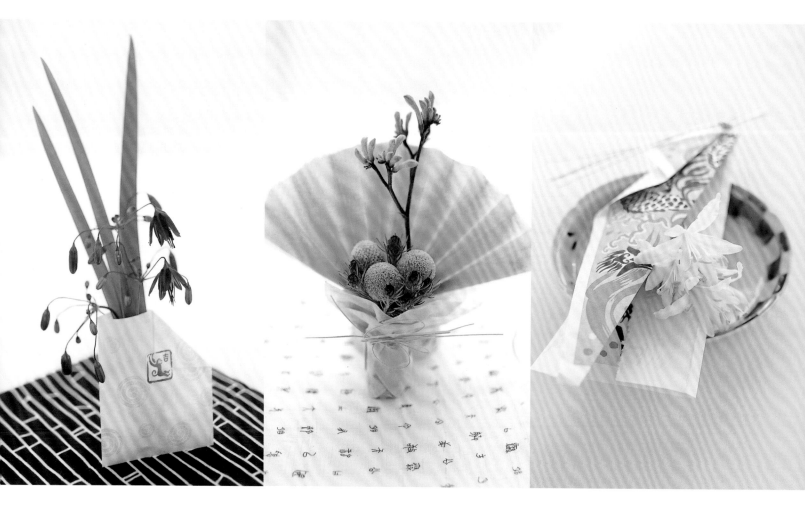

在日式紅包袋裡盛開的是
展現可愛樣貌的花朵壓歲錢

日式紅包袋並不限於過年時使用，
這個包裝只需將花束放入袋中即可
完成，每個人一定都會。選擇日式或
西洋風花束皆可，可以像上圖的作
品，選擇花朵下彎的種類，花的魅
力與紙的優點將同時被彰顯。只
要切齊袋子上緣之後摺角，再貼上
貼紙即可！這樣的點子很簡單吧！

花材＊墨西哥珊瑚墜子・青龍葉
花藝設計／井出（綾） 攝影／落合

低調的優雅
重點在花束的下方

使用芥末黃色的漂亮花朵作成的迷你花
束。選擇與花朵同色的紙材當成背景，
像扇子般展開，包在花束下方的和紙，
讓嚴謹的日式印象中添加了柔和感。在
握把處運用淡粉紅色、手感柔軟的薄
紙，可以營造出親切感十足的日式氣氛。

花材＊袋鼠花・金杖球・非洲鬱金香
花藝設計／井出（綾） 攝影／落合

藉著圖案大膽的千代紙
讓雅緻的花朵更添華麗

以花束代替筷子的筷袋風格包裝，是使
用一張千代紙作成的。選擇花色炫麗的
千代紙，幫白色花朵染上華麗的氣氛。
如果在千代紙的摺疊處繫上金或銀色的
紙繩，很適合當作祝賀用的禮物包裝，
重點在於呈現出紙張的漂亮花色。準備
放入花束時，要將花莖隱藏在包裝中。

花材＊納麗石蒜
花藝設計／みよし 攝影／落合

插在打結處即可的
可愛小花裝飾禮

這個點子是在禮物或紀念品的手提紙袋上加點裝飾。試著將摺疊好的和紙繫在握把上，再將一朵花插在打結處。成品是不是很可愛呢？留下長長的花莖，收禮者也可以享受插花的樂趣了。因為這一枝花沒有進行保水處理，所以要使用薊花等耐放的花材。摺疊和紙時請確實摺出褶痕。

花材＊薊花
花藝設計／市村 攝影／中野

穿上和紙衣裳
的花頭簪

善用與和紙很搭的樹枝。先在樹枝上綁上圓圓的花朵，若在花朵後方加上和紙裝飾，看起來就像幫簪子穿上衣服。使用綠色圖案的和紙，可以襯托出天然的樹枝，並綁上紙繩，依照送禮的氣氛決定使用紅色或白色的紙繩。若將和紙撕成小片蓋上印章，懸掛在樹枝頭，感覺更有趣了，這是將玩心充分表現的創意設計。

花材＊康乃馨
花藝設計／みよし 攝影／落合

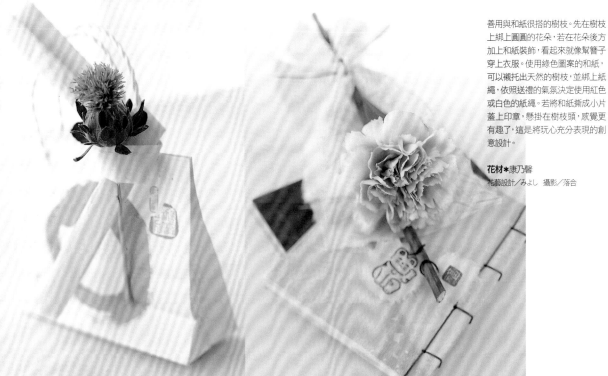

將形狀有趣的多肉植物、或南國的植物盆栽包裝成日式風格，以硬挺具張力的和紙包起來吧！將和紙撕成小片，強調自然素材的感覺。手帕剪成細條狀，扭成條狀綁起來，就成為一件帥氣的禮物！不需太在意細節處，直接包起來。充滿氣勢的包裝讓植物充滿朝氣。可以配合送禮季節，改變和紙的顏色。

花材＊鐵樹・多肉盆栽
花藝設計／市村 攝影／中野

總是抽不出時間玩手作……但還是想作出不一樣的設計，那麼可以試試看模仿這個點子喔！千代紙作成的筷袋包裝，只要先將紙摺好，再插入鮮花，一點也不費事就完成了。以色彩鮮豔的西洋花材，搭配藍色千代紙。日式風格少見的嶄新組合，賦予了時尚氛圍。

花材＊嘉德麗雅蘭・青龍葉
花藝設計／池水 攝影／中野

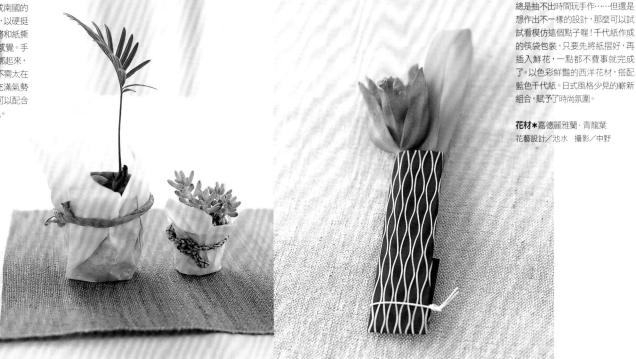

運用和紙
包裝出清爽大方的盆栽

以藍色千代紙作的筷袋
讓西洋風花材更加雅致

運用和紙包裝……其實很簡單

改變紙張的厚度與大小 強調出層疊之美

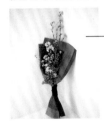

p.70

準備
材料‧工具＊較薄的和紙2種（深紫色‧淺紫色各1張）、厚質有縐褶的和紙（咖啡紅色1張）、粗繩（紫色）、剪刀
花材＊櫻花‧紫丁香

包裝方法

1 錯開兩張薄和紙，疊在厚和紙上。因為重點在於「層疊」之美，所以將和紙大小改變，較能凸顯效果。將花束斜放在紙張上。

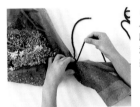

2 將花束大把地包起來，綁上粗繩。厚和紙放在外層，包裝更顯張力。內層薄紙溫柔地保護花束，營造出相當美觀的紙張層次。

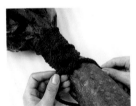

3 準備足夠長度的粗繩，確實地將花莖與和紙纏起來，層層纏繞數圈。為了怕鬆開，在纏妥之後，確實打上幾個結固定。

以手帕代替緞帶 綁緊再打結就有漂亮效果

p.71

準備
材料‧工具＊較薄的和紙（灰色1張）、手帕1條、剪刀
花材＊海芋‧青龍葉

包裝方法

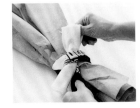

將花束放置在和紙上，為了讓花朵可以被窺見，輕輕地將兩端摺成V字形，摺疊時褶痕朝外，再扭住花束支幹。手帕摺成略寬，以日本的文結打法確實固定。

像紙氣球般鬆軟 有趣的膨脹感設計

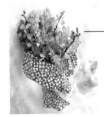

p.71

準備
材料‧工具＊千代紙（紅底印花圖案1張）、粗繩（紅色）、剪刀
花材＊千代蘭‧晚香玉

包裝方法

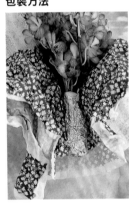

將千代紙對摺，花束放在正中間。褶痕不需要太明顯，讓它像包裹裹空氣般，鬆鬆地鼓起。包起花束之後，繫上粗繩打結。

以粗糙感的紙張大把地包起 麻繩隨意地裝飾

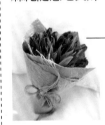

p.71

準備
材料‧工具＊厚的和紙2種（粉紅色‧灰色各1張）、麻繩（淺咖啡色）、剪刀
花材＊鬱金香

作法

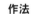
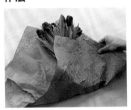

1 將兩張和紙邊角錯開後重疊，花束放在中間。將右下角往左上角之後對摺，重疊時需注意露出內側的粉紅色和紙。

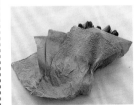

2 握住花束下方的和紙，作出痕跡。兩張和紙往中心合上之後，包起全部花材。以六條麻繩一起繫結，麻繩的頭尾塞入和紙重疊處。

像是和服的腰帶 在繫緞帶時多花點功夫

p.71

準備
材料‧工具＊厚和紙（乳白色2張）、緞帶（綠底有圖案）、釘書機、剪刀
花材＊陽光百合‧青龍葉

包裝方法

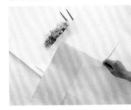

1 將花與葉的長度整理整齊，分別綁妥並作好保水處理，將花材如圖片擺在和紙上，將另外一張裁成一半的和紙蓋在花莖上，露出花朵的部分。

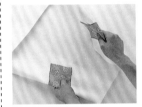

2 將剩下和紙的邊緣反摺約10cm後，與步驟1稍為錯開之後蓋上。緞帶由花束下方往上方穿，一邊讓緞帶的兩端往內側摺、一邊往中間拉。

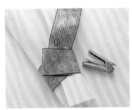

3 重疊對合和紙下方之後，以釘書機固定。讓剩下的緞帶呈直角，塞入步驟2已捲妥的緞帶中（如圖所示），也以釘書機固定。

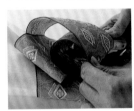

4 將步驟3垂下的緞帶往中間摺。此時重點在於繫成像太鼓結的腰帶般，打出具有蓬鬆感的結。

5 以釘書機固定重疊緞帶的隱密處，將和紙與緞帶整理妥當後即完成。

＊花束的保水方法 ▶▶P.29

千代紙加上和紙的組合
看起來很像穿著和服時拿的手提袋吧！

p.72

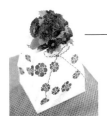

準備

材料·工具＊和紙（白色1張）·千代紙（白底深粉紅圖案1張）·繩子（紅色×白色）·雙面膠帶·螺絲起子·剪刀

花材＊菊花·非洲鬱金香·莢迷的葉子

包裝方法

1 將千代紙橫切一半，讓短邊彼此重疊1cm，以雙面膠帶連接。運用一樣的方式，將另一端也連接起來，作成一個圓圈。

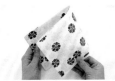

2 將步驟1的圓圈對摺再對摺，分成四等分。此時可以在膠帶連接處摺出褶痕，效果會更好看。

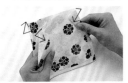

3 將三個邊角摺出三角形（圖片的→）。請注意三角的邊長需一致。可以先測出長度，作出記號備用。

4 摺好三角之後展開（呈四角形框般形狀）。將步驟3的褶痕往內摺。

5 將和紙的四個邊都摺起來作成紙盒。讓四個角往內摺之後，以雙面膠帶黏住以免外擴。此為手提袋的底部。

6 以雙面膠帶貼妥步驟5的外側（四個邊），將此裝入步驟4的內側並黏妥，完成袋底。

7 在步驟6作好的袋口略下方，以螺絲起子在往內摺的邊角兩旁鑽洞。一邊鑽兩個洞，一共八個洞。

8 稍稍打開內摺的邊角之後，打開開口，讓繩子穿過洞孔，在正面打上蝴蝶結。從袋口插入花束之後即完成。

以扇子摺法
作出燈罩般的立體感

p.72

準備

材料·工具＊和紙（乳白色2張）·繩子（銀色）·黏著劑·錐子·打孔機·剪刀

花材＊菊花·稻子·雪果·南天竹

包裝方法

1 橫放一張和紙，以扇子摺法摺妥，在從一端算起約3cm處，先以打孔機留下印記之後，以錐子打孔。

2 在紙張兩端各留下一個山褶，集中其他孔洞一起打通（如上圖），兩端重疊以黏著劑黏合，此同也以繩子穿過（同下）。

3 為了讓花束的保水部分不會被看見，再裁剪一張大小適中的和紙，蓋住花束的莖部，並以繩子固定住。

4 將花束放入包裝後，輕輕地拉繩。從側邊看來有點梯形的設計，繫好繩子即完成。

輕柔飄逸的感覺
透明感是重點所在

p.73

準備

材料·工具＊薄的和紙（白色1張，盡可能準備透明花紋者）·淺色竹籤·寬而柔軟的葉片·剪刀

花材＊鐵線蓮·粉紅筒形花

包裝方法

1 因為使用薄的和紙，所以必需考慮花莖處會被看見，首先將保水部分確實地隱藏起來吧！以寬且柔軟的葉片，將花束下方包起來。

2 讓花束躺入竹籃中，以薄和紙包起籃子。和紙的大小要包括竹籃尺寸、緣褶以及打結的部分。

3 繫結方法也很重要。配合花朵氛圍，在作最後修飾時繫上鬆鬆的大結。有點想將花隱藏起來的感覺，適當調整覆蓋和紙的分量。

Let's Do Wrapping

p.73

善用裡外不同顏色　以竹籤好好地固定住

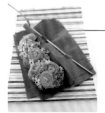

準備
材料・工具＊和紙（紫色和暗紅色雙面1張）・竹籤・螺絲起子・剪刀
花材＊陸蓮花・莢蒾・大伯利恆之星

包裝方法

1 和紙剪成一半，讓兩張紙不同色的面朝上，稍微錯開後重疊。紙張斜摺之後，將花束夾在其中。花束以各種花朵混合而成，整理為兩大束與一小束，排列時將小束放在中間。

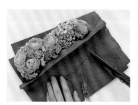

2 以山摺法（摺疊時褶線向外）將和紙邊緣摺起來，露出花朵。使用螺絲起子在和紙上面打洞，打洞的位置在花莖附近，兩邊各打兩個洞，一共四孔。

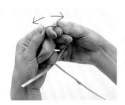

3 為了讓竹籤可以穿過重疊的和紙，以剪刀將步驟2的洞挖大一些。以手一邊抓住竹籤單邊、一邊彎摺，扭成一個環狀。

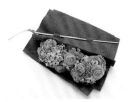

4 讓花莖往中間移動，竹籤穿過挖出的洞孔中。此時不要忘記同樣要穿過花朵後方，以及兩張和紙上的洞。

運用日式紅包袋或小信封　只要裁剪、摺疊，黏貼即可！

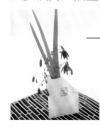

p.74

準備
材料・工具＊日式紅包袋1個・貼紙・剪刀
花材＊墨西哥珊瑚墜子・青龍葉

包裝方法

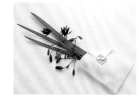

裁掉日式紅包袋口反摺的部分。插入花朵後，斜摺袋口的一角，貼上貼紙。整平葉片重疊的部分，不要讓花束有不平整的感覺。

以扇子為背景　下方以和紙柔美地上色

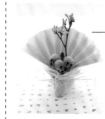

p.74

準備
材料・工具＊和紙（粉紅色2張）・彩色圖畫紙（金黃色1張）・紙繩（黃綠色）・印台（紅色）・印章・鐵絲（綠#28）・透明膠帶・釘書機・剪刀
花材＊袋鼠花・金杖球・非洲鬱金香

包裝方法

1 將彩色圖畫紙直放之後摺成扇子狀，在右上方蓋上印章。將紙張下方整理好，以釘書機固定（如上圖）。花束放在紙上，將多餘的部分摺起來，以透明膠帶與花束一起固定住（同下圖）。

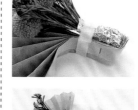

2 斜斜錯開兩張和紙之後重疊，將步驟1的花束放在中間。先將和紙下方往上摺，再將左右側往中間合攏，將花束下方包起。

3 在步驟2開口處纏一條紙繩，將右端朝上之後打結。讓兩端交叉作成圓圈，右端由後繞到前面穿過圓圈（如上圖）。將兩端拉開作成結（同下）。

4 將剩下的紙繩，一圈圈地作成幾個大小不一的圓圈。以鐵絲在中間綁住固定。此時讓紙繩尾端往上翹起備用。

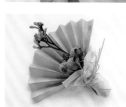

5 讓紙繩保持在尾端往上翹的狀態，組裝在步驟3上面。以步驟4的鐵絲前端綁在步驟3的打結處。最後將紙繩作成的圓圈整理好，將扇子的部分展開即完成。

善用千代紙圖案　筷袋風包裝

p.74

準備
材料・工具＊千代紙（淺藍色底的圖案紙）・紙繩2種（金色・銀色）・螺絲起子・剪刀
花材＊納麗石蒜

包裝方法

1 將千代紙圖案朝上橫放，在大約下方1/4處以山摺法摺疊（摺疊時褶線向外）。接著以山摺法，從圖案面的左側中間開始，往右下方斜摺（如圖虛線位置）。

2 以斜摺之後，裡側露出部分的左邊正中間為基準，再次以山摺法摺疊讓圖案露出來（如左圖）。接下來在圖案面的右邊，同樣以山摺法斜摺地摺疊之後，再次以山摺法反摺，露出正面的部分。（如左下圖）

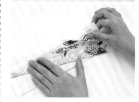

3 將步驟2的右端，往內側反摺約4至5cm。從邊緣往內2cm處，以螺絲起子鑽出可讓紙繩穿過的洞孔。

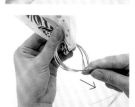

4 將兩種紙繩綁在一起之後對摺，以對摺處穿入步驟3的洞中，將另外一邊的尾端穿入此圈之後繫緊，以固定步驟3的反摺處。

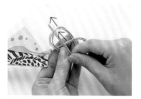

5 於步驟4繫緊紙繩之後，在右邊纏繞紙繩的尾端作出圓圈打成片結。此時，將步驟4與5的打結處調整到相同位置之後固定。

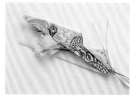

6 整理打結處的位置與形狀。將花束插入紙張重疊處，插入花朵時，請將花莖的部分隱藏起來，保持美觀。

手提紙袋繫上和紙
再插上一朵花就大功告成囉！

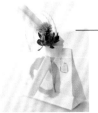

p.75

準備
材料・工具＊和紙（白色1張）・紙製手提袋・剪刀
花材＊薊花

包裝方法
將摺好的和紙綁在手提袋的握把上，將一朵花插在打結處即可。因為沒有進行保水處理，所以請選擇耐放的花材。

繫著花朵的樹枝
穿上和紙的衣服

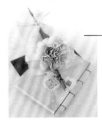

p.75

準備
材料・工具＊和紙2種（白底綠色花紋1張・白色少量）・紙繩（白色・紅色）・枝・葉・印台兩種（黑色・紅色）・圖章兩種・雙面膠帶・透明膠帶・螺絲起子・剪刀
花材＊康乃馨

包裝方法

1 將剪得稍短且作好保水處理的花朵，以透明膠帶黏在樹枝中心略高之處（如上圖）。以雙面膠帶將葉片貼在樹枝上，隱藏花莖的保水部分。有圖案的和紙縱向對摺，鋪在下面（左下圖）。

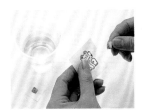

2 在白色和紙上蓋圖章之後，以剪刀剪出適當的形狀。以手沾水將紙張邊緣撕成鋸齒狀，呈現出質感。再以螺絲起子在和紙上方打洞。

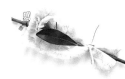

3 在步驟1的和紙下方約1/3處，以透明膠帶捲起固定。將紅色紙繩，穿過步驟2打好的洞中之後作成圓圈，綁在樹枝上。剩下的紅繩與白色紙繩調整成一致的長度之後綁妥，在透明膠帶處打結。

大把地包起花盆之後
作出頭巾的感覺！

p.75

準備
材料・工具＊和紙（白色1張）・手帕・剪刀
花材＊蘇鐵・多肉植物

包裝方法

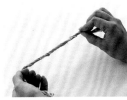

1 將手帕裁成適當寬度，從一端開始扭成條狀。長度為花盆的直徑，加上繫結所需長度，也要預留扭轉所需的分量。

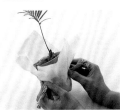

2 先以和紙包好花盆，再將步驟1的手帕斜繫其上。不需使用剪刀裁剪和紙，以手撕有效果更好。和紙的獨特風味會讓收禮者非常開心喔！

超簡單
馬上就學會的筷袋包裝

p.75

準備
材料・工具＊千代紙（深藍底白色圖案）・紙繩（白色）・剪刀
花材＊嘉德麗雅蘭・青龍葉

包裝方法

將長方形千代紙對摺，依照反摺長邊、再反摺短邊的順序，作成筷袋形狀。將作好保水程序的花葉插入袋中，下方以紙繩固定住。

一點小建議
One Point Advice

採用日式風格的
繫結法或固定小物
展現出完美的日式風情

只要有和紙就可以展現十足的日式花束氛圍，再加上充滿和風的繫結技巧，就會讓花束成為美麗的作品。例如使用紙繩或粗繩、緞帶當作繫結的材料，就如同P.71右下、或P.74中間的部分，搭配日式繫結法會呈現更佳的效果。不僅是繫結方式，以竹籤或樹枝來固定和紙也很出色。將籃子或日式紅包袋等和風小物，納入包裝材料的範疇，也是一種充滿創意的作法。

Let's Do Wrapping

Chapter 5

母親節
以康乃馨
致上最深的謝意
五種創意包裝

為了想看到媽媽驚喜的笑容，而想出來的花禮包裝提案。

在五月的第二個星期日，以康乃馨表達感謝之情。

獨特的包裝設計，

是為了展現想傳達給母親的寶貴心意。

因為康乃馨的花瓣很結實，在製作時相當好處理。

要贈送花禮，或是以花朵裝飾禮物，都是好點子，

真是讓人難以抉擇啊！

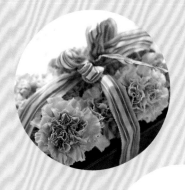

擁有
獨特風格的
花束

Flower
Wrapping Bible
For Beginner

一起
送出
花&禮物吧!

自己作の**創意康乃馨**花束

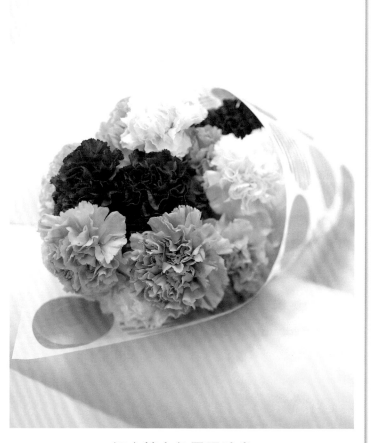

組合基本色展現時尚

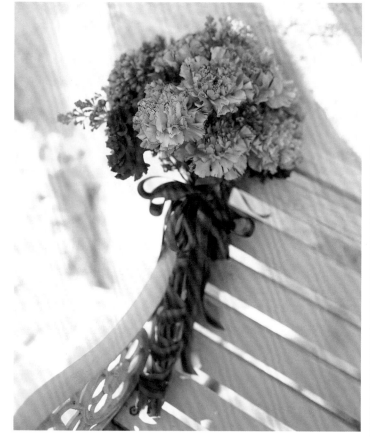

修長花莖配上緞帶，表現時髦感！

大膽使用紅、白、粉紅這三大康乃馨基本色，所搭配而成的花束。少了綠色襯托，顏色與顏色之間更加緊密結合，平常常見的色調變身為時髦的形象。選用具張力的圓點圖案紙張，與花朵結合的感覺非常可愛，就像霜淇淋般可口誘人。

花藝設計／佐藤　攝影／山本

包裝 Data

材料＊堅韌的紙材（粉紅色・咖啡色點點圖案的紙）

花材＊康乃馨4種

How to Wrap

重點在於圓點圖案與花朵的顏色相同。紙張橫放之後，將花束上方斜放在紙張邊角處。將紙張左右邊角合攏，包裝成圓錐形。

米色花瓣邊描繪著紫紅色的線條，擁有如此脫俗色調的，是超吸睛的康乃馨。深紫的花色形成反差，長長的花莖，則顯出都會感。若不想破壞時髦俐落的氛圍，只要簡單包裝即可。將緞帶交叉纏在花莖上面，就賦予花束新的感覺。

花藝設計／並木　攝影／山本

包裝 Data

材料＊緞帶（紅色×深粉紅色）

花材＊康乃馨・洋桔梗・紫丁香

How to Wrap

❶讓緞帶從花莖下端交叉往上捲，在花臉下方打出蝴蝶結。並將緞帶打出第二個蝴蝶結，搭配組合兩個緞帶結，顯出華麗感。

❷將固定花莖的緞帶，盡量轉到在正前方綁牢。將第二個蝴蝶結，纏在第一個蝴蝶結上，提升存在感。

若要贈送花團錦簇的康乃馨，
美麗的包裝是少不了的。選擇有圖案的紙材、或大膽地只綁上緞帶……
加上自己的獨特創意，作出一束特別的作品吧！

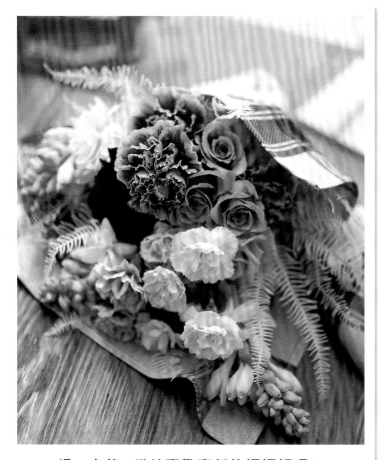

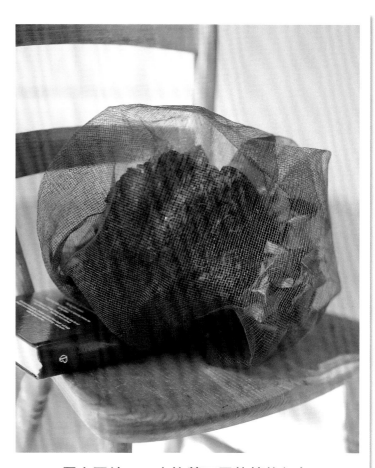

這一束花，送給喜歡烹飪的媽媽好嗎？

罩上面紗……也掩蓋不了熱情的紅色

以麻質的餐巾，將這一束素雅色調的花材包起來，包裝也同樣是禮物的一部分。為搭配花色所選擇的餐巾，麻布的質地相當有手感。乍看之下只是一束自然樸素的鮮花，卻帶著濃濃的甜蜜香味（晚香玉），優雅氛圍頓時提升。
花藝設計／落　攝影／山本

包裝 Data

材料＊餐巾（米色×紅色）·緞帶（米色）
花材＊康乃馨5種·玫瑰2種·晚香玉

將深紅色的康乃馨花束，以面紗包了起來，給人高雅的形象。面紗所投射出的影子，讓單色花朵產生陰影，達到提高質感的功效。面紗色調配合花色，選用了與紅色相近且高雅的咖啡色。
花藝設計／並木　攝影／山本

包裝 Data

材料＊紙（咖啡色）·網紗（咖啡色）·拉菲爾草（米色）
花材＊康乃馨

How to Wrap

橫放餐巾，花束直放在餐巾上。由左至右裹起餐巾，輕輕包起花束。完成時在握把處繫上緞帶。

How to Wrap

❶將花緊緊地紮成圓形。以紙材包起花莖，隱藏底部的保水處理。讓紙張邊緣在花朵下方展開。

❷罩上網紗所作成的面紗後，整體感更加成熟。讓網紗邊緣沿著花莖，以扭轉的方式包起花束，就會在網紗上形成細緻紋路的陰影。

簡單創意就見效,花束質感馬上提升

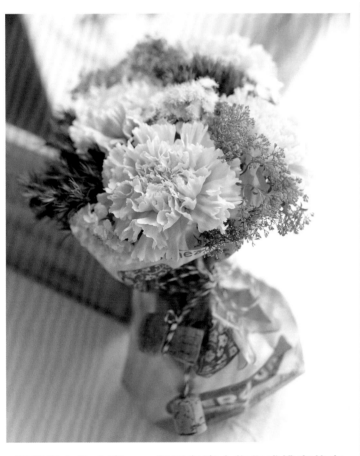

紙袋加上軟木塞……運用身邊小物作成樸素花束

活潑可愛的花束,想要兩個一起擺設

每天都會見面的媽媽,如果送的是誇張華麗的花束,好像有點兒難為情呢……如果是上圖這一束綠色系的樸素花朵,裝進紙袋中的輕便包裝應該比較可行?運用軟木塞等身邊的小雜貨作為裝飾,就能完成屬於自己的原創包裝。可以挑選特殊的紙袋圖案,不經意地呈現出美感。

花藝設計/森 攝影/山本

包裝 Data

材料＊紙袋(淺咖啡底圖案)・軟木塞・繩子(白色×咖啡色)
花材＊康乃馨・夕霧草・藿香薊

紙製的餐盒,適合用來包裝簡單的禮物。稍稍露出花朵的迷你花束,是以兩種不同色的康乃馨作成。包裝的紙張則採用與康乃馨同色的圓點圖案紙,盒子為白色與奶油色,與配花的顏色一致。希望媽媽會注意到這個小小的巧思!

花藝設計/佐藤 攝影/山本

包裝 Data

材料＊紙2種(紅色・白底圓點)・繩子・紙製餐盒2個
花材＊(上)康乃馨・瑪格麗特等(下)康乃馨・玫瑰・火龍果等

How to Wrap

❶因為包裝材料為紙袋,所以花束要作好保水處理,不要讓水滲漏出來。將花束裝入之前,先將紙張揉成一團,塞入袋中撐開紙袋之後,再整理形狀。

❷如果在紙袋外面,繫上綁了軟木塞的繩子,可以顯出粗獷的味道。將軟木塞綁在繩子(左圖上),或在軟木塞上打孔,將黏了黏著劑的繩子塞入孔中(左圖下)。

How to Wrap

紙張對摺,褶痕朝上,將進行保水程序後的花束放在正中間。紙張自左右合上,繩子綁在花束底部,再將花束放入紙盒即完成。

多花點功夫作成個性派的包裝如何？這樣一來更要努力思考了！
但是作法很簡單。因為康乃馨是很容易搭配的一種花材，
可以散發休閒風，也可以很正式，請配合母親的風格作出適合的花束吧！

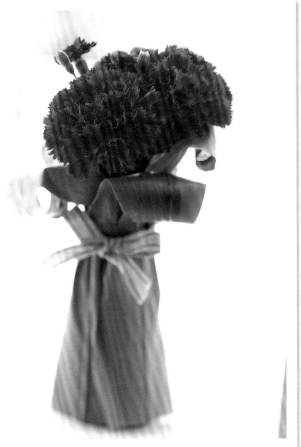

以葉片包裝而成的花束！ 裡面裝的是……

**充滿個性的花色呈現日式風味
送給穿著古典的母親**

鮮明的綠色，讓搖曳的紅色康乃馨顯得更加醒目，以為是葉片包裝而成的花束，解開緞帶一看……原來裡面藏著玻璃瓶！這是將花與花瓶一起送給對方的驚喜安排。一邊想著媽媽驚訝的臉一邊包裝，享受包裝的快樂時光。

花藝設計／森 攝影／山本

包裝 Data

材料＊葉蘭‧緞帶（米色×紅色）‧花瓶
花材＊康乃馨2種‧美女撫子2種

How to Wrap

❶取葉蘭的葉片，將葉片內側從頂端到1/3處，以防水膠帶黏上鐵絲，讓葉片前端可以捲成圓形。

❷如果連花瓶一起送人，對方應該會感到更方便且開心吧！但為了不讓水潑灑出來，送禮時不需加水，請插入已經作好保水程序的花束吧！

像是紮染般的色調，這束素雅卻華麗的康乃馨，讓人聯想到和服般古典的服裝。花色充滿個性，所以在紮成簡單的圓形花束之後，以黑色布料將花束像嬰兒般包裹起來。因黑色給人陰暗的感覺，所以在花束下方搭配帶有圖案的緞綢，再繫上鮮豔的花紙繩緞帶。

花藝設計／大槻 攝影／中野

包裝 Data

材料＊布料（黑色）‧緞綢（黑底帶有圖案）‧花紙繩緞帶（紅色×黑色）
花材＊康乃馨

How to Wrap

將布對摺之後，讓褶痕朝上，包起花束。為了保護花束，在布料反摺處內塞入些許緩衝物（如紙張）。

變成包裝的一部分・**直接裝飾**的魅力

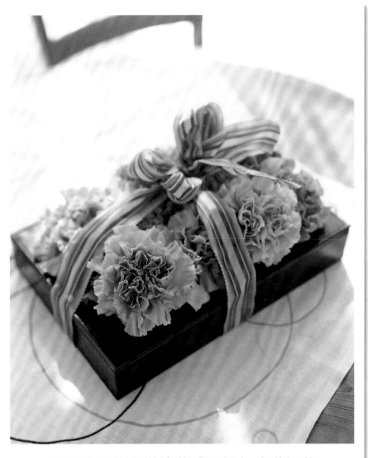

以緞帶裝飾充滿懷舊感的褪色味道包裝

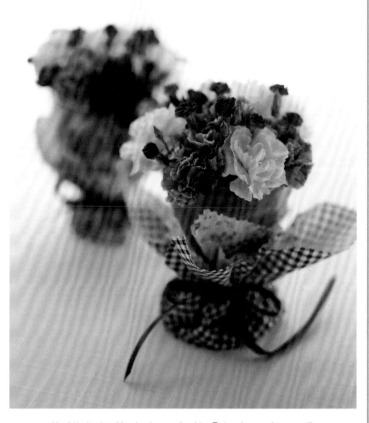

像拼布般集合在一起的「紅色」超可愛

這是讓布置與包裝成為一體的創意。所使用的康乃馨是不顯眼的粉駝色色系，若搭配上有收緊效果的深色系，如圖中的深咖啡色盒子，整體感覺會略為成熟。易顯單調的花色，紮上條紋緞帶裝飾，就成了充滿特別感的禮物。

花藝設計／並木 攝影／山本

包裝 Data

材料＊布盒（深咖啡色）・緞帶（咖啡色×黃色×深綠色）
花材＊康乃馨2種

紅色系的色彩種類相當繁多，以此為主題。咖啡色、絞染圖案，與指頭大小的花，將這些集合起來，排列在玻璃瓶中，適合送給喜歡拼布縫紉的母親。將花器當作花束，從下方包上和花朵同色的格子花紋布料。將兩盆花並列在一起裝飾的效果很好，所以務必以一對相贈。

花藝設計／澤田 攝影／山本

包裝 Data

材料＊布料（紅色×白色）・緞帶2種（紅色・粉紅色）・玻璃杯2個・提籃
花材＊康乃馨5種・斑葉海桐

How to Wrap

❶ 花形一致的康乃馨，當花朵集中排列時，呈現出凹凸有致且輪廓明顯的感覺，其中所顯現的立體感，是讓作品雅致大方的訣竅。

❷康乃馨的花瓣堅韌，直接在花上面繫緞帶也沒問題。在盒上綁妥緞帶後，另外插上附鐵絲支腳的緞帶結。

How to Wrap

❶ 以鋸齒剪刀裁剪布料邊緣，將兩片布重疊包住玻璃杯，繫上緞帶。使用噴霧器，將吸水海綿噴濕後裝入玻璃瓶。

❷一邊調整紅白兩色康乃馨的高度、一邊插入玻璃瓶中，將整體整理成圓形，插上裝飾的葉材即完成。

❸ 將瓶子放入半透明的提籃，讓送禮時可以清楚看見玻璃瓶的包裝。在握把纏上緞帶後，再裝上已經打好的緞帶結。

因為是充滿感謝之情的包裝，如果能直接擺設最棒了！
在製作前就先考量適合放置在哪兒吧！這樣一來製作過程就更有趣了。
決定顏色與形狀時，請不要忘記鮮花的水分補充喔！

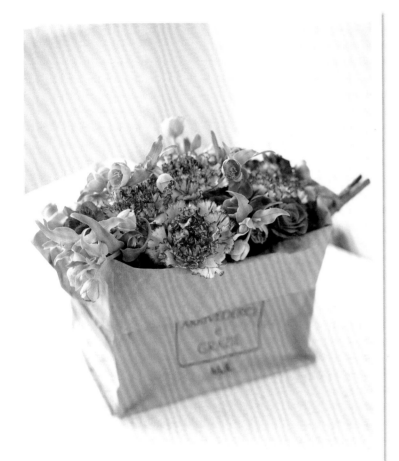

從紙袋中滿出的鮮花，充滿驚喜感！

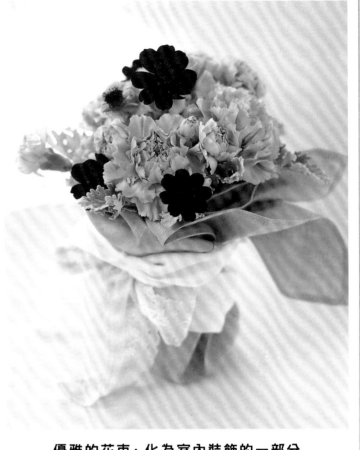

優雅的花束，化為室內裝飾的一部分

若無其事地遞出紙袋，看著媽媽充滿疑惑的表情，一打開袋口，滿溢出的花兒讓媽媽嚇了一跳，真是有趣！滾著紅邊的康乃馨與明亮綠意的配色，活潑的感覺與質樸的紙袋相當搭配。如果將袋口反摺，裝飾的效果也很有味道。心裡暗暗想著「祝您永遠青春美麗」，人生就是這樣充滿驚喜！
花藝設計／小木曾 攝影／山本

包裝 Data

材料＊紙袋（淺咖啡色）‧便利貼‧木夾子‧厚紙板
花材＊康乃馨2種‧聖誕玫瑰‧玫瑰

How to Wrap

❶ 切開紙袋兩側約2/3，將厚紙板鋪在底部。放入吸水海綿，並以玻璃紙與包裝紙包起，包裝紙的兩端打結。

❷ 在海綿四個邊角插上綠色的聖誕玫瑰，再依康乃馨、玫瑰的順序一一排列。因為之後會將花束放入紙袋中，請留意其大小。

❸ 將步驟❷裝入步驟❶的紙袋中，以貼紙封住，夾上夾子送給對方。擺設時可將袋口反摺，再夾上夾子固定。

如同古典蕾絲般的色澤，以咖啡色系的布料將有些微色差的米色康乃馨集合起來。在亞麻布餐巾外再包上一條刺繡手帕，製造出饒富韻味的層次變化。將花束插在吸水海綿上，保持穩定度與保水性，如果將海綿換成花瓶，呈現的效果也很棒。
花藝設計／三村 攝影／山本

包裝 Data

材料＊亞麻布餐巾（淺咖啡色）‧刺繡手帕（白色）‧緞帶（白色蕾絲）
花材＊康乃馨2種‧巧克力波斯菊‧銀葉菊

How to Wrap

❶ 裁切一塊吸水海綿，大小比花束直徑大一圈。讓海綿吸飽水分，放入塑膠袋中。將花束用力插入海綿，綁住袋口。

❷ 將花束放在餐巾上包起來。只要底部保持平坦即可，周圍有些微縐褶也無妨。

❸ 將餐巾邊緣整理出縐褶，圍上摺成三角形的手帕。纏上蕾絲緞帶，打成蝴蝶結。

Chapter 5 母親節‧以康乃馨致上最深的謝意‧五種創意包裝

87

簡單的禮物，以「花」裝飾出不平凡的感覺

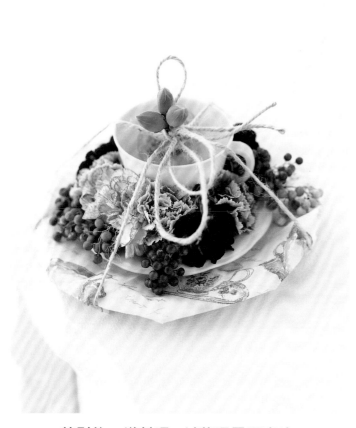

特別的一道料理，以花環展現魔法

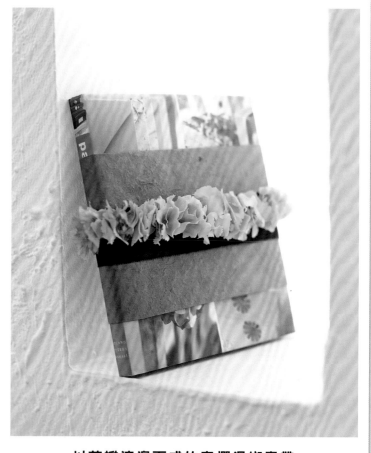

以花瓣滾邊而成的春爛漫綁書帶

總是忙於工作與家事的媽媽，希望她能享受空閒時光，所贈送的花紋圖案茶杯。雖然是以麻繩隨意綁住的包裝，但因為碟子上面擺放了紅色與粉紅色的康乃馨，讓禮物充滿了豪華感。因為是送給重要的人，所以在下面墊了紙盤加以保護，並以彩色餐巾紙包住。
花藝設計／いとう 攝影／小西

包裝 Data

材料＊紙盤一個・餐巾紙（白底藍色圖案）・麻繩（米色）
花材＊康乃馨3種・巴西胡椒木

家人的品味應該很能掌握吧！贈送對方喜歡的書籍，若是以傳統的四方形包裝會略顯乏味，那就多下點功夫吧！將康乃馨的花瓣串起來，作成緞帶滾邊，像綁書袋一樣纏起來，看意盎然的效果非常迷人。包裝紙可選擇搭配封面與花瓣的色系，整體不但充滿協調感也很時尚。
花藝設計／山本 攝影／小西

包裝 Data

材料＊紙（咖啡色）・緞帶（深咖啡色）・金色金屬線
花材＊康乃馨3種

How to Wrap

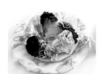

❶ 剪掉全部花朵的花莖之後，邊排列邊注意顏色的平衡，以鐵絲穿過花托。配合盤子大小，組合成花環。

❷ 將餐巾紙鋪在紙盤上包起來，放在碟子下面。將步驟❶的花環放在碟子上後，再放上杯子，麻繩綁成十字形。

❸ 在花環空隙中插入胡椒木。以剪短的鐵絲纏住幾朵康乃馨的蓓蕾，固定在麻繩最頂端。

How to Wrap

❶ 在長方形紙張的長邊兩端，每邊往內摺約5mm。緞帶後黏貼雙面膠帶，在紙的正面中間位置貼上緞帶，再將紙包在書上。

❷ 拆開康乃馨花瓣（參考P.89），剪掉前端的白色部分。以金色金屬線穿過花瓣，串連成書背＋封面的長度。

❸ 串好花瓣之後，將此花環纏在書本中間，在書的反面扭緊固定。

媽媽的喜好應該一如往昔吧！
在貼心的禮物上以康乃馨大顯身手，
運用美麗的花朵裝飾之後，禮物也更令人耳目一新呢！

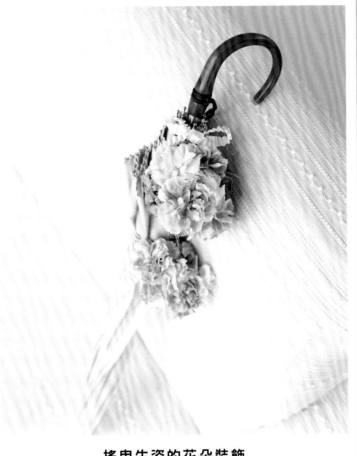

搖曳生姿的花朵裝飾

陽光肆虐的季節裡，陽傘是必備的外出小物。這種禮物即使包起來，還是很容易猜到內容，所以大膽地不採用紙張包裝，而是以花和緞帶來裝飾禮物。選擇了三種顏色的粉彩色系康乃馨，成為陽傘上的亮點。掛上不同形狀的花球，只要些微移動就搖曳生姿，很令人開心的包裝法！
花藝設計／山本 攝影／小西

包裝 Data

材料＊緞帶（白色）‧金線
花材＊康乃馨3種‧莢蒾‧繡球花

How to Wrap

莢蒾　　繡球花

❶花材剪成適當長度後，接上鐵絲，數朵紮成一束綁成圓形，以花藝膠帶纏住鐵絲。

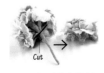

Cut

❷修剪步驟❶的底部（如圖），將綁好的花整理成球狀。作出大小兩個，分別以金色金屬線纏住固定。

❸在大花球上方與小花球下方，以黏著劑黏上緞帶蝴蝶結。以金色金屬線將花球綁在傘柄下方。

…Technic

可愛又出色的康乃馨，來學學簡單的變化技巧吧！

拆開花瓣

康乃馨持久度佳、花瓣也堅韌。即使以鐵絲穿過、或以黏著劑黏合，放上一整天還是很好看。花瓣的厚度適中、便於應用於手作也是其特徵。花朵邊緣的波浪弧度相當討人喜歡，可以好好利用。

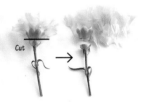

Cut

如圖所示，若切掉花朵下方花托的一部分，就可以輕易地拆開花瓣。

鐵絲的固定方法

因康乃馨花莖直且硬，無法彎折。若想製作成別的形狀，最好先剪掉多餘花莖，並穿入鐵絲。製作充滿設計感的花束時也可以運用這個技巧，就能自由決定花朵的位置，非常方便。

❶

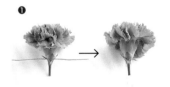

❷

❶ 一般穿入鐵絲的方法。剪下多餘花莖，取數公分鐵絲（＃20），從花托中間穿過（如圖1左），並將鐵絲兩端往下折（如圖1右）。
❷ 以花藝膠帶，從花托根部開始往下纏捲鐵絲。捲的時候不需重疊，不留空隙斜地往下捲。

超水準的呈現・**緞帶&花朵的天作之合**

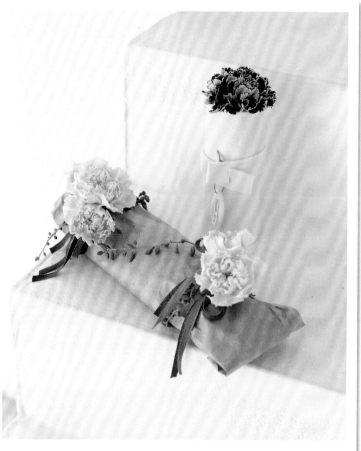

變成夾子與蓋子，花朵也能轉換自如

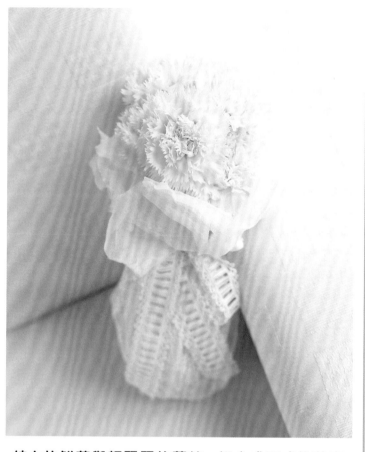

純白的鮮花與輕飄飄的蕾絲，組合成正式的花束

圖片後方的作品是在贈送手帕時，所使用的點子。禮物外包裹一層不織布捲成筒狀，將一朵花插在頂端，感覺更加時髦。而圖片前方的作品，將花形大且結實的康乃馨，變成優雅可愛的夾子。穿入鐵絲後，將花臉的角度朝向正面即可。

花藝設計／山本 攝影／小西

包裝 Data

後方的作品

材料＊不織布（白色）・繩子（咖啡色）・紙張（白色）

花材＊康乃馨

前方的作品

材料＊緞帶3種（紫色・淺咖啡色・深咖啡色）・紙張（淺咖啡色）

花材＊康乃馨2種・綠之鈴

How to Wrap

後方的作品

將不織布與禮物一起捲成筒狀。將標籤穿過條狀不織布，從兩端上下剪開約3cm的牙口後，捲在禮物上固定。頂端插上鮮花。

前方的作品

❶ 準備兩至三枝已穿入鐵絲（參考P.89）的花，並纏上花藝膠帶，再捲上深咖啡色緞帶。以剩下的緞帶在一端打上蝴蝶結。

❷ 依照步驟❶的程序再作一束花。以紙張包好禮物後，以透明膠帶固定。在左右兩端夾上鮮花，調整花臉角度，纏上葉材即完成。

看起來是普通花束，打開一看原來裡面還藏了小禮物……令人驚喜萬分。充滿純潔意味的白色作品，效果相當出色。只使用白色包裝，且花朵邊緣呈現鋸齒狀，搭配蓬鬆純白的蕾絲布料或緞帶，就像穿上晚禮服一樣。

花藝設計／山本 攝影／小西

包裝 Data

材料＊蕾絲布料（白色）・緞帶（白色）・薄紙（粉紅色）

花材＊康乃馨

How to Wrap

攤開布料，將花束放在正中間靠近邊緣處。禮物以薄紙包裝好，放在花束下方。以布料將花束和禮物包裹起來，在開口處繫上緞帶即完成。

花瓣堅韌且耐久的康乃馨，很適合活用其特性。
在裝飾緞帶上加上花朵……哇！真是可愛！
馬上展現不同的風貌，這是康乃馨獨有的玩法喔！

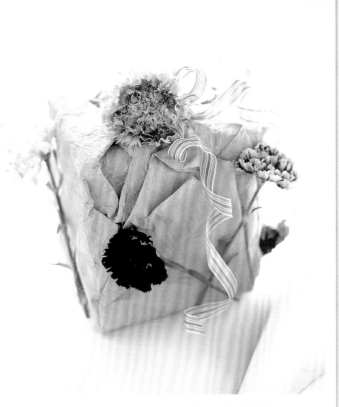

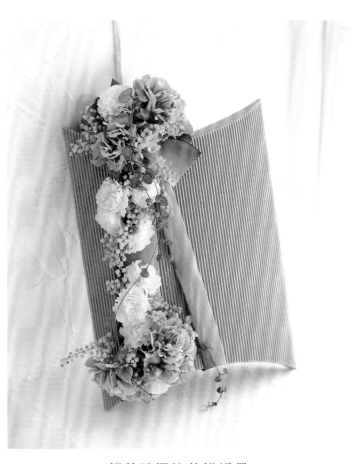

大把地包起來，展現花卉整枝的模樣！

韶華勝極的花樣緞帶

沒有靈巧雙手的手拙族、或是沒時間包裝漂亮禮物的忙碌族，只要運用這招，也能作出完美的包裝。紙張層層包裹的禮物，以銀線纏繞，在縫隙中輕輕地夾入花朵即可。重點有兩個，一是選用適合抓縐或扭曲的紙，二是尋找花色具個性的康乃馨。
花藝設計／いとう 攝影／小西

包裝 Data

材料＊紙張（綠色）‧銀色金屬線‧緞帶（粉紅色×橘色×白色）‧盒子
花材＊康乃馨7種

常見的瓦楞紙盒包裝，只要繫上花朵作成的緞帶，也瞬間鮮豔華麗了起來。選用兩條同色但粗細不一的緞帶，花朵黏在粗緞帶的部分，細緞帶則纏繞在花朵旁展現纖細動人的樣貌。緞帶顏色可搭配花色，看起來就有融為一體的效果。以藤蔓的綠意勾勒出來的線條，更強調出花朵的流動感。
花藝設計／山本 攝影／小西

包裝 Data

材料＊同花色緞帶2種（橘色）‧盒子
花材＊康乃馨2種‧金合歡‧愛之蔓

How to Wrap

❶ 禮物裝入盒中，將包裝紙適度抓縐後，包起盒子。紙張邊緣不需固定，而是以銀色金屬線由上而下纏起來。

❷ 在金屬線的空隙中夾入鮮花，一個面夾入一至兩朵。在盒子外層的金屬線上，打上蝴蝶結緞帶作為裝飾。以手指捲繞緞帶尾端，可呈現自然彎曲的捲度。

How to Wrap

❶ 禮物裝進盒中，粗緞帶直繫、細緞帶斜繫在盒子上。讓兩條緞帶的尾端集中在盒子頂端，繫成蝴蝶結。

❷ 在步驟❶的粗緞帶黏上花朵，上下端多些大朵的花，中間的位置排列小花，在空隙處加上一些金合歡，最後再纏繞些許綠葉。

Chapter 6

輕鬆掌握
超人氣的圓形
「手綁花束技巧」
完全圖解簡單入門

購買喜愛的花材，或是利用庭院中摘下的鮮花，

將花朵紮成花束……是很多人的夢想。

在最後的章節中，將講解超人氣的巴黎風格

圓形手綁花束的作法。

很適合初學者學習，並附有專業技巧的詳盡解說。

只要學會這些技巧，就能成為包裝花禮的高手了！

簡單！
運用手掌
紮出花束的作法

Flower
Wrapping Bible
For Beginner

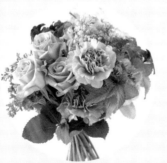

專家獨特的
手綁花祕技
螺旋形綁法

先了解關於「圓形花束」的各種知識 以備不時之需

討人喜愛・且便於擺設
這就是現在最受歡迎的巴黎風格花束

所謂的圓形花束，就是將花綁成圓狀。圓鼓鼓的的巴黎式風格，形狀屬於簡單入門的款式，但要作品出色，就要掌握製作的重點，只要掌握了下列技巧，每個人都可以作出好看的花束。在這裡傳授給你一定成功的七個關鍵。

這就是理想的「圓形」

從上方看

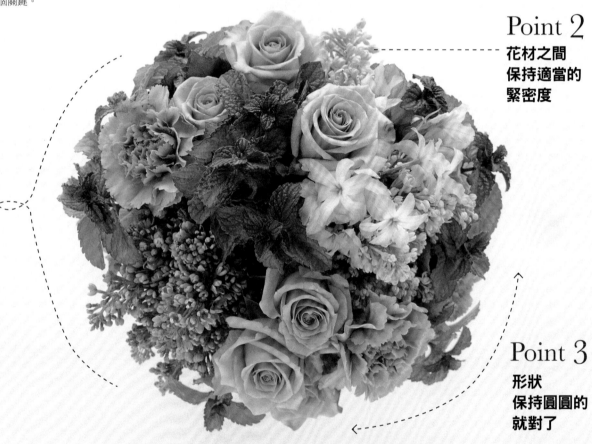

Point 2
花材之間
保持適當的
緊密度

Point 1
首先
挑選花材
非常重要

Point 3
形狀
保持圓圓的
就對了

Point 1

若是只將形狀、顏色相似的花材全都集中在一起，是作不出好看的花束的，但花材還是要取得一致感。就如同上面的花束，若要混合各種形狀不同的花，就要以相同色系以取得協調感。在此情況之下，只要取得「顏色、形狀、質感」其中任一個共同點，就可以彼此搭配。

Point 2

雖然稀疏零落不甚美觀，但如果花材與花材間過於緊貼，效果也不好。製作前必需先思考一下，經過一段時間之後花朵是否會盛開。就讓花朵像是在好心情的狀態中，保持適當的密度吧！

Point 3

圓形花束由正上方往下看的輪廓呈圓形，即使初學者也可以輕鬆完成。挑選適合的花材，讓花束從任何角度都賞心悅目。一邊保持圓圓的形狀，一邊在每朵花裡注入自己想表達的感情。

Point 4

若考慮包裝或插入花瓶後的裝飾，以側面看（P.95）呈半圓形者最為理想。如此一來，包裝時就不用擔心受到紙張摩擦，而導致花材受損，或之後插花不易等困擾。

Point 5

螺旋形的花束，是指花朵散開而花腳呈螺旋狀排列。若確實掌握組合花莖的方法，留意花朵的高度之後再加入花材，作好之後花束將會自然呈現圓狀。

Point 6

確定支點之後，將花莖以螺旋狀放入，即可確實固定花材。這是藉著將全部花莖集中在一個點，形成相互支撐的形狀。正確製作出的螺旋形花束，不僅平衡感佳而且可站立於桌面。

手綁花束的第一課，是掌握如何出色完成的重點。成功的關鍵，首先從仔細觀察專家所製作的圓形花束開始吧！

從側面看

Point 4

**從側面看
稍呈半圓形者
效果最佳**

Point 6

**花朵間
相互支撐，
可以站立於桌面**

2

1

Point 5

**綁好的花莖
形狀會呈現
螺旋形排列**

Point 7

從側面看，花朵與花莖的比例為2：1。這就是讓花束看起來最漂亮的黃金比例。修齊花莖之前，可以先思考一下這個比例。適度的修剪花莖，也會讓花束更容易拿取。

Point 7

**花朵與
手握的花莖
比例為2：1**

Memo

準備綁花束前
先準備好所有材料

開始進行手綁花作業後，其中一手因為要拿著花材，行動較為不便，所以一開始就先準備好所有材料。花材依種類區分，並將水裝入瓶中。不要忘記剪刀與繩子。可以先鋪上報紙墊著，不僅可防止弄髒桌面，後續清潔工作也會比較輕鬆。

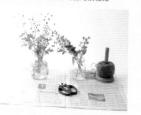

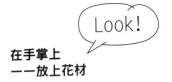
最適合初學者的簡單技巧
將花材放在手掌上操作即可！

對初學者來說也很簡單的綁法，只需將花材放在手掌上面。如果預先了解挑選花材的祕訣
與基本流程，也可增加其他變化……首先從一種花開始挑戰吧！

運用放射狀開花的花材
作出花束的基礎

可以放在手掌上進行的綁法。放射狀開花的花材為一枝花莖上開出許多花朵，不僅增加花束的分量感，在製作花束支點時，也只要使用少量花材就足夠了，因此非常簡單。掌握一種花的運用之後，無論是不同花朵的組合或是多朵交雜，都可以逐步進階完成了。

Look!

**在手掌上
——放上花材**

不是握住花材，而是放置在慣用手與另一手上是作業重點。手掌不需用力，保持往上的姿態（如上圖）。將花材放上之後，姆指彎曲，輕輕支撐花材（如下圖）。此時同樣不需用力握住。製作花束之前讓肩膀保持放鬆，在心情愉快的狀態下開始作業。

難易度　★

使用同種類的花材
以同類型花朵作成的迷你花束

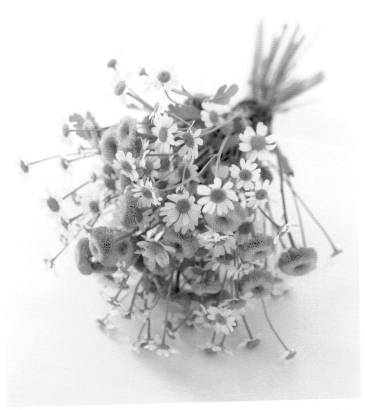

花束DATA

側面圖　　　　俯視圖

花材＊小菊花2種
尺寸＊直徑15×高24cm

作法　p.98

這一束迷你花束，在白色花朵間，夾雜著惹人憐愛的粉紅花朵。實際上是由同一種類但不同品種的花材所組成。像這樣選用形狀相近、性質相同的花朵所綁紮的花束，不但容易決定支點，而且很容易製作。也可以使用同樣的花卉但不同顏色的組合。若為質地強韌的花草，相互稍微繞繞也沒關係。這個搭配最適合用來練習製作手綁花束。

學習重點

◎如何決定花束的支點？
◎將花材放在手掌上的綁法。

放射形花材的選擇
是製作成功花束的最大關鍵

Point

即使都是放射形開花的花材，也有各種分枝
狀態。適合用於手綁花束的花材為花朵集中
在上方者（如圖左方）。若從分枝處就分很
開的花材則不適合（如圖右方）。此種選擇
方法，是完成一束出色花束的關鍵，請慎選
花材。

OK　NG

難易度 ★★
運用不同種類的
放射形花材組合挑戰

難易度 ★★★
以葉材為基礎，鮮花交錯其中
表情豐富的經典作法

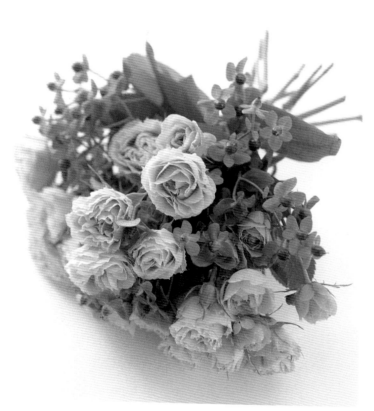

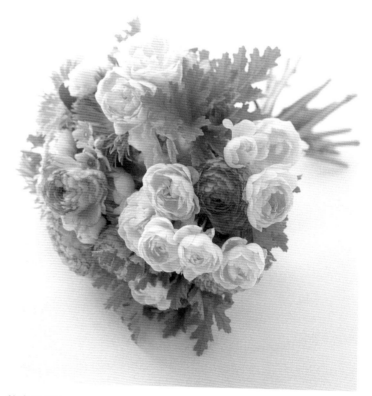

花束DATA

側面圖　　俯視圖

花材＊玫瑰2種‧火龍果
尺寸＊直徑22×高度30cm

作法 p.100

集合了同色系且感覺相近的兩種玫瑰，
搭配質感與形狀完全不同的果實，整體
質感相當好。這個作法讓花朵彼此纏
繞，沒有多餘的空隙。而以紅色的果實
成為點綴，也讓花束更加出色。柔美的
玫瑰之間妝點一顆顆的果實，相互襯托
的效果極佳。

學習重點
◎讓花材之間彼此纏繞……
◎讓花朵與花莖以支點為中心交叉

花束DATA

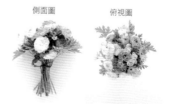

側面圖　　俯視圖

花材＊玫瑰‧芳香天竺葵‧陸蓮花‧非洲菊
‧日本藍星花
尺寸＊直徑26×高32cm

作法 p.102

當作基礎的素材並不限於花朵。這束花
以芳香天竺葵的葉子為基礎，交雜兩種
不同色的花朵讓花束顯得更大器，更能
展現繁複的面貌。並運用放射形開花的
藍色花材，在此可營造出粉紅色系花束
的色差。精心配置的葉材，組合出不一
樣的風情，更能顯出花朵的浪漫氛圍。

學習重點
◎以多樣的花材，讓花束顯得更大器
◎將單枝開的花材加入花束的方法

以迷你花束來掌握手綁花的基礎技法

對齊支點
——疊放在掌心
即可完成

p.96

花材
a小白菊（Single Vegmo）4枝
＊將1枝切分成3至4枝後使用
b小菊花（雞蛋粉紅）3枝

準備 配合花束尺寸，決定支點，剪掉下葉

1

Check!

配合想作的花束大小尺寸，決定花莖交叉的支點。以開始分枝處作為支點，去除支點下方全部的葉子。

去除葉子時，以手指夾住葉片根部附近，邊扭邊往下拉即可。若直接用力拉扯，可能會扯下花莖表皮，請特別注意。

2

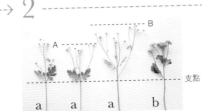

將已經決定支點的花材一部分並列。決定支點時，像圖中的A與B一樣分出高低差的位置。小白菊也使用已切分枝後的部分。

＊圖片中的ab…請對應花材DATA中的ab。
＊學習過程中為了方便分辨花材，各以彩色的花藝膠帶纏捲在花莖上。紅色表示第一枝，粉紅色表示第二枝，淺藍色表示第三枝，白色表示第四枝，咖啡色表示第五枝。

手紮花束 支點一定要固定，一枝枝往身前放置。

3

Check!

NG

掌心朝上，在掌心放上第一枝小白菊a。此時支點的位置在食指的根部附近。

緊握住花材是不對的作法。輕輕張開掌心，著重於放置這個動作。如果快滑掉時，以拇指輕輕按住即可。

4

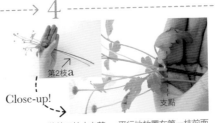

Close-up!

將第二枝小白菊a，平行地放置在第一枝前面（若遇花莖彎曲，則讓花朵的部分平行）。此時支點的位置，務必與第一枝相同。

5

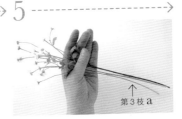

放上第二枝小白菊a。與第二枝一樣，放在步驟4的前方。此時依然輕輕按著拇指即可。只要支點沒有滑掉，就不會有問題。

6

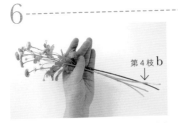

依照步驟4至5的要領，第四枝放上粉紅的小菊花b。後面加入花朵的位置，比之前放的花朵還前面一點也OK。

7

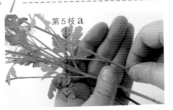

第五枝是小白菊a。這裡也是從支點的左邊放入，將花材加在步驟6的前方。若花的部分平行放置，當選用到彎曲的花莖無法平行時請不用介意。

8

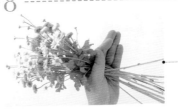

Check!

依照小白菊a三枝→粉紅的小菊花b1枝→小白菊a兩枝→粉紅的小菊花b一枝→小白菊a兩枝的順序逐一放上。預留調整花束形狀的花。

預留一些花材，作為最後調整修飾之用。這次留下四枝小白菊a，作為補充圓形花束不足之用。

整理形狀　從上方往下看，作出圓形

9

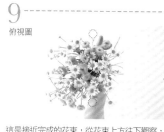

俯視圖

這是接近完成的花束，從花束上方往下觀察，確認整體形狀。輕輕圈起拇指與食指支撐花束。稍稍從圖上右邊的上下圓圈位置，補足花材不足處。

Check!

OK　　**NG**

抓住直立花束的訣竅，只需以拇指與食指作成圓圈，再抓住花材即可（如OK圖）。若以全部的手指握住，會使支點容易滑掉（如NG圖）。

10

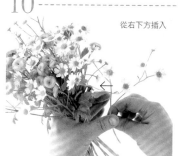

從右下方插入

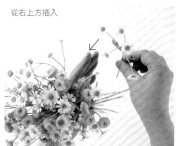

從右上方插入

以拇指與食指鬆鬆地拿著花材，在需要補充的空缺處，分別補上小白菊a。加入時高度略低，讓側面呈現出半圓形的輪廓。

11

以從上往下的角度整理之後，補花完成。以剪刀修齊花腳長度。不要忘記花與莖的黃金比例為2：1，修剪得當會使作品更加自然。

完成　以麻繩在支點處打結，固定花材

12

準備約50cm的麻繩。將麻繩穿過拿花的拇指下方，此時整理麻繩的長度，將身前的麻繩調整到與花莖等長。

13

以拇指固定麻繩，以繩子纏繞花莖三圈。纏繞的位置，在支撐鮮花的指頭上方，也就是支點的上面。

14

以麻繩將花束稍加固定後，以左右手抓住麻繩兩端，打出蝴蝶結。此時若綁得太緊會傷害花莖，請輕輕打結即可。

15

完成了！因為小白菊a為主花，所以小白菊的位置在粉紅小菊花b之上。只要稍微賦予花材高低差，花朵的表情就會更生動。

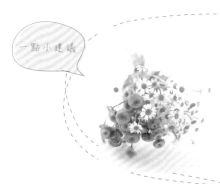

一點小建議

加入花材的順序不同
形象也會改變

基本綁法以白花為主，再逐一加入粉紅色花朵。完成後，就成了白色鮮花點綴些許粉紅的花束。但是只要試著改變花材加入的順序之後……改為「白花分量的一半→全部的粉紅花→剩餘的白花」，就變成完全不同形象的花束。

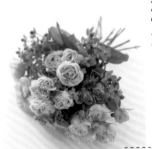

加上果實
當作點綴，
更有變化感

p.97

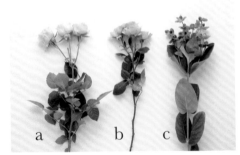

花材
a玫瑰（Antique Lace）3枝
b玫瑰（Orange Dot）5枝
c火龍果 4枝

準備 — 一邊考慮高低層次，一邊決定支點後，去除下葉與刺

1

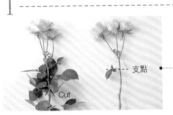

若是將附有花朵的分枝處當作支點，完成的花束會較小，所以以分枝處之下附有葉子處為支點。首先先去除支點以下的葉子或刺。

Check!

玫瑰◆以指頭扭轉葉柄，去除下方的葉片。將拇指頂住花刺向外推倒，即可輕鬆取下花刺。

火龍果◆因葉片為左右對稱，所以以拇指與食指夾住花莖，從上而下用力往下滑，就可輕鬆取下葉片。

2

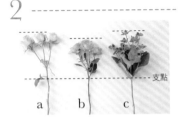

對齊各花材的支點。這束以玫瑰（Antique Lace a）為主的花束，位置設定高者為玫瑰。這是為了以支點為中心綑綁花束時，所安排的高低層次。

手紮花束 — 以支點為中心，花臉靠近身體，花莖在後，傾斜交叉

3

掌心朝上，將玫瑰a放在掌心。支點在食指的指根處，輕輕地彎曲拇指扶在其上，就不會滑動，可以順暢地作業。

4

第二枝是玫瑰b。像填滿步驟3的空隙，讓花朵彼此緊靠。讓花臉在第一枝前、花莖在後，在拇指下方交叉。

5

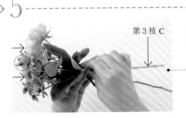

第三枝火龍果c也一樣。插在步驟4的花（如上圖的→與→）之間，露出紅色果實。此時也是果實在前、花莖傾斜在後，讓花莖彼此交叉。

Check!

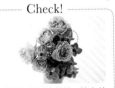

藉著加入新的花材，讓之前所組合的花材之間，綁起來沒有空隙。玫瑰與玫瑰間的稀疏空隙，也如本圖步驟一樣補滿。

6

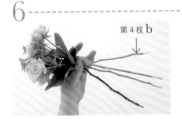

使用一樣的要訣，加入第四枝玫瑰b。手掌若因太滿而不太能抓牢時，以拇指與食指撐住，若食指無法合起時則改用中指。

7

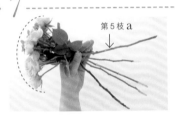

同樣加入第五枝的玫瑰a，因為在固定支點的狀態下重疊，所以花束目前看起來像展開的扇形，有漂亮的弧度。

8

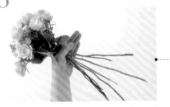

依照c→b→a→b→b順序，逐一加入花材。連續使用一樣的花材時，以高低兩枝為一組。留下少量調整用的花材後，便大致完成。

Check!

果實往上伸長的火龍果，加入花束後會很特別。藉著保留的調整用花材讓花束更好看，在此留下兩枝。

整理形狀　在重點位置，加入果實裝飾

9

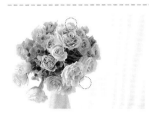

掌心上的花材大致放妥後，稍微施力以立起花束。從上往下看，確認形狀是否完美。在圖中以右上方與右下方處較為稀疏。

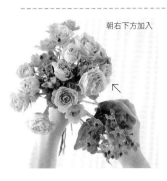

朝右下方加入　　朝右上方加入

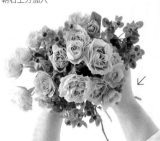

以略低於玫瑰的位置，加入兩枝預留調整用的火龍果。將果實凸出的部分往花束中間擺放，使花束成為漂亮的圓形。綁妥後以拇指與食指撐住支點，以剪刀修齊花腳。花朵與手握的花莖比例為2：1。

完成　固定支點

11

讓麻繩穿過支撐鮮花的拇指下方（約50cm）。此時身體前方的麻繩，應與花莖同長。讓較長的一頭，纏繞花束支點位置三圈，再打上蝴蝶結。

也可以使用橡皮筋固定花材

❶選一枝堅韌的花莖，將橡皮筋套入花莖，往上拉至握住支點的指頭下方。

❷拉開橡皮圈，一圈圈地纏住全部花莖（以兩圈為準，纏到確實固定為止）

❸以橡皮圈的一端，掛在步驟❶的花莖上。

❶

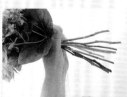
❷

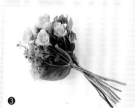
❸

Memo

一點小建議

將花材像玩遊戲一樣組合起來

放射狀花材的組合方式就像拼圖一樣，先觀察花材的形狀，再選擇適合的位置放入最為重要。例如一枝花上開了四朵花，但只剪下其中一朵，因為這一朵可能更適合加入之前所組合的花束之間，所以要適時地觀察花朵的生長樣貌。

固定大型花束的技巧

Memo

對初學者來説，幫大型花束繫上繩結固定，是最後階段最難的一步。此時可利用桌角邊進行作業。將花束的一部分靠在桌角邊，在被支撐的狀態下，就可讓花束固定，輕鬆地完成作業。

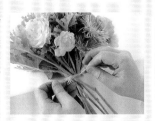

混合各式花材，向經典款的花束挑戰

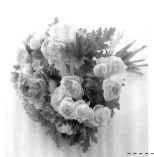

以葉子為基礎
將單朵開的鮮花
逐一加入其中

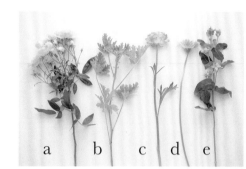

p.97

花材
a玫瑰（Old Fantasy）4枝
b芳香天竺葵 5枝
c陸蓮花 5枝 ＊基本花材
d非洲菊 5枝 ＊基本花材
e日本藍星花 3枝

準備　以玫瑰的支點為準，處理其他花材的下葉

1

Cut　支點

為了完成大的花束，將花材的支點，設定在低於Step2-1、2-2的位置。首先取下支點以下的葉片與花刺。

2

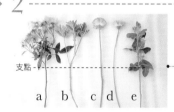

支點
a b c d e

以玫瑰a的支點為準，估計基本花材的大約長度，去除多餘的葉片。一邊將未分枝的基本花材綁起來，一邊調整高低層次。

Check!

Cut

基本花材◆與放射形花材並列，若有低於支點的枝葉請取下。

日本藍星花◆在枝葉切開處會流出白色汁液，以紙巾擦拭後，保持乾淨即可。

手紮花束　一邊確認花材排列順序＆方向，一邊以支點為中心排列

3

b

將芳香天竺葵b放在手掌上，支點放在食指根部。將拇指輕輕彎起固定，花材就不會滑掉，可以順利作業。

4

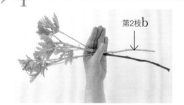

第2枝b

放上第二枝芳香天竺葵b。放在第一枝的前面，花莖傾斜在其後。重疊於食指根部的支點上，讓第一枝與第二枝交叉。

5

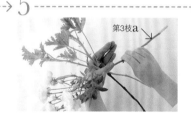

第3枝a

第三枝玫瑰a，疊放在步驟4的支點。作法也與步驟4相同，花臉在最前方，花莖傾斜在後，請確實記住這一點。

6

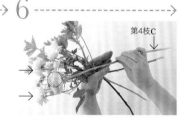

第4枝c

第四枝放上陸蓮花c，將花臉部分放入放射形花材的花之間（圖中的→與→之間）。但花莖傾斜於最後面。

7

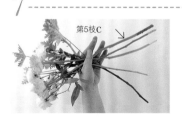

第5枝c

第五枝也是陸蓮花c，與步驟6的陸蓮花都稍稍改變放置高低以展現層次感。花臉放置處比步驟6更前面。此時的重點在於融入步驟5的花材之間。

8

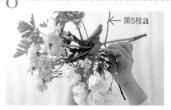

← 第5枝a

因為加入基本花材，使花材間更加緊密排列。第六枝為玫瑰a，一邊確認位置，一邊讓花朵相互疊放在步驟7上面。

9

圖片中已插入第六枝。以同樣的作法，繼續加入c→日本藍星花e→非洲菊d兩枝→a→e→c兩枝→b。請注意不要讓支點滑掉。

Check!

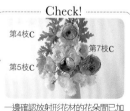

第4枝c
第7枝c
第5枝c

一邊確認放射形花材的花朵間已加入基本花材，一邊進行作業。藉著並列各種花材，讓花束的表現力更加豐富。

10

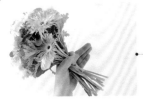

在第十六枝的藍星花e之後，連插三枝非洲菊d就大致完成了。為了讓基本花材顯露出存在感，可以將每種花材組群式地集合兩至三枝後再插入。

Check!

留下調整分量的花材，為玫瑰a一枝、芳香天竺葵b兩枝。因為要整理花束的輪廓，使用具分量感的放射形花材最適合。

一點小建議

以基本花材作出層次感 花束的表情將更加豐富

基本花材可以隨意調整高度。善於利用此特點，就是花束的成功祕訣。持續加入基本花材時（步驟6至7或9的階段），也一邊調整高度作出層次差異。藉著高度的變化，每一朵花的表現都將更顯眼耀目，也給人熱鬧的感覺。

整理形狀　以放射形花材整理成圓形，進行最後的調整

11

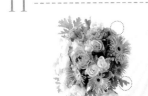

這是幾乎將所有花材都加入的狀態。在放射形花材內也插入基本花材。接下來在右上及右下方補上花材，將花束調整成圓形。

12

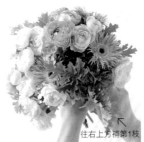

往右上方補第1枝

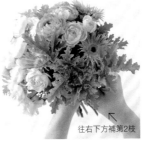

往右下方補第2枝

首先從右下方開始。加入兩枝芳香天竺葵b，將花束形狀整理成圓形或半圓形。此時將葉片前端的葉尖，朝向花束中心點插入，是讓花束形狀美觀的訣竅。

13

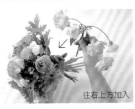

往右上方加入

接下來，在右上方補一枝玫瑰a。沿著花束的圓形輪廓，尋找適當的位置再補上。因為花材有不同的長相，可以試著擺放找出適合的角度。

14

一邊維持圓形輪廓，一邊觀察花葉的角度再補充，成品如圖所示。保持以拇指與食指撐住支點，以剪刀修齊花腳。以花朵：手握的花莖＝2：1的比例修剪。

完成　在支點處打結

15

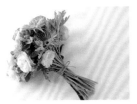

以麻繩（約50cm）穿過支撐花束的拇指下方。此時，繞到前方的麻繩長度與花莖等長。以麻繩較長的一端，在花束支點繞三圈之後，打成蝴蝶結。

請注意角度 調整專用的花或葉

如果要讓花束輪廓成為圓形，在最後調整時，花葉的插入位置就變得很重要。想要掌握這一個訣竅，可以先實際試著搭配。先在需要補充處確認一下位置，再加入花葉搭配。無法作成圓形時，可以改變花材角度再試一下，找到適合的角度再插入。

Point

花材或果實

NG

葉材

NG

若是花莖曲線與花束側面太過緊密貼合（如上圖），花或果實就會突出圓形輪廓外（同下）。

若插入時讓葉片尖端朝外（如上圖），凸出的葉尖就會破壞花束的圓形輪廓（同下）。

終極花束技巧，
完美的螺旋形綁法

效果自然且形狀不易崩壞的螺旋花腳花束，是專業愛花人必學的技巧！
以下將仔細地講解螺旋形綁法的作法，
讓人更能享受製作花束的樂趣與成就感喔！

將花莖組成螺旋狀
是螺旋形綁法的基礎

所謂螺旋形綁法，是將花束組合成螺旋狀的技巧。例如在鍋中放入一束義大利麵時，以360°所展開呈現的理想螺旋形狀。但花束與義大利麵不同的點，在於要一枝枝地逐一加入，而最初三枝花材的組合最為重要，只要作好支點，接下來就沒有既定的順序。首先從手的形狀開始學習吧！

Look!

以手代替花器
將花材束在手中

從後面插
花束的支點
從前面插

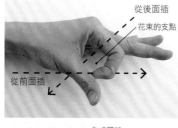

拇指彎曲　作成圈狀
伸直三根手指

製作手綁花的組合方式，與插入花瓶中時相同。以拇指與食指作成的圈狀作為花束支點，支撐住呈螺旋狀緊密契合的花莖。若其他手指也圈縮起來，花莖就無法伸展，也作不出螺旋形狀了。

＊螺旋形綁法的原理＊
在花器中插花與製作花束的
原理是相同的

花朵插入瓶口小的花器中，蓬鬆地展開（如圖左）。這是以花瓶中間細窄部分作為支點，讓花莖沿著花瓶內側傾斜，所呈現出的螺旋狀。將花材握在手中時（如圖右），也是同樣的原理。可以將手想像成花瓶，而拇指與食指是花瓶細窄的部分，手掌是瓶身，這樣聯想應該就比較容易明白了吧！

插在花器內	束在手中

只需直接放進去，
花莖就自然呈現螺旋狀

花束組成螺旋形
就不容易散掉

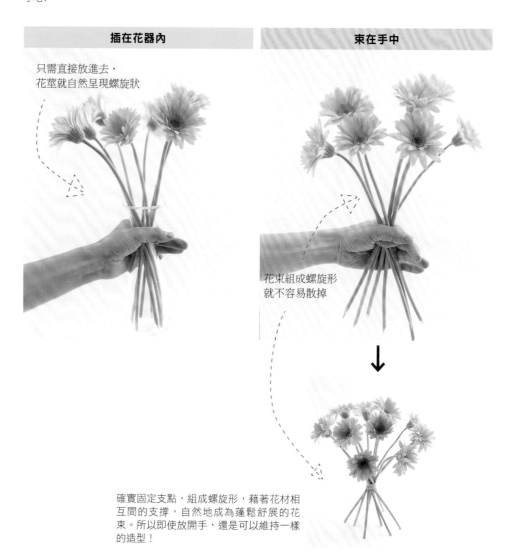

確實固定支點，組成螺旋形，藉著花材相互間的支撐，自然地成為蓬鬆舒展的花束。所以即使放開手，還是可以維持一樣的造型！

＊螺旋形綁法的基礎＊

重疊成像風車的形狀，前三支是左右成功的關鍵。

使用不同顏色的棒子，按照順序，並進行定點觀測。要作出從上方看起來像是風車的形狀，最少要使用三支棒子，兩支會搖擺不定，而三支棒子交叉形成支點，就可以穩定地相互支撐。之後若有不足處，再逐一加入棒子，此為操作的要訣之一，先好好地研究一下插入的位置與重疊法吧！

俯視圖　　　　側面圖

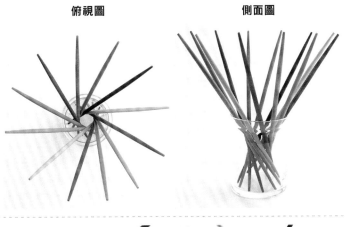

螺旋形綁法的作法

1

首先，第一支（紅色）從花器的右上角插入，接著從左上角插入第二支（黃色），第二支的位置在第一支的前面。這樣的重疊方式如果出了錯，就很難作出螺旋的形狀了。

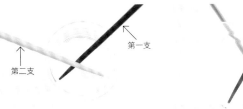

第一支
第二支

2

第三支（藍色）從花器的前方插入，從第一支和第二支的交叉點右邊穿過。從上面看的話，三支應該像往同一個方向旋轉般排列著，而三支棒子交叉處，就是支點。

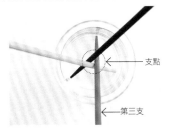

支點
第三支

3

配合旋轉的方向，第四支（綠色）加入紅色棒子與黃色棒子之間。像是從左後方穿過般，插入支點的左側，隔開了紅色和黃色的棒子。

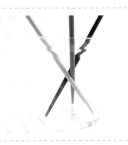

第四支

4

第五支（淺綠色）就從紅色和藍色之間插入吧！從花器的右前方插入，穿過支點的右側，隔開紅色與藍色的棒子，加入螺旋之中。

第五支

5

第六支（橘色）插入黃色與藍色之間。從花器的左前方穿過支點的左側插入，隔開了黃色與紅色的棒子。之後只要順著螺旋轉動的方向，隨時都可以加入新的棒子。

第六支

Point

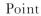

不管從哪裡加入，都要順著螺旋轉動的方向前進。

在螺旋綁法中，在順序中保持一定的方向非常重要。若往反方向插入中，將會無法被編入支點，而不能相互支撐，展開之後也不平均。若保持正確的順序，即使試著輕輕按住支點，棒子自然轉動，地方就會空出來（OK）。另方面，若插入順序相反，只要稍加碰觸，就會散掉（NG）。

螺旋保持一定的行進方向，是非常重要的。反方向插入的棒子，支點不相同，螺旋的旋轉就會受阻而無法前進，散開的模樣就不均勻了。如果是順著旋轉的方向加入棒子，棒子一插入旋轉的支點，其他的棒子就會騰出空間給新加入的棒子（如OK圖）。但若與旋轉方向相反，錯開了旋轉的支點，沒有可以插入的空間，就無法形成螺旋狀了。

OK

NG

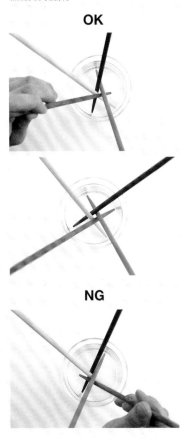

＊開始實際操作＊
先組合容易處理的花材
再加入喜歡的主要花材

花材比棒子更容易操作，因為棒子只以一個交
點彼此支撐，而花材因為緊密交纏，支點就不
易滑落。在此先組合分枝多的花材，再將喜愛
的花（想當成主花的花材）加入。最後加入點
綴用的花材，使整體更具分量感，也更美觀。

花材
a 火龍果　　＊點綴花材
b 松蟲草　　＊主花
c 斑葉海桐　＊填充花材
d 小白菊　　＊填充花材（當作螺旋形綁法的框架）

準備　綑紮花束前先整理葉子

1

Cut

決定綑紮的支點後，取下支點以下的葉片（如
圖右側）。支點下的分枝（如圖左側），則剪
下備用。

一點小建議

手綁花束時
務必保持垂直

手綁花束時，花束要保持與
地面垂直。若以傾斜的狀態
進行，有時花莖打滑脫落、
有時花材位置改變，都容易
造成花束散開。補充新的花
材時也很容易傾斜，請特別
注意。

手紮花束　使用填充花材，插入主花

2

俯視圖　　　側面圖

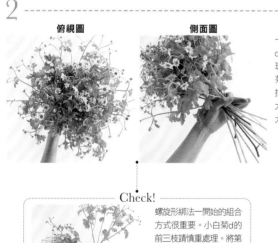

一開始取三枝小白菊
d。之後依照順序，將
斑葉海桐與剩下的小白
菊組成圓形，這就是支
撐主花的基礎。此時的
大小也是花束完成時的
大小。

Check!

螺旋形綁法一開始的組合
方式很重要。小白菊的
前三枝請慎重處理。將第
三枝插入前兩枝的交叉點
後，三枝一起相互支撐。

3

俯視圖　　　側面圖

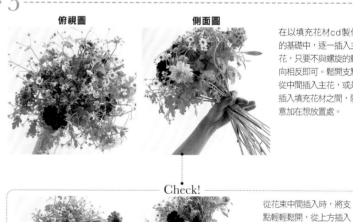

在以填充花材cd製作
的基礎中，逐一插入主
花，只要不與螺旋的動
向相反即可。鬆開支點
從中間插入主花，或是
插入填充花材之間，隨
意加在想放置處。

Check!

從花束中間插入時，將支
點輕輕鬆開，從上方插入
（如圖左）。若張開拇指
與食指，也可以從外側補
充花材（如圖右）。

以拇指托著支點
以方便綁花

伸直三根手指，拇指與食指時而鬆開、時而緊握……手好像快抽筋了！那是因為多以食指支撐（NG）的緣故。可讓拇指托著花束比較輕鬆（OK）。這樣一來即使鬆開指圈，花束也不致搖晃，而且便於加入花材，而其餘三隻手指自然張開即可。

Point

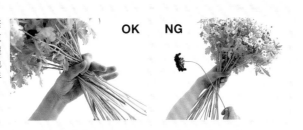

OK　NG

加上裝飾　最後加入點綴花材，作為裝飾

4 - →

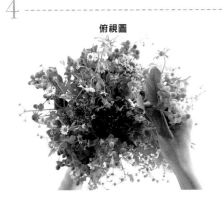

俯視圖

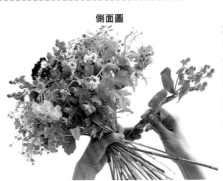

側面圖

點綴的花材為火龍果a，在此擔任襯托主花的任務。與主花的形狀與質感都大不相同，所以只要少量就能發揮效果。直接在松蟲草b旁加上一些火龍果的果實，不要集中在一處。切記螺旋形綁法的順序，不管前面、後面或上面皆可自由地加入其中。

完成　支點處綁上拉菲爾草，固定花材

5 - - - - - - - - - - - - → 　6 - - - - - - - - - - → 　7

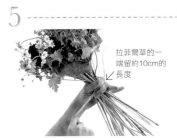

拉菲爾草的一端留約10cm的長度

以拇指及食指緊握花束支點，再加上中指。拉菲爾草稍微沾濕，夾在食指與中指之間。沾濕的拉菲爾草會更加耐用。

左手拿著花束維持不動，右手拉著拉菲爾草的一端開始纏繞花束的支點。如果製作大型花束，這個方法比較容易固定花材。

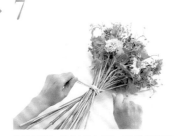

纏繞三圈後，將花束放在桌上。兩手各執拉菲爾草的一端，牢牢地打結，再修剪花腳即完成。

讓花束 & 包裝更出色的素材

只要深入了解這些材料,你也會成為包裝高手!

雖然都稱為紙張或緞帶,但是實際上有各種不同種類的素材、顏色與圖案變化。
在這裡所介紹是市面常見的產品。可以依用途來選擇,這樣就是真正的包裝高手了!

不織布
如布料般柔軟耐用,
也適合呈現立體效果

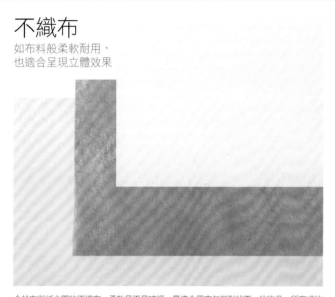

介於布與紙之間的不織布,柔軟且不易破損,最適合用來包裝形狀不一的物品,所完成的作品具有蓬鬆感。但因沒有彈性,建議與玻璃紙一起搭配使用。

蠟紙
蠟的滑潤質感
與縐紋的微妙反差極搭

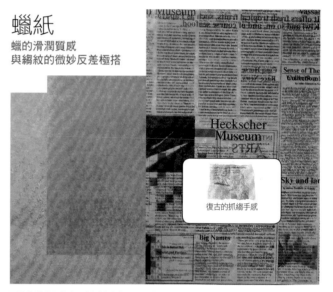

復古的抓縐手感

因為讓蠟滲入其中,所以略帶半透明的光澤,並且可防水。抓縐之處會浮現殘留的蠟紋路,呈現出獨特的氛圍。

和紙
質感細膩,講究
高格調的質樸效果

有的加入花瓣或金銀箔,也有抓縐加工的產品,細節充滿質感是它的特點。手感凹凸,色調溫暖,除了和風造型,也很適合各種包裝風格。耐用的紙質會令使用者非常開心!

薄紙
顏色豐富,適合重疊使用
創意無限!

可以疊放使用,透出下方
紙張的顏色。

紙張不但薄而且很柔軟。可以作出縐褶營造另一種風味。視作品的需要,可充當保護的材料也可當成外包裝紙。色彩具有很適合搭配花材的中間色調,也有各種花紋的種類。

包起花束並加以保護的包裝紙，因為面積大，所以與花材的協調感相當重要。顏色與圖案是一定要注重的，而透明或縐褶等富有獨特風味的款式，如果好好善用這些素材的特性，就可以創造出實用與美感兼具的作品了！

花紋紙
依照花材進行搭配
會使花束更有個性

色彩鮮豔的圖案效果並不亞於花朵。可添加花束中所沒有的顏色，或讓圖案搭配花材，藉著組合達到雙贏的效果。

牛皮紙
底色為咖啡色
流行的印花仍帶著樸素的感覺

常用於郵寄或打包等工作的未漂白紙張，堅韌且不易破損，微微的縐褶感也很有魅力。有印花的款式，因為印染面也會透出原本的咖啡色澤，沉穩色調相當迷人。

縐紋紙
利用縐紋
蓬鬆、柔軟地包起來

抓縐的紙張，保護力很好，而且縐褶的方向容易改變，適合用來包裝筒狀物。雙面的款式內外為不同色彩，反摺運用也很有趣。

玻璃紙
可緊密地保護花材
有透明、也有具圖案的款式

玻璃紙透明具張力而且不透風，在看得見花材的狀態下包裝，可以達到保護花束的效果。除了透明款式，也有水果或幾何圖案，花色相當豐富。

網紗
可輕輕地疊合
具柔焦效果

蓬鬆地覆蓋在花束上，提昇華麗感

具張力與彈性，形狀也隨心所欲。如果包裝時披在花束上，就可以完成透明柔軟又深具存在感的作品。網紗有用天然素材作的，也有加入金線或銀線的。

Column1
買一整捲包裝紙
因為分量多
可以更自由運用

買一捲好像會剩下很多？但包裝時只會剪下需要的部分，其實損失並不多。像是具有防水功能的蠟紙，綠色或咖啡色系就非常實用。

絲絨緞帶
古典的氛圍
充滿高級感
柔軟而且手感滑順。只要繫上絲絨緞帶，就給人正式的印象。只露出一點點也深具效果，也可對摺後用於花束上。

沙典緞帶
充滿光澤＆張力＆華麗感
是包裝時的基本配備
沙典緞帶是包裝製作時的必備材料，顏色變化豐富。適合搭配具有強烈印象的花束，作成彎曲或摺疊等形狀，很容易就完成了。

紙繩
直接使用或攤開使用
利用紙繩讓技巧更上層樓
以薄紙扭轉成繩索狀。可以直接繫結，攤開後也可以當作緞帶使用，或作成花朵裝飾。

隨手可得・增加華麗感
各種繩帶
帶子可以綁住花束，纏在外側，也有增添華麗感的效果。若是多幾道手續，也可以如同裝飾品一般為花材增加存在感。帶子不只限於繫結，只要改變思維，抱持著玩心，就可以盡情地揮灑創作喔！

歐根紗緞帶
鬆軟而透明
就像芭蕾舞者的短裙
特徵為具有透明感、薄薄的質料與光澤。有時可作成繩索狀，或可層疊使用，打成蓬鬆的結之後，看起來就像花朵一樣，展現出柔美的氛圍。也有如圖中加工作出縐褶的款式。

蕾絲
夢幻纖細
想營造浪漫感就使用它！
紋理纖細的蕾絲緞帶。價格較高，但深具浪漫感，很適合運用在婚禮或重要的場合。

棉織帶
自然的質感和顏色
適合對應樸素的花材
100％純棉質感，充滿輕鬆感與自然的色調，很適合搭配野花所紮的樸素花束。可取足夠長度用於繫結，或組合幾條一起使用，展現出華麗風。

三股繩
豪華的西式風格
或高格調的和風包裝都很適合
以極細纖維結合成繩索狀，具光澤，顯色漂亮，雖然較細但有豪華感，用於西式或日式風格都很適合，直接捲上幾條作為裝飾，效果就很棒了！

鐵絲緞帶
可以作出圓圈形狀
的立體效果
在兩端皆嵌入細鐵絲，因此可以自由自在地製作出立體的造形。有方格花紋、印花、透明紗等素材或圖案，變化也很豐富。

Column 2
也可這樣作
將鐵絲
拉開使用

將鐵絲當作一條線拉開，單手就能捲出縐褶。將縐褶作成花的形狀，或當作荷葉邊。只要動動腦就有更多的玩法。

塑膠緞帶

捲曲的動感
纖細卻充滿存在感

薄且具張力，可直接使用，也可運用剪刀刀背勒住緞帶或以刀刃層層捲繞，作出捲曲感。使用時若長度較長、或幾條一起使用，就可展現不一樣的感覺。

波浪形金屬線

金屬獨特的光澤
展現不同氛圍

充份利用金屬線的閃耀光澤，用來纏繞花束也非常出色。經過捲成線圈狀加工，拉長後具有微微的波浪狀，閃亮的反射感相當華麗。

包鐵絲紙繩

以色彩豐富的包鐵絲紙繩
作出喜愛的造形

以鐵絲穿過紙繩狀的紙芯製作而成。不管彎曲或扭轉，都可以自由造型，除了可以運用在繫結之外，也可作為裝飾纏繞，或當成固定卡片之用。

Wrapping Goods Catalogue

珠飾緞帶＆金屬線

閃亮的裝飾
在花朵間耀眼動人

在緞帶或金屬線上添加珍珠或串珠等裝飾。繫在花束上，或纏繞於花朵之間，以裝飾方式點綴其上，營造出特別的風情。

ZEN CORD 花紙繩

時髦地運用
西洋色彩的花紙繩

以金屬色或紅白色膠帶，纏在硬質地的紙芯製成的花紙繩。兼具日式氛圍與時髦的華麗感。結合數條緊緊地綁起來，相當時尚呢！

拉菲爾草

天然的氛圍
最適合綑綁花束

以酒椰葉乾燥製作而成。因容易順著纖維裂開，可以將其沾濕，增加柔軟與強韌度，最適合用來綁花束。也有以紙為原料作成的拉菲爾草紙繩。

夾子＆花插
兼具留言與裝飾功能 隨興的魅力

將附有支架的花插或夾子放在花束中，除了裝飾也可用來固定卡片。若讓留言卡融入花朵之間，整體會更加協調，也令人印象深刻。

與人造花相同的支架，適合單獨裝飾，在粗魚線前端裝飾珍珠搖曳生姿。插在花間就像樹木的果實一般獨特。

以鳥類羽毛所製成，像花材般插入花束裡，更增添了幾分優雅氣息。集中數支後放入花束中，不但大幅增添豪華感，也完成極具個性的作品。

心形花插。木製的材質分量很輕，感覺不會太搶眼，插在花朵間就相當融入其中。

背面附有夾子，可以用來夾住留言卡片，感覺很可愛吧！

有蘋果等花樣的木製小洗衣夾，可以夾在包裝紙上或夾住留言卡片，也可以將卡片固定在花莖上喔！

附有彈簧與支架的白鐵製葉片，可以直接寫上留言，此外也有金色或心形的產品。

施華洛世奇水晶裝上支架，插入花朵間有閃耀奪目的效果。也可以剪掉支架部分，將水晶黏在花瓣或葉片上。

花束支架
即使技巧方面還不夠純熟 也可以作出圓形的花束

要將太粗或彎曲的花莖綁好，需要一定的技巧與經驗。但若有輔助工具，只需插入其中就能輕鬆綁起來，也可以直接插在瓶中。

在鐵絲框架上纏繞麻質纖維而成。手感自然，適合搭配乾燥花或不凋花使用，也有白色或綠色的產品。

附有輕飄飄的羽毛環，像是天使的光圈一樣。結實的框架，也兼具保護花束的功能。因為具有高級感，很適合用於新娘捧花。

手提袋

專為花束設計的袋子 穩定度佳，方便移動

運送花束是件大工程。若是橫放可能會受到擠壓，直立著移動則意外地沉重，容易讓人疲累。所以可以收納得恰到好處的袋子，是不可缺少的道具之一。

袋子因為側幅較寬，收納或裝入較長的花束時，都不易破損。且呈半透明狀，看得見花材的色彩，在運送途中也能一邊展示。

三角柱形的袋子，底部呈三角形。適合收納圓形物體，穩定度也不錯，放置花束或盆栽等都不易傾倒，造型也適合直接擺飾。

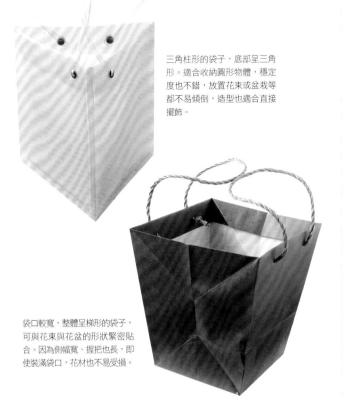

袋口較寬，整體呈梯形的袋子，可與花束與花盆的形狀緊密貼合。因為側幅寬、握把也長，即使裝滿袋口，花材也不易受損。

超好用的雜貨&工具

專為保水與保鮮所設計 先進的專用道具

補充足夠水分的同時，絕對不能讓它滲漏出來。以下這些保水用品，可以滿足各種不同需求。此外，也有保鮮專用的貼紙，花藝專用道具一直日新月異的進步中。

鮮花用保水紙巾，由複合纖維製作而成，相較於一般紙巾，具有超強的保水力！而且紙質柔軟、伸縮力強，可以緊密貼合花莖。

含有切花延命劑的貼紙。只要放入水中就可溶出延命劑，可以使水質潔淨，延長花材持久度。與花束一起送人，即可延長賞花時間。

吸水管依長度、粗細分成許多種類。只要注入水後蓋上橡膠蓋子，就能保持密封，適合花莖較短或單枝的花朵保水之用。

這是一種出色的產品，袋中含有保水用的凝膠，並預先摻入切花延命劑。只需將袋口剪開、插入花莖後綁住袋口，就可以充分保水，並且有保鮮的效果。

Column 3

包覆外側的 透明袋子 也進入功能性時代

也具有功能性的透明包裝材料。有的可促進袋中產生負離子、延長花材持久度（左），也有的以玉米為原料，使用後可於土中自然分解（右），各種材料與道具都持續發展新功能中。

封面・封底・P.4至P.5所出現的花束
包裝方法大公開

→封面

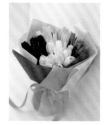

將五種不同色彩的紙張疊成條紋風

材料＊薄紙5種（淺粉紅色・深粉紅色・黃色・橘色・白色）・緞帶（藍色）

花材＊鬱金香5種（白色・紫色・黃色・橘色・粉紅色5種顏色）

包裝方法

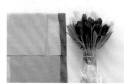

1 將花束作好保水程序。摺疊各色紙張，摺紙時褶線向外。

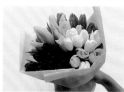

2 將紙張褶線朝上，讓紙張沿著花束慢慢地疊合。花朵與旁邊的紙張採用不同色的搭配組合。

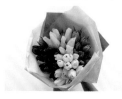

3 這是運用五張紙張包裝而成的花束。把第五張紙的邊緣，塞入第一張紙內側，並留意重疊紙張的規律性。

4 繫上緞帶，整理形狀後即完成。雖然使用了五種不同色的紙張，但因使用薄紙，所以完成後還是相當輕盈。

花藝設計／塚田　攝影／中野

變化款

鬱金香與紙張材料都相同，只改變重疊方式。讓紙張呈正方形，錯開邊角重疊之後包起來，就像荷葉邊的效果，提昇了分量與華麗感，最後以釘書機在隱密處固定。

花藝設計／塚田　攝影／中野

→封底

a　b　c
d　e
f　h
g

a 捲起紙張以緞帶裝扮！

材料＊牛皮紙2種（淺咖啡色・英文報紙圖案）・緞帶（深綠色）

花材＊火鶴・千代蘭・康乃馨・火鶴葉

包裝方法

1 將紙張上緣與左端如圖摺疊，覆蓋在外側。若將邊緣往裡側斜摺，則摺往外側時線條會很好看。

2 將花束放在紙張右側，層層地捲起來。捲起時請對齊頂端的線條，不要偏移。

3 將邊緣外側反摺之後，纏上緞帶打結。一邊注意平衡，一邊在反摺的內側部分打洞，穿過緞帶之後繞一圈纏妥打結。

花藝設計／山本　攝影／栗林

b 鮮明的花色與紙張顏色互相輝映

材料＊薄紙（深粉紅色）・拉菲爾草（米色）

花材＊玫瑰・康乃馨・仙丹花

包裝方法

基礎的包裝方法請見「花瓣形包裝」→參閱P.34

花藝設計／長塩　攝影／栗林

c 加入閃耀著光芒的花邊設計

材料＊牛皮紙（淺藍色）・亮片緞帶・緞帶（白）

花材＊玫瑰・松蟲草

包裝方法

基礎的包裝方法請見「筒形包裝」→參閱P.32至P.33

花藝設計／山本　攝影／栗林

d 以兩張薄紙夾住花束好像製作三明治一般

材料＊薄紙2種（藏青色・多色條紋圖案）・繩子

花材＊玫瑰・巧克力波斯菊等

包裝方法

對摺2張薄紙，將花束夾在中間。將薄紙的邊緣合併，以釘書機固定之後，在花束的握把位置繫上繩子。雖然花束被遮住，但保護性絕佳。

花藝設計／田中　攝影／栗林

e 分別使用不同顏色的紙令人印象深刻

材料＊牛皮紙2種（咖啡色・淺藍色）・緞帶（深綠色）

花材＊非洲菊・大理花

包裝方法

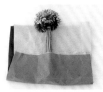

1 將兩種顏色的牛皮紙從右端摺起，位置稍微錯開後疊放在一起，花束放在正中間。將牛皮紙的下方一起往上摺。

2 從左右包起花束，在支點處交疊。調整兩種顏色的能見度之後，繫上緞帶。

花藝設計／山本　攝影／栗林

發揮不同個性的設計，乍看之下很難上手的花束，
實際上只是應用各種基礎包裝方法。每一束都很簡單，請嘗試作作看吧！

→ P.4 至 P.5

f 以維他命般的色彩強調新鮮感

材料＊薄紙2種（橘色・黃色）・拉菲爾草（米色）
花材＊向日葵・洋桔梗等

包裝方法

1 將黃色薄紙裁成一半，斜斜錯開之後摺起（如圖上方），再對摺（如圖下方）。準備好兩份。

2 將對摺的橘色薄紙其邊角朝上，花束放在上面。步驟1的紙放入其中，合起橘紙邊緣包裹花束，再插入另一張黃紙，合起紙張另一端包起來。

花藝設計／長塩　攝影／栗林

g 簡單而美麗充滿魅力的基本形

材料＊牛皮紙（咖啡色）・緞帶（深紫色）
花材＊玫瑰・康乃馨・洋桔梗・鐵線蕨等

包裝方法
基礎的包裝方法請見「筒形包裝」→ 參閱P.32

花藝設計／山本 攝影／栗林

h 輕飄飄的具有流動感

材料＊薄紙（淺粉紅色）・拉菲爾草（米色）
花材＊康乃馨・洋桔梗・玫瑰

包裝方法
基礎的包裝方法請見「花瓣形包裝」→ 參閱P.34

花藝設計／長塩　攝影／栗林

優雅的縐褶洋溢浪漫感覺

材料＊牛皮紙（黃綠色・淺咖啡色的雙面紙）・緞帶（淺紫色）
花材＊玫瑰・康乃馨・松蟲草・秋色繡球花

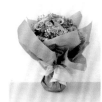

包裝方法

準備兩張一樣大小的長方形牛皮紙，錯開邊角之後重疊。將花束立在中間，一邊抓出縐褶，一邊讓牛皮紙沿著花束包起來。這種包法較有分量，所以請使用寬一點的緞帶繫結。

花藝設計／山本　攝影／栗林

花束・紙張・緞帶組合出成熟的雅致風情

材料＊牛皮紙（紫色・咖啡色的雙面紙）・緞帶（綠色）
花材＊玫瑰・康乃馨・松蟲草・秋色繡球花

包裝方法

利用雙面牛皮紙內外不同色的特性，將兩張紙的邊角錯開之後摺起，花束邊角放置。抓住對角的邊角，將上方對齊後包起來，凸出的部分往裡面摺。

花藝設計／山本　攝影／栗林

輕輕柔柔地就像包裹嬰兒一般

材料＊牛皮紙（淺咖啡色）・緞帶（粉紅色）
花材＊玫瑰・康乃馨・松蟲草・秋色繡球花

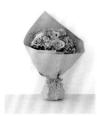

包裝方法

1 花束朝紙張對角放置。此時花束頂端略低於邊角，讓紙張足以包覆花朵部分。

2 抓住紙張左右兩個邊角，裹起花束。以指頭按壓支點處，一邊以另隻手扭緊握把。

3 以透明膠帶將支點處纏住固定。將下緣邊角往裡側反摺後，也以透明膠帶固定。

4 將緞帶繫在貼有透明膠帶處，遮住膠帶後即完成。從正前方露出半遮半掩的花朵。

花藝設計／山本　攝影／栗林

找出你喜愛的包裝風格！ # 花禮包裝一覽表

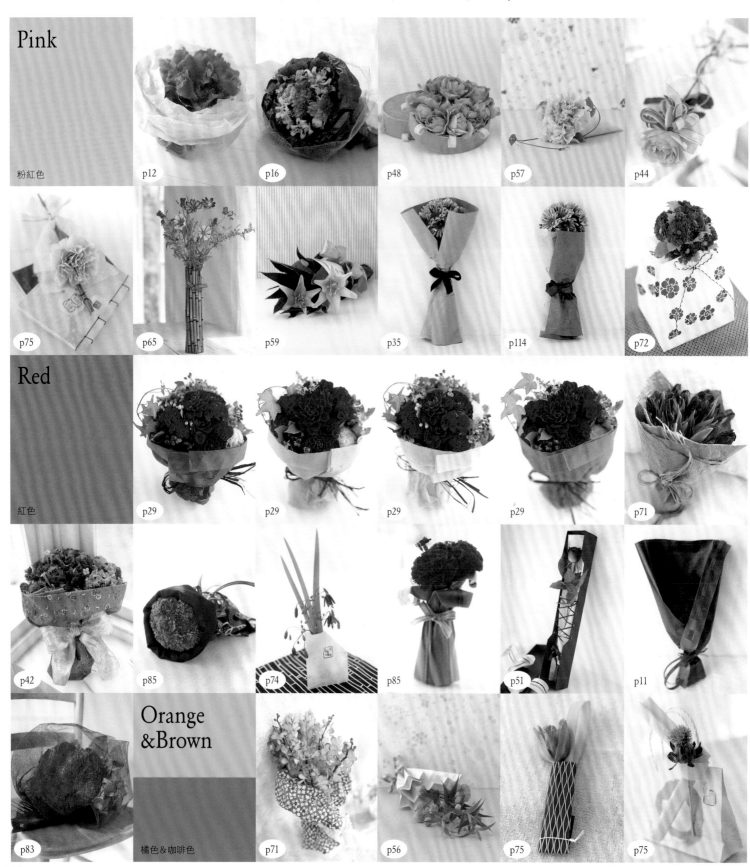

Pink
粉紅色
p12　p16　p48　p57　p44

p75　p65　p59　p35　p114　p72

Red
紅色
p29　p29　p29　p29　p71

p42　p85　p74　p85　p51　p11

p83　Orange &Brown 橘色&咖啡色　p71　p56　p75　p75

本書所介紹的140個包裝創意，以顏色區分排列。
即使一樣的花色，也有各種不同搭配方式。作品的詳細介紹頁數請見圖片左下方。

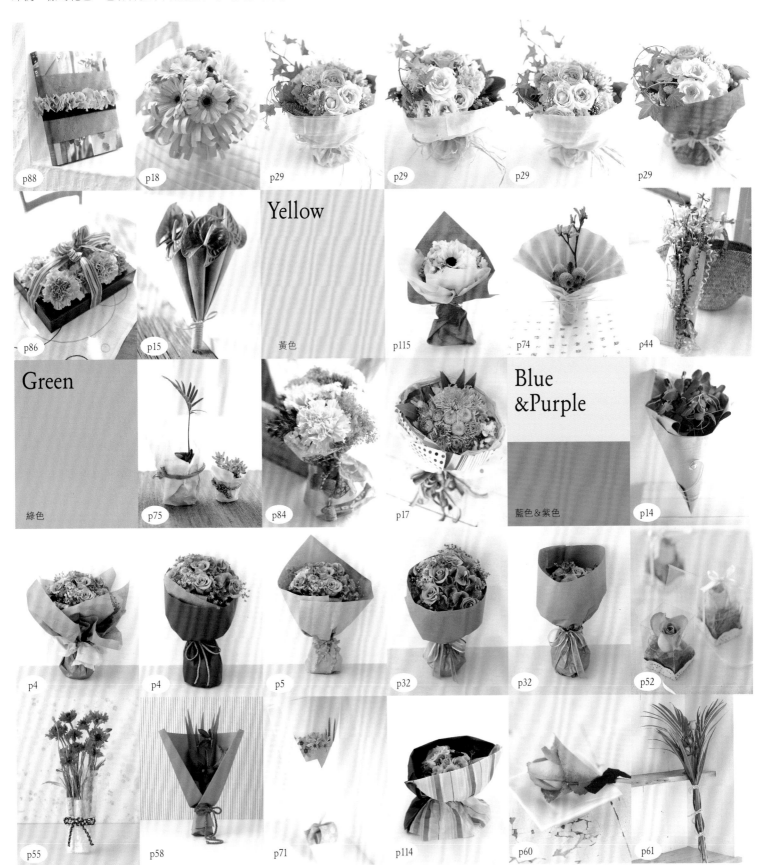

p88
p18
p29
p29
p29
p29

p86
p15
Yellow
黃色
p115
p74
p44

Green
綠色
p75
p84
p17
Blue
&Purple
藍色&紫色
p14

p4
p4
p5
p32
p32
p52

p55
p58
p71
p114
p60
p61

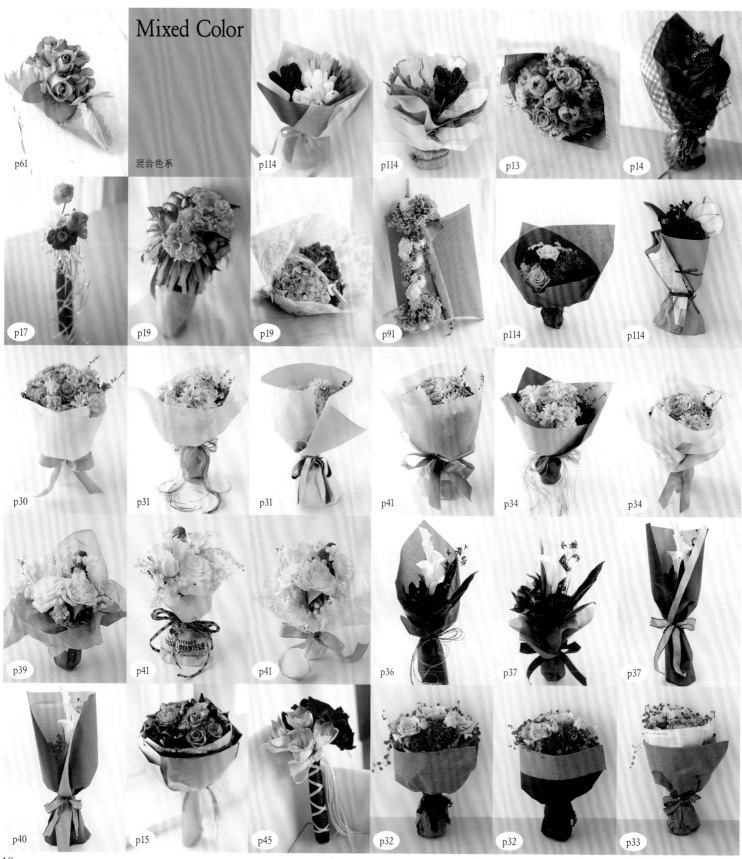

Mixed Color

混合色系

p61
p114
p114
p13
p14

p17
p19
p19
p91
p114
p114

p30
p31
p31
p41
p34
p34

p39
p41
p41
p36
p37
p37

p40
p15
p45
p32
p32
p33

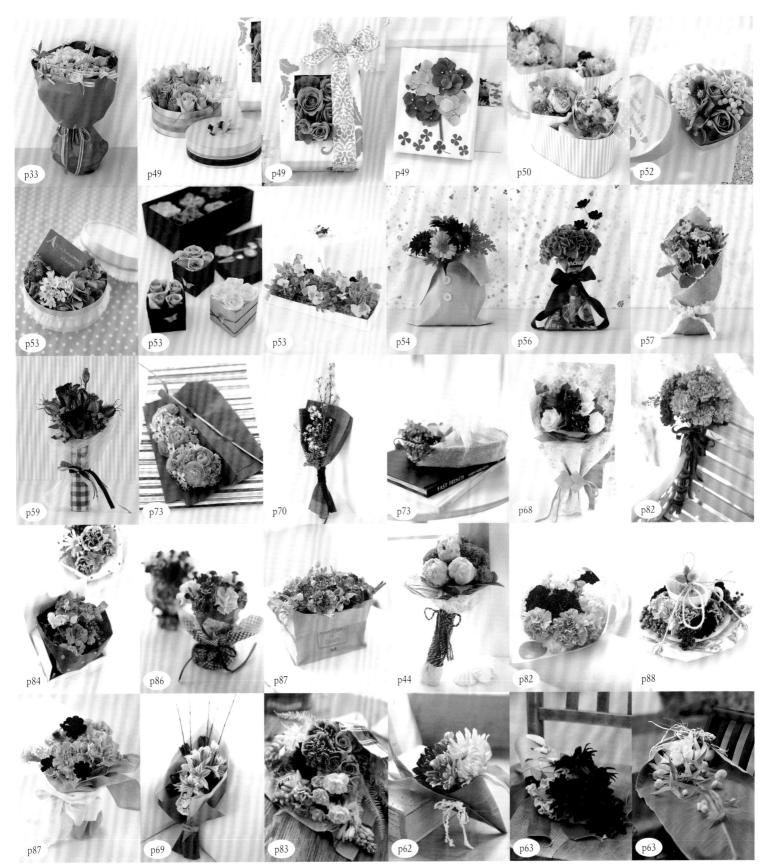

花禮包裝一覽表

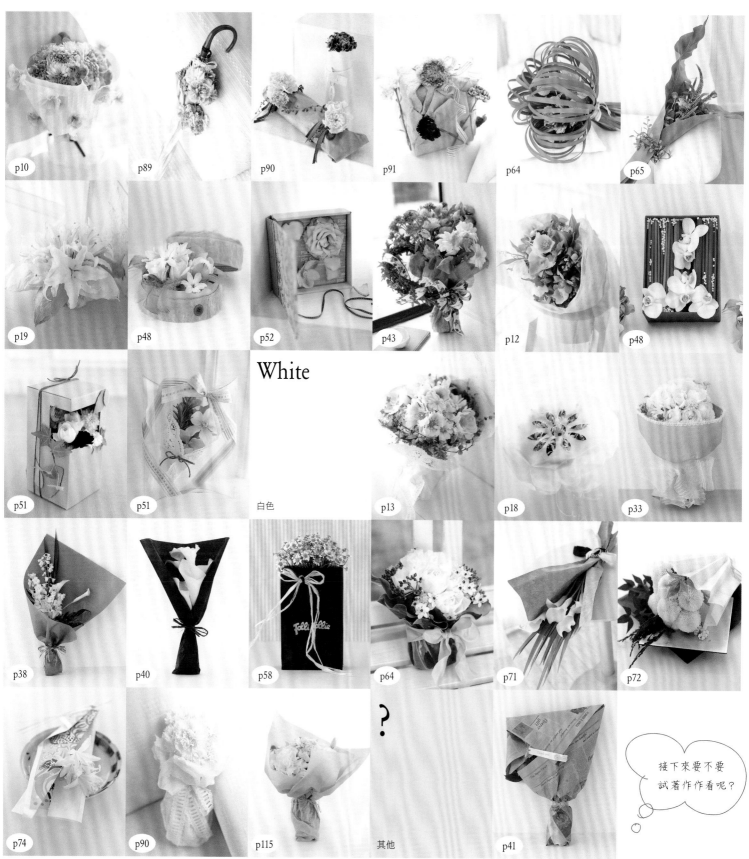

p10
p89
p90
p91
p64
p65

p19
p48
p52
p43
p12
p48

p51
p51

White
白色

p13
p18
p33

p38
p40
p58
p64
p71
p72

p74
p90
p115
其他
p41

接下來要不要
試著作作看呢？

花禮包裝製作者一覽表

製作者姓名（作品刊載頁面）	工作室名稱
相澤美佳（P.56至P.58）	Design Flower花遊
青木佳子（P.54至P.57・P.59）	Fioretta・Kei
市村美佳子（P.71・P.73・P.75）	Velvet Yellow
井出綾（P.60至P.65・P.72・P.74）	Bouquet de Soleil
井出恭子（P.49至51）	Rainbow Hotel New Otani店
いとうあつこ（P.88・P.91）	
海和佳子（P.48・P.49・P.51至P.53）	Chocolat
浦沢美奈（P.71）	FLEURISTE MAGASIN POUSSE
大槻寧（P.85）	花太郎
落佳子（P.83）	Les Deux
笠原満美・勝山由香（P.70）	MAnYU
熊坂英明（P.11・P.13至P.15・P.18・P.19・P.71）	Bear
小木曽めぐみ（P.87）	KaraKaran*
佐藤絵美（P.82・P.84）	Honey's Garden
澤田和美（P.86）	Flower Studio FLORA FLORA
渋沢英子（P.29）	Vingt Quatre
神保豊（P.104至P.107）	Flower Design School SHUOUKA
田中佳子（P.114）	La France
塚田多恵子（P.114）	Pua Lani
筒井聡子（P.42至P.45）	Flower Kitchen
長塩由実（P.40・P.114・P.115）	les Millle Feuilles
並木容子（P.82・P.83・P.86・P.94至P.103）	Gente
橋立和幸（P.71）	CROWN Gardenex
マミ山本（P.4・P.5・P.10・P.12至P.14・P.16・P.17・P.19・P.32・P.33・P.35・P.38・P.41・P.88至P.91・P.114・P.115）	anela
三村美智子（P.87）	Flower Studio Princess
三代川純子（P.69）	sense of wonder
みよしみや（P.68・P.72至P.75）	Vintage & Petals
森美保（P.30至P.32・P.34至P.41・P.84・P.85）	Arrière cour
吉田みゆき（P.48・P.53）	花太郎

| 花之道 | 03

愛花人一定要學的花の包裝聖經
不同花材 × 包裝素材 × 送禮主題— 140 款別出心裁の花禮 DIY

作　　者／enterbrain
譯　　者／張鐸
發 行 人／詹慶和
總 編 輯／蔡麗玲
執行編輯／劉蕙寧
編　　輯／林昱彤・蔡毓玲・詹凱雲・李盈儀・黃璟安
執行美編／徐碧霞
美術編輯／陳麗娜・周盈汝
出 版 者／噴泉文化館
發 行 者／雅書堂文化事業有限公司
郵政劃撥帳號／18225950
戶　　名／雅書堂文化事業有限公司
地　　址／新北市板橋區板新路 206 號 3 樓
電　　話／(02)8952-4078
傳　　真／(02)8952-4084
網　　址／www.elegantbooks.com.tw
電子信箱／elegant.books@msa.hinet.net

2013 年 4 月初版一刷　定價 480 元

超ビギナーのための「花」のラッピングバイブル
2009 ENTERBRAIN, INC.
All Rights Reserved.
First published in Japan in 2009 by ENTERBRAIN, INC., Tokyo.
Chinese translation rights arranged with ENTERBRAIN, INC.

國家圖書館出版品預行編目 (CIP) 資料

愛花人一定要學的花の包裝聖經－不同花材 × 包
裝素材 × 送禮主題－ 140 款別出心裁の花禮 DIY
/ enterbrain 著; 張鐸譯. -- 初版. – 新北市: 噴泉
文化, 2013.4
　面；　　公分 . -- (花之道；03)
ISBN 978-986-89091-2-0(平裝)
1. 包裝設計 2. 花卉

964.1　　　　　　　　　　　102004385

STAFF

藝術指導	釜內由紀江（GRiD）
設計	五十嵐奈央子・飛岡綾子（GRiD）
攝影	落合里美・栗林成城・小池紀行・小西康夫・坂齊清・中野博安・山本正樹
取材・文	濱野祐子（2 至 4 章・6 章）
繪圖	波多野 光（P.42 至 P.45）
構成・編輯	柳綠（《花時間》編輯部）
校閱	白鳳社

攝影協力

青山
大地農園
カメヤマキャンドルハウス
国際紙パルプ商事
シモジマ east side tokyo
東京堂
東京リボン
リボンワールド

FLOWER WRAPPING BIBLE FOR BEGINNER

溫暖身心的生活小確幸
幸福玩花藝！

是否被生活中的壓力壓得喘不過氣，越來越難感受到生活中的真味？藉由蒔花弄草的慢活
手藝，來找回有滋有味的小幸福吧！植物們以不同的姿態生長著，各有各的表情與風貌，
經過充滿創意的構思後，成為家裡最美的一幅風景。輕鬆、隨意，插花就是這麼簡單！

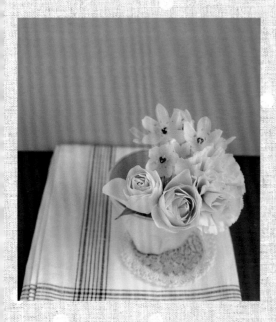
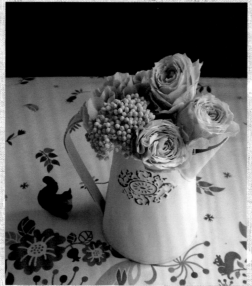

花之道＼01

一起來學手作人最愛的小盆花

佐々木じゅんこ◎著
定價：350元

從事花藝工作的作者將多年心得歸納為六個技巧，只要熟悉這六
個守則，即使是從來沒玩過花的初學者，也能輕鬆插出美麗且獨
特的小盆花喔！書中介紹基礎的配色技巧、配置花材的訣竅、認
識四季的花卉、花器的選擇以及家中各個空間所適合的布置風
格，是喜愛創作的手作人不可不看的一本！

拿起花剪學插花
初學者的第一堂花藝課 —— 你一定要知道花草事！

enterbrain◎著

定價：480 元

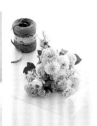

《花時間》特別編集

從處理花材開始，認識各種花材的吸水處理法、各式各樣的花藝
工具、如何運用花材固定並改變造型，當學完基礎之後，緊接著
就進入應用篇：紮出螺旋狀的手綁花束、製作簡單花束包裝與緞
帶結、新鮮與乾燥花環的技巧、胸花與進階的新娘捧花製作。
所有作法皆以圖片呈現，清楚明瞭，並詳細記載製作時的注意事
項與訣竅。書末附上花店最富人氣的花葉果實150種，下次遇見
它們也能叫出名字了！

FLOWER WRAPPING BIBLE FOR BEGINNER